山野漫遊

女生
行山指南

鍾芯豫、楊樂陶　著

萬里機構

推薦序

我對香港郊野的感情，是在不同階段培養出來的。在大學唸書的時候，為了研究的需要，我常馳騁在香港的荒山野嶺；後來在大學工作，又出任香港環境諮詢委員會的主席，那時對香港郊野的關注有點出於責任感；最近幾年從大學全職教研工作退下來，我花在郊野的時間越來越多，漫遊山水，既以行山為運動，又鍾情

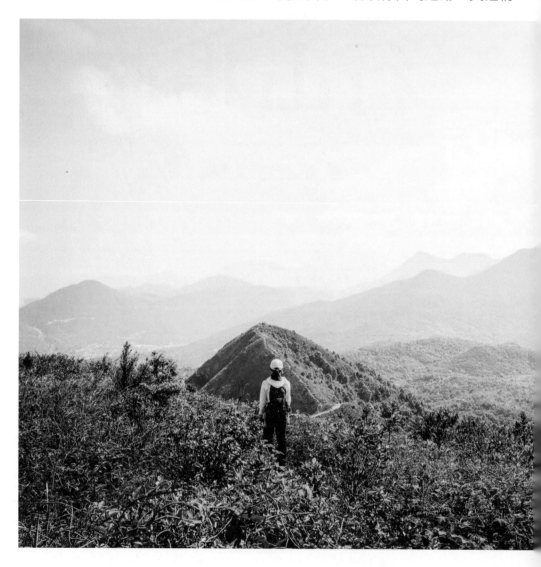

於自然攝影；亦因為後者的緣故，我更能細心欣賞、更用心領受大自然的賦予。

以慢行、欣賞的心態接觸自然，讓我感受到人在自然中的自由自在，也體驗到大自然和四季輪迴的規律和景象。行山與攝影，兩者原來有很強的互補性，前者屬運動、靠體力穿梭在山水之間；後者以心去領受、以影像捕捉心靈與自然的交往。香港變化莫測的四季景色，不僅是詩人、畫家和攝影工作者靈感之源，同時也給予郊遊人士愉悅的感覺，給鬧市的居民一個歇息的空間，讓他們在平凡生活中獲得啟迪和動力。我慶幸香港原來有那麼美麗的郊野和大自然，讓我們能深入體會人與大自然之間那種分不開的聯繫與情感。

香港的大自然可以給我們甚麼？這本書的作者鍾芯豫和楊樂陶，基於她們對香港郊野的熱情，以多姿多彩的圖片與充滿活力的文字，介紹香港各具特色的景點。她們以立體感受去描述足下的世界，從光影與文字去體會不同地方的文物、歷史與風土人情。這本書以第一身角度書寫，觸及讀者的心弦，又容易閱讀，能激發不同背景和年齡人士行山的興趣和對大自然的珍惜，我肯定讀者一定會喜歡這本創作。

林健枝
香港中文大學地理資源學系客座教授

自序一

自幼在父母帶領下漫遊鄉郊，大學時與友人創立本地旅遊組織，頻頻闖蕩山野，愛上山海間的恬靜與安寧。2019 年偶然在大學圖書館參與彭玉文先生的講座，主題為「追憶的風景——香港自然寫作對本土的定位」，啟發甚深，開始鑽研自然寫作。講座的問答環節間，我向彭先生提問，並簡介自己推廣本地旅遊的工作。在場的攝錄記者得知我的背景，和我交換了名片。半年後，記者突然來電，邀請我分享青年人在自然教育的角色。我和組織成員在鏡頭下細賞大埔滘的自然寶庫，訴說推廣本地遊文化的抱負，而那趟遊記也成為本書內文一則；那拍攝的片段其後更穿插彭先生的講座，製作成電視節目《漫遊百科》，可說是機緣巧合，也賦予我更大的使命，決心普及環境教育。探索自然郊野在我而言是賦權和省思的歷程，建立我對香港的深厚情感，穩定我在煩囂鬧市的定位。作為年青一代，我盼望啟發大家探索香港，藉以重塑身分，植下浮城的根。

喚醒保育意識之首是加深大眾對本地環境資源的認知，否則寶貴的郊野公園與泥灘濕地只會成為推土機下的犧牲品。港人酷愛快閃遊，假期都在台灣、日本等地渡過，鮮有花時間欣賞香港。多少人知道這片彈丸之地的原生樹木、蝴蝶、雀鳥種類繁盛，遠超歐亞多國？撰寫《山野漫遊》的初衷是透過輕鬆的文字和照片，鼓勵讀者發掘近在咫尺的處處勝景，重新思考旅遊的概念。

推廣本土旅行文化逾六十年的朱培正曾言：「在郊野遠遊的日程中，實在無一物不可賞，無一物不包含着歷史和學問。」有誰想到昔日毫無運動細胞的小妮子，有天會搖身一變成為帶領男女老幼縱橫郊野的 Yama Girl？不愛行山的你，拾起此書，抱持博物學與拓荒精神，或許能重新發現周遭的好山好水。或許你也會踏上 Yama Girl 之路，探尋山水風光所蘊藏的深切意義和價值。

鍾芯豫

社企創辦人及牛津大學碩士畢業生

⊙ chungsumyue

自序二

行山教懂我的事—慢下來享受郊野及謙卑對待自然。

行山，比起有持久的體力或完善的裝備，更需要的是正確的態度。剛開始行山，我是想找「行街、睇戲、食飯」以外的活動，將行山當行街，走馬看花，並沒有好好感受並發掘自然的背後。以前我也太過輕視行山，試過一次走一條簡易的行山徑，本以為很快會走完，只跟着行山應用程式及依賴地圖定位走。隨後天色開始變黑，錯走了一條難走的山路，加上摸黑地走，半坐半跌，好不容易才成功下山，差點以為需要求救。

那次以後我絕不敢輕視任何一條山徑，報讀了山藝課程，學習如何計劃行程，出發前必定用心研究路線，查看不同資料，除了可以更掌握路線長短難易，亦了解到當中的生態及歷史。

出版此書，我希望鼓勵行山者用心走每一段路，經過舊村、古蹟，從而更了解香港。再者，也是記錄這個山城的變遷與故事。每個年代都有不同的熱潮，從前大家流行去走畢四大山徑，打卡年代就湧到有紅葉、芒草、奇石的路線，現在特別為讀者介紹新的山徑、新的設施，記下香港大自然的美、城市人的情。

楊樂陶
卡迪夫大學碩士畢業生
📷 yamanatndai

再版序：山系感應 成長歷程

自《山野漫遊 —— 女生行山指南》2020 年出版以來，「山系女生」主題幸得傳媒朋友青睞，不時獲邀進行訪問和分享會。要致謝的人很多，包括社會各界為我們傾力宣傳的良師益友 —— 林健枝教授、梁榮武教授、王福義教授、陳智思先生、黃錦星先生等；有線電視和各大傳媒為我們精心拍攝特輯和訪問，細膩地表達我們對守護香港山野之期盼。一次外訪期間，我們把書贈予大浪西灣篇章裏描述的那位廖農夫。廖先生看過內容後十分感動，沒想過自己對本地農業的堅持能透過遊記保存下來。

鎂光燈背後，最讓我們感動的是來自身邊人的真誠評價。曾有一位不太稔熟的大學師妹告訴我們，疫情間困在家中鬱悶非常，媽媽勸她出外走走也嫌麻煩。讀過我們的書後，她才發現香港有這麼多輕鬆易行的路線，更主動邀請媽媽一起行山。又一次，我們的專頁突然收到電台訪問邀約，見面才發現主持人是忠實讀者，更成功利用書本鼓勵太太跟他行山。我們深明美食是女士外出郊遊的推動力，故「女生不能餓」欄目成功引發主持人太太和眾多女讀者共鳴。在自然保育以外，慶幸指南能為女性充權作些微貢獻。

2021 年頭，我們得悉《山野漫遊 —— 女生行山指南》榮登 2020 年 1 月至 12 月的「地理旅遊類」暢銷書榜亞軍。熱愛外遊的港人最常在旅遊書架打書釘，多久沒有在排行榜前列看到本地遊書籍的蹤影？疫情下人人困在香港，本地遊成了僅有的消閒選項，相信不少讀者在誤打誤撞下翻開《指南》。不論初心為何，我們由衷希望閱讀過程能帶給各位不同的哲思，鼓勵讀者懷着開揚和謙卑的態度，重新領略香港山巒郊野之美，學會欣賞愛育自然。

有說香港專注自然寫作的人隨年月遞減。我倆筆耕尚淺，惟盼望作為年輕一輩，承傳這份記錄自然景觀的責任，植下香港盛世浮城的根。

最後，趁機會感謝構想此書的編輯和萬里機構團隊，所有陪伴我們登頂、等候我們瘋狂拍攝的山友，當然還有願意為《山野漫遊 —— 女生行山指南》駐足停留的每一個你。無言感激。

山系女遊
2022 年夏

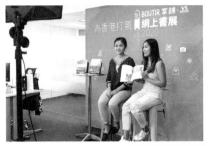

目錄

第1章 治癒放空行

第2章 溫馨家庭樂

最佳路線

🚌 交通便捷　🏃 輕鬆程度　📷 打卡潛力　💧 遮蔭指數　⛰ 景色變化

第3章
與閨密出走

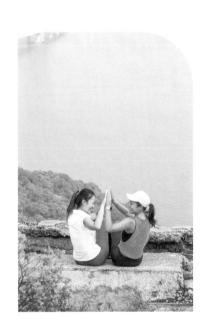

第4章
拖手浪漫之游

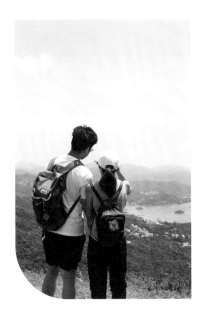

山系貼士

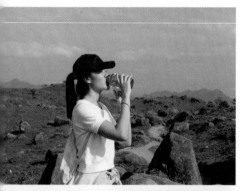

留下足跡不留痕

隨着城市化發展，人類和郊野的距離越拉越近。我們享受大自然的同時，也有責任保存這份美態，使其生生不息。外出郊遊應遵守「無痕山林」的原則，在野外不留下任何痕跡，好像沒有去過一樣。無痕山林（Leave No Trace）的概念由美國傳入，指示人類進行戶外活動時如何減低對自然的影響。世界大戰後，郊野樂遊的風氣盛極一時，自然康樂地帶的使用率大增，對郊野造成難以恢復的破壞。其中最大的破壞是營火留下的痕跡，環保組織因而開始強調「無痕」的概念。後來「無痕山林」擴展至七大原則，教育大眾做負責任的自然管家，還原山林純粹的美，讓珍貴的自然資源永續永生 —— 留下足跡，留下回憶，可不用留下痕跡。

「無痕山林」七大原則

1. 事前做好充分的規劃與準備
2. 在可承受的地點行走和宿營
3. 適當處理廢物
4. 保持環境原有的風貌
5. 減低用火對環境的影響
6. 尊重野生動植物
7. 考量其他使用者的需要

帶着私人植物學家行山

相信大家都曾試過跟隨見多識廣的朋友行山,他們能告訴你這棵樹叫甚麼、那株植物有何特性,為旅途增添不少樂趣。如果沒有任何生態知識,好像錯失了山野間的趣味。近年坊間推出不少手機程式,拍攝植物照片後,馬上可以辨認品種是甚麼,準確度甚高。程式有時候會顯示多於一個相類似的品種,出現這種情況時,大家就要再上網搜尋那些品種,仔細看看它們的外觀、分佈地區等資訊,從而推敲出正確的名稱。以後一機在手,你也可以在朋友面前充當植物學家!

提示

1. 需近距離拍攝樹葉或花朵
2. 選擇完好無缺的樹葉或花朵
3. 如果是樹木,可以先拍攝樹葉辨認,後拍攝花朵再次確認。

如何使用此書

本書收錄 36 條精選路線，各自呼應四個主題的特色 —— 治癒放空行、溫馨家庭樂、與閨密出走、拖手浪漫遊。讀者可根據旅伴或心情，選擇最合適的主題路線，如治癒放空行推薦清幽的環境，讓大家靜下來洗滌心靈。每條路線附各項實用資訊，包括地圖、交通資訊、山徑分析及行山小貼士。本書採用清晰的簡約頁面設計，溫柔的文字配合具質感的照片，可說集文青和山野女生的喜好於一身。

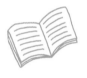

前言：簡介路線的特色及沿途引人入勝的風景，讓讀者快速掌握行程重點。

照片：文字配上具質感的風景照，引起讀者出走的動機。

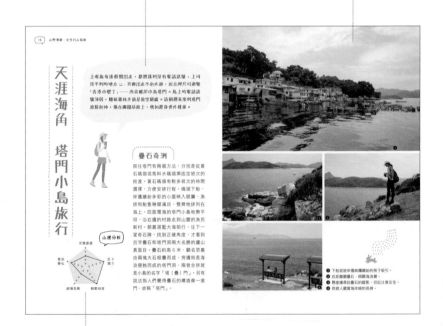

山徑分析：以五角形雷達圖突顯各路線的特色，讓讀者根據個人喜好及能力選擇合適的路徑。

主題：四大主題照顧不同讀者的需要，讀者可根據旅伴或心情，選擇特定主題路線。

大嶺峒無敵大海景

欣賞過美麗的石牆後，上樓梯返回路徑得繼續行至嚴懶灣騎術學校，此處可以進入龍蝦灣風箏場，是野餐放風箏的好地方。這實有看海天一色的背景，不用多費功夫也能拍出美地。在騎術學校入口的右方接上嚴懶灣郊遊徑，經過公廁後右方的石級而上，接下來這段往山的路徑會稍為吃力，沿途沒有太多樹蔭，但景觀十分開闊，只要邊走邊觀天，一路欣賞著海藍天與巨石，很快就會到山頂了，看到山頂測量柱，即

海天一色，小島星羅棋布。

大坑墩風箏樂

由山頂下行至大坑墩，約花大半個小時就會到達大坑墩風箏場，這是熱門的風箏及觀星地，設有洗手間、燒烤場、小食亭等，設施齊備。大家可以在大坑地野餐及放風箏，稍作休息。離開時沿嚴懶灣路走再轉入清水灣路，約30分鐘路程，這段車路較沉悶但正好讓大家好好收拾假日心情，返回停車點大坳門迴旋處離開。

龍蝦灣是行山的入門路線之一，由於路線簡單清晰，即使方向感較弱的也難以走歪，而且難度適中，平時不太做運動的女士可以應付。繼續上山的一段坡斜為此，但使有不少草坪和大伙休息地，360度的海景風貌宜人，絕對會令你一試就愛上行山了。行山和其他運動一樣，要循序漸進，先易後難，行山也是有風險的運動，只好勿為了打卡而草率登上難度高的山，量力而行。

到了大嶺峒，你會看到多個西貢的小島，包括吊鐘洲、滘西洲、橋咀洲、火石州、牛尾洲，亦會看到熟悉的白沙灣、馬鞍山及蠔涌等，回頭看又會望見嚴懶灣球場及騎術學校。沿途遊看景不少石陣，全在右占休息地享受著海風，寫意得全了很久也不自覺。

女生不能餓
路線途中雖然沒有補給點，但起點的巴士站有一間士多，出發前或途中可以到此站點東西，補充一下體力。

山藝小錦囊
郊野公園路徑上的垃圾箱已經全部被拆除，野餐後記緊「自己垃圾自己帶走」，如果大家攜帶可重複使用的盛器和水樽，以及減少單包裝食物，就可以減輕自己的負擔了。

另一個選擇
如果覺得一口氣上200多米辛苦，大家可以嘗試由大坑墩出發，在100多米高起步，走至最高點為海拔290米的大嶺峒；因此於嚴懶灣爬更需要行走較多上坡，不太喜歡上山的女生可以選擇一條龍花纜最少力氣的路段看到最美景色。

小貼士：內文插入小貼士，包括生態知識、山藝小錦囊、歷史秘聞、打卡秘訣、開花情報、女生不能餓、另一個選擇和注意事項。另一個選擇是文章所述以外的行走路線方法，帶來新鮮的體驗。

打卡秘訣
往昔沒有渠道疏水，暴雨過後在那平原水浸，橫洲在水中凸出，像海平由上橫蓋的山峰，故此得名「橫州」，古時聚居山民河上游的蜑家人到大樹下祭祀天后，他們的漁船就是從橫州出發，經由凸河到橫天后古廟。

尋找平衡

在山上視野廣闊，細心留意會看到元朗橫洲雜亂無章，停車場、廢物擺置地、工場等散落各處，其實這塊土地屬棕地，即農業荒落而改劃其他用途的土地。為解決香港迫在眉睫的房屋短缺問題，2012年，政府原定於橫州北部33公頃的棕地興建1.7萬個公屋單位，卻因土地利益問題削減至僅僅4千個單位，改為發展綠化帶。當地的村民被迫遷，議員質疑政府向鄉郊的惡勢力妥協，揭露新界「官商鄉黑」勾結問題。沒想到與城市間的紛擾，立足山丘看得一清二楚，思索片刻，拿起邊石塊層層疊起，一尖一直喻花間竹才能勉強取得平衡，施故以足人生同樣道理，在各方量活取平衡才能穩步邁進。

山上景美，下山也不凡，沿路能覽整片鬱蔥園色邊蔥蔥生意的美景，腳上踏右古誦八達，下山可選擇不同路段，可往蠶屋村、朗屏、橫洲、天水圍，探取悠閒路線往天水園方法去，期間不時有山客自行舖建的休憩處和健身設施，木凳單槓皆，坐在凳可的長椅，天水園的市鎮景觀盡在腳下，蓋靜分沼蠔蟲蝴最奏天飛舞。十月更可捕捉蜻蜓的蹤影。出路線昆蟲特別多，有優雅的蜻蜓到有人的蚋蟥，只好趕快下山，沿山路經蠶下降至蝦尾新村，再走15分鐘到天水園站離開。

山藝小錦囊
下山碎石多而且斜度高，把握踏在石罅間，有助穩定步伐和增加平衡力。

1 橫洲發展棕運無章
2 山下兔塘賞丫餐
3 從疊石學習取平衡

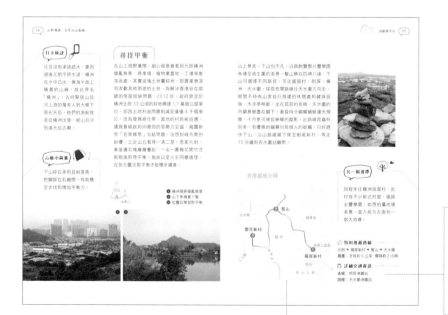

香港濕地公園

另一個選擇
回程步往橫洲吳屋村，此村有不少新式村屋，沿路去賞墨；如想拍攝池塘美墨，直入前方左面有一偌大池塘。

特別遊越路線
元朗→蝦尾新村→餐山→天水園
長度：全程約6公里　需時：約2小時

詳細交通資訊
去程：朗屏港鐵站
回程：天水園港鐵站

交通資訊：每條路線提供交通資訊，方便讀者乘坐公共交通工具來往景點，順道減低碳排放。

地圖：地圖上清楚標示路線，讓讀者輕鬆掌握地理位置。

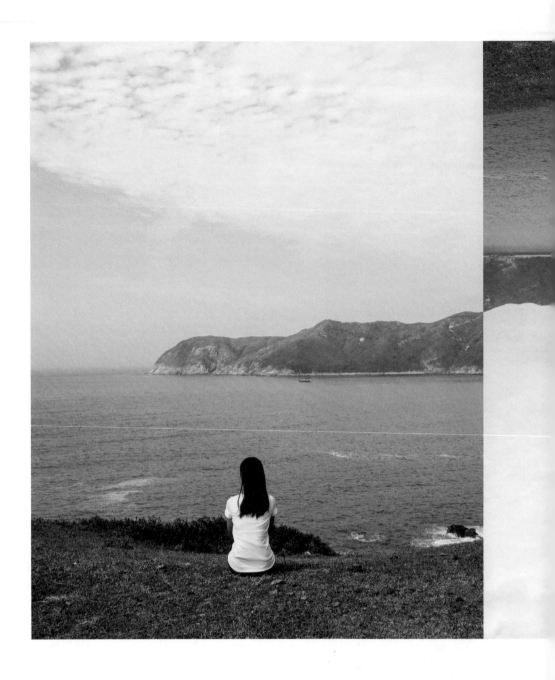

第1章
治癒·放空行

以香港為家的英國人香樂思於1951年出版《野外香港歲時記》，詳述香港隨四季變化的自然風貌，內文形容郊野為「治癒的地方」。香港勝在有山有海，亞熱帶氣候和獨特地理滋養繁盛的物種，樹木和蝴蝶品種比整個英國更多。偶爾出走放空，漫遊於山、水、天、地間，發現香港多美；明瞭郊野之大，自身之渺小。

廣闊的荒野足以盛載你的一切哀愁。

天涯海角　塔門小島旅行

上班族每逢假期出走，都想逃到沒有電話訊號、上司找不到的地方 ☺；其實出走不必外遊，近在咫尺可遊覽「香港小墾丁」——西貢離岸小島塔門。島上的電話訊號薄弱，隱秘叢林步道是放空絕處。這個週末來到塔門放鬆心神，躺在廣闊草原上，恍如置身世外桃源。

疊石奇洞

前往塔門有兩個方法，分別是從黃石碼頭或馬料水碼頭乘固定班次的街渡。黃石碼頭有較多班次的時間選擇，方便安排行程。碼頭下船，岸邊繽紛多彩的小屋映入眼簾，漁排和船隻琳瑯滿目，整齊地排列在海上。四面環海的塔門小島地勢平坦，沿右邊的村路走到山腰的漁民新村。朝着湛藍大海前行，往下一望奇石陣，找到正確角度，才看到呂字疊石和塔門洞兩大名勝的廬山真面目。疊石約高 6 米，顧名思義由兩塊大石相疊而成，旁邊則是海浪侵蝕而成的塔門洞，兩者合併就是小島的名字「塔（疊）門」。另有說法指人們覺得疊石的構造像一道門，故稱「塔門」。

山徑分析

交通便捷

打卡潛力

輕鬆程度

遮蔭指數

景色變化

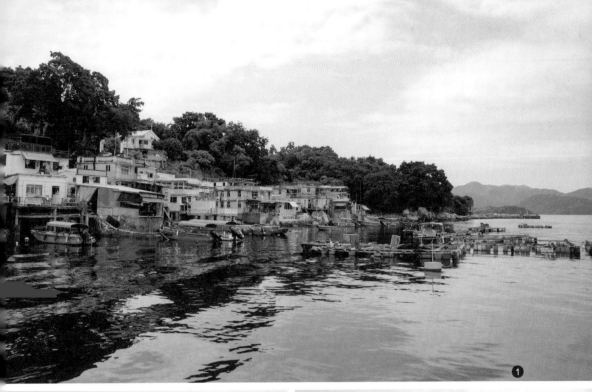

❶ 下船就被岸邊絢爛繽紛的房子吸引。

❷ 近距離觀賞疊石，傾聽海浪聲。

❸ 懸崖邊尋訪疊石的蹤影，切記注意安全。

❹ 供遊人觀賞海岸線的長椅。

歷史秘聞

塔門洞充滿神秘氣氛，傳說塔門洞直通島上天后廟的神枱。人們在神枱旁聽到岸邊的海浪聲，與天后廟內預測風暴的靈石説法不謀而合。

⑤ 島上綠意盎然，生機勃勃。
⑥ 有甚麼煩惱是美景和閨密不能解決的？
⑦ 前往龍頸筋的路。
⑧ 在塔門不時會見到野牛通山走。

觀海千堆雪

海岸奇石陣的下一站是觀海亭。奇石旁玩夠後，循石屎小路上坡，路旁放了長椅，讓大家走累時遮蔭乘涼，觀賞海岸線。小徑續走，不久到達山坳上橙色方形的觀海亭。放眼大草原和東面弓背灣石灘美景。高處開揚景觀，盡情放空享受。孩子赤腳在草皮奔跑，人與自然本來就是如此這般親密。涼亭人多，牛也多，想起遊人説塔門三寶是牛、海膽和奶茶。昔日塔門的村民以務農維生，後來他們遷出，但耕牛是不許隨便宰殺的神聖動物，故此現在遺下

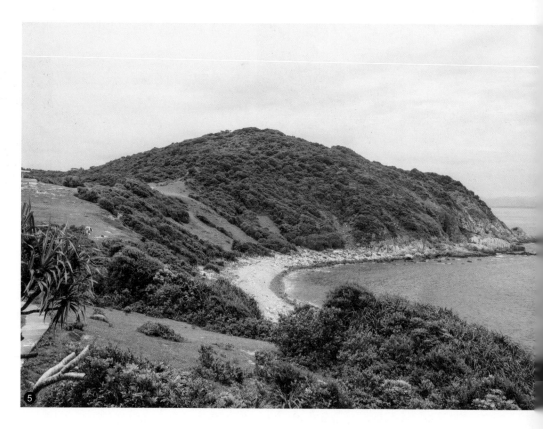

⑤

了很多牛隻在塔門蹓躂。數
年前經媒體廣泛報道，市民
一窩蜂到塔門野餐，踐踏草
地導致寸草不生，牛隻糧食
不足而變得很瘦弱，有些更
不慎吃了人類遺下的塑膠垃
圾而生病。其實發展旅遊業
的同時，我們應考慮景點的
承載力，避免過度旅遊。
負責任的旅遊態度是用心感
受，主動發掘當地的生態、
歷史、文化，與居民閒聊，
認識風土民情，幫忙撿走垃
圾，改善社區環境。

往觀海亭北面探尋聞名奇石
龍頸筋，經粗糙的小徑向海
邊行，天涯海角傾聽巨浪拍
岸，遠眺「獅子滾球」的弓
洲。此時此刻，切身體會到
宋代蘇軾之描述：「亂石穿
空，驚濤拍岸，捲起千堆
雪。」（《念奴嬌‧赤壁懷
古》）閉上眼睛感受狂風巨
浪的磅礴，吸收自然界的力
量，壯闊自己的心胸。留意
此路陡峭而且不明顯，謹記
不要走錯到懸崖邊。

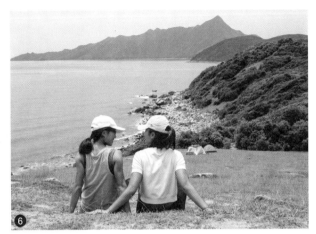

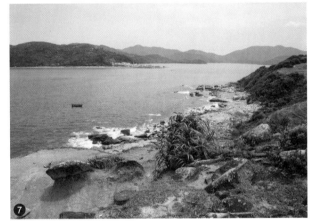

茅坪山靜思

塔門整體地勢低而平坦，中央有一座僅 125 米的矮山，名為茅坪山。山不高但內藏叢林密佈的山徑，路徑普遍平坦，可輕鬆緩步走，自由自在地迷失在林木間，整理都市生活遺下的繁亂思緒。賞龍頸筋後接上石磚小徑登茅坪山。稍稍傾斜的山坡直上，循主徑行走，沒有分支，路癡也不怕。半小時後登頂，站在小島最高點俯瞰海灣風光，感受漁村風貌。原路折返下山，走至觀海亭後往碼頭方向前行。穿越上圍、中圍及下圍的「三圍」後到達塔門天后古廟。

⑨

⑩

女生不能餓

塔門除了風景優美，還有不少馳名美食，漁獲海產尤其豐富，還有新鮮本地海膽。海膽炒飯、海膽炒蛋麵、薑味奶茶讓人垂涎。假日大部分士多開放，輕鬆滿足各位的食慾。

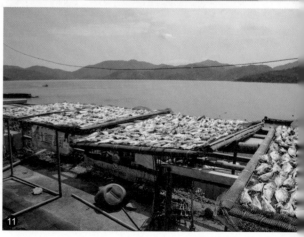

⑪

前文所述的傳說激發好奇心，儘管進去神枱旁聽聽有沒有海浪聲吧！古廟前行不遠便飄來海味攤檔的氣味。村落海傍街漁獲甚豐，海鮮酒家和海味舖林立。歸家前在士多淺嚐享負盛名的海膽炒蛋麵，店主友善提醒何時尾班船，免得顧客流落荒島，盡顯人情味。

⑫

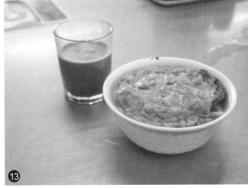
⑬

⑨ 穿越「三圍」的小徑。
⑩ 守護着塔門漁民的天后古廟。
⑪ 沿路都放滿了曬鹹魚的竹篩。
⑫ 塔門上有不少士多招待遊客。
⑬ 臨走前一嚐享負盛名的海膽炒蛋麵。

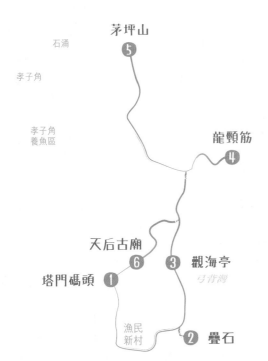

👍 **特別推薦路線**

塔門碼頭 ➡ 疊石 ➡ 觀海亭 ➡ 龍頸筋 ➡ 茅坪山 ➡ 天后古廟

長度：全程約 6.5 公里　需時 4 小時

🚌 **詳細交通資訊**

去程及回程：乘坐黃石碼頭或馬料水碼頭往來塔門的街渡

竹林深處 漫步燕岩四方山

北宋年間蘇軾遊綠筠軒，環視周遭幽雅的竹子，即興揮毫寫下：「寧可食無肉，不可居無竹。無肉令人瘦，無竹令人俗。」（《於潛僧綠筠軒》）自古以來竹予人高雅的形象，被美譽為君子。走訪燕岩全港最長的竹林步道，體會蘇軾當年的感慨。徐徐攀登大帽四方山，盡收天地靈氣。

保護河溪水質

於新屋家小巴站下車後，沿着馬路直行，數分鐘後走至碗窰的三岔路口，循路牌右轉到元墩下。元墩下村的道路本來只有碎石，隨着人流漸增，現已鋪設水泥。平滑淺灰色的路、電燈柱和電線杆、綠蔭大樹，拼湊起來像東京的街角，散發獨特的安寧氣息。沿路經過流水淙淙的燕岩溪，溪水流進元墩下村，昔日用以灌溉村內的農田。元墩下村曾屬沒有自來水供應的偏遠鄉村，直至 2013 年，村民仍依賴未過濾的溪水維生。河溪污染直接影響村民，大家切記帶走垃圾，不留污染。

山徑分析

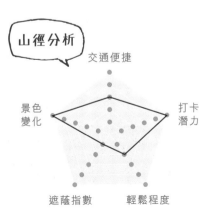

交通便捷
景色變化
打卡潛力
遮蔭指數
輕鬆程度

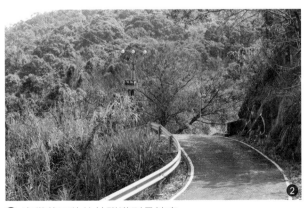

❶ 高聳蔽天的竹林隧道別具詩意。
❷ 隨着人流漸增，元墩下村的道路由碎石路改成水泥路。

天然竹林隧道

溪邊大石堆砌的村徑引進樹林，往上走一會到達茫茫的翠綠竹林。翠竹綿延浩如煙海，震攝人心。聞說七十年代一群山客三次以刀斧闢路，才得以開闢竹林隧道。全港之最果然名不虛傳，兩旁高大的翠竹形成高聳蔽天的隧道，盡頭滲透出柔和的光線別具詩意，溫暖心頭。燕岩竹林氣勢絕對媲美京都嵐山。行山不時遇上竹林，從來沒有這樣嘆為觀止，甚至在自然度方面更勝一籌。

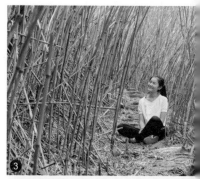

香港有 57 種竹，常見的有佛肚竹、青皮竹、黃皮竹。堅挺筆直的竹子經常作搭棚支撐，是實用的建築物料。釣絲球竹分佈在沙田和大埔，夏天出產鮮甜的竹筍，早年的人已開始採摘來吃。隧道主要是青皮竹，竹竿顏色青綠，高 6 至 10 米，橫枝普遍在竹竿第 10 節才長出。全心享受身處靜謐而廣闊的竹林，放空卸下都市煩惱，細意傾聽內心的說話。坐在竹隧道盡頭的大石上歇息，眼前粗壯的巨木好像守護燕岩村的使者。據歷史記載，五十年代的燕岩村有四間房子，屬於李姓客家人。六十年代村民棄村遷走，僅僅剩下荒廢的村舍和石造矮牆，枯葉下隱約觀察到昔日梯田地貌。

生態知識

竹是禾本科的植物，生長迅速，因此作建築材料更可持續。要分辨樹本和草本植物，看年輪就知道。竹子中通外直，內裏是空心的，沒有樹木的圓圈年輪，因此竹是草不是樹。竹子一般不會開花，遇上反常氣候才會大量開花以適應新環境。

巨石成陣

離開密林接麥理浩徑第八段，穿梭於矮小的灌木和喬木間，隱約看見大埔海濱和吐露港。秋冬季節樹葉換裝，山頭染成點點紅黃。有人喜歡外地漫山火紅，我則獨愛香港山頭脫俗的雅緻。攀登至高處，遠望大刀屻、城門水塘和針山。隨後下降至空曠的山腰位置，廣闊的山野中人類尤其渺小。遍地芒草和五彩叢樹映襯後方三重山脊線 —— 湛藍、靛青、淡藍，顏色逐層褪卻，直至消失於無名。忽然被哞哞的吼叫聲嚇倒，轉身驚覺幾頭黃牛在走走晃晃。沿風化沙路等小丘，再攀四方山，山頭佈滿凌亂的石塊。另一座山峰龐然巨石成陣，頂部兩列巨石形成狹道，側身才可穿過，莫非是「瘦人門」？翻越連綿山峰，走遍人生高低起伏，帶出感悟和哲思。

❸ 穿梭於燕岩的竹林隧道，還以為置身京都嵐山。
❹ 郊野日程是自身的省思。
❺ 古木守護着燕岩村。
❻ 山頭佈滿凌亂的石塊，景像有如侏羅紀。
❼ 亂石陣拍出凌亂美的感覺。

❻

❼

環抱香港全景

彎曲的沙徑下坡到達分岔口，旅途中首個涼亭終於出現。此處為麥理浩徑，可往荃錦公路、林錦公路、梧桐寨瀑布和鉛礦坳。循蜿蜒曲折的車路下山，原來精彩在後頭。一路下山一路環顧整個香港的景色，時而是山脈間的元朗平原，時而是藍巴勒海峽與汀九橋，時而是尖沙咀的摩天大廈。香港這片彈丸之地，景色轉變異常豐富，山野毗鄰高樓，自然的可達度絕對是城市人的福氣。緩步上行，近距離欣賞大帽山頂的「天氣球」氣象雷達站。經過禾塘崗和扶輪公園，往下走到達川龍村。完成萬里長征當然值得獎勵自己，到茶樓呷口地道川龍茶，吃籠熱騰騰的馬拉糕，實為人生一大樂事。

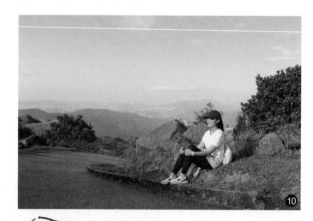

女生不能餓

川龍村有兩所深受行山客歡迎的自助茶樓，西洋菜、腸粉、豆腐花等遠近馳名。此外，村上有幾個有機農莊，種植合掌瓜、西洋菜、油麥菜等，可自備購物袋購買新鮮有機菜，支持本地農業發展，減低碳足印。

⑧ 彎曲的沙徑下坡。
⑨ 廣闊的山野中人類尤其渺小。
⑩ 下山之際回望背影，獎勵自己走了這段遠路。
⑪ 環顧整個香港的景色。
⑫ 山野毗鄰高樓，自然的可達度絕對是城市人的福氣。

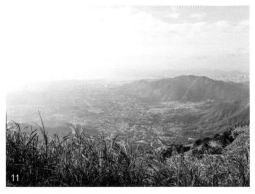

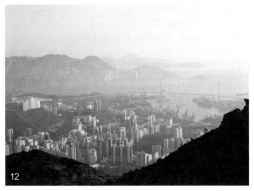

另一個選擇

走累了可在扶輪公園結束，往荃錦坳乘坐 51 號巴士離開，行程縮短半小時。

👍 **特別推薦路線**

碗窰 ➡ 元墩下 ➡ 燕岩 ➡ 四方山 ➡ 大帽山 ➡ 禾塘崗 ➡ 川龍

長度：全程約 12.5 公里　需時 5 小時

🚇 **詳細交通資訊**

去程：大埔墟站乘坐 23K 號小巴前往總站新屋家

回程：在川龍村乘坐 80 號小巴或 51 號巴士到荃灣港鐵站

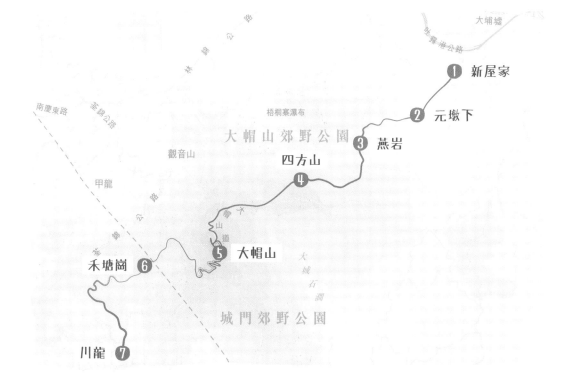

思緒漫遊於大浪西灣

如果你想在沙灘上靜聽海浪聲，享受日光浴，不一定要搭飛機，大浪西灣的景色絕對不比外國的沙灘遜色！大浪西灣被喻為港版馬爾代夫，位於西貢東部，由四個海灣組成，包括西灣、鹹田灣、大灣及東灣。大浪西灣的正名是大浪灣，不要和港島西的大浪灣混淆。是次旅程除了走遍四大沙灘，更可以飽覽著名的蚺蛇尖、東灣山等山峰。雖然路程較長，但山勢起伏不太大，且有徐徐海風相伴，舒暢又解壓。

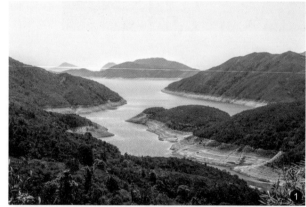

山徑分析

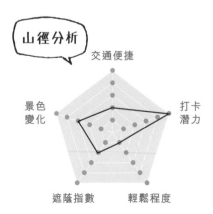

交通便捷
打卡潛力
輕鬆程度
遮蔭指數
景色變化

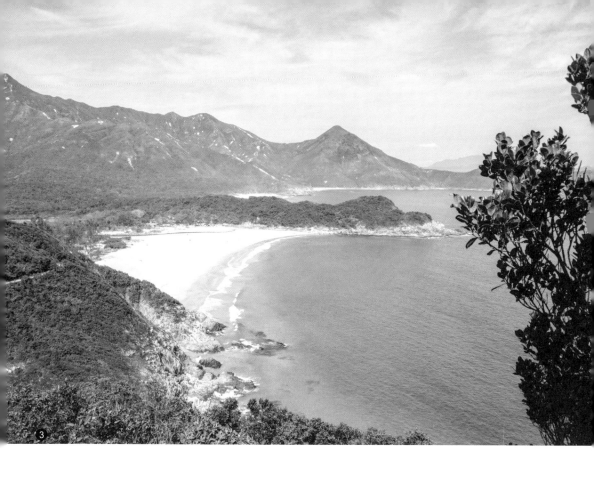

❸ 大浪西灣被喻為港版馬爾代夫。

❶ 初段可欣賞萬宜水庫一帶景色。

❷ 二月走此路有浪漫粉紅的吊鐘花相伴。

❸ 大浪西灣被喻為港版馬爾代夫。

西灣農夫復耕

於西貢市中心親民街的村巴站乘往西灣亭的村巴，記緊留意村巴的出發時間，雖然假日多數會加班，還是早點出發較好，不然就只好乘搭的士到西灣亭。車程約 30 分鐘，下車後朝西灣村方向進入山徑，初段是平坦的水泥路，沿途可欣賞萬宜水庫一帶景色，陽光下的藍色水面分外耀眼。二月走此路段會發現罕見的吊鐘花。

不一會兒就經過西灣有機農莊，我們被入面的一間淺黃色的茅屋吸引了，屋前的一位伯伯熱情地邀請我們進去。這位伯伯是西灣村的復耕農夫，他本來是西灣村村民，兩年前參與「西

灣地區復育計劃」，開始復耕荒棄了近半世紀的農地。農夫伯伯逐一介紹耕地的農作物，木瓜樹、生菜、葱、紅菜頭和粟米等，還有個養蜜蜂的箱。部分收成品會給農夫們和村民分享，有剩的在市場賣。他們實行有機耕種，肥料是收集地上新鮮的牛糞來作發酵堆肥，除蟲是靠一些細菌和人手捉蟲。茅屋也是農夫親手用茅草及竹搭建成，竹從海邊撿回來，連屋前的兩塊刻有對聯木牌都是從海漂來的。當農夫甚麼都要懂，精通農務木工，亦要有就地取材的智慧，絕對是不簡單的工作。他們簡樸自然的生活令人嚮往又佩服。

離開耕地繼續向前走，經過士多就會到達西灣遊客資訊中心。這裏除了有職員為遊客提供旅遊資訊外，亦設有一個展覽館介紹西灣村的歷史、文化、生態等。遊客還可以在此購買新鮮的有機蔬菜。

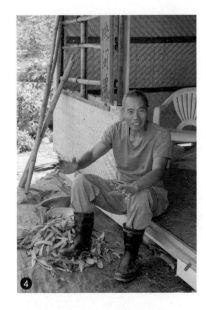

❹ 慈祥又好客的復耕農夫。
❺ 茅屋由農夫親自用茅草及竹搭建而成。
❻ 那一大一小的小島看似躺在水面上的史諾比 (Snoopy) 嗎？
❼ 新設立的觀星點與自然的山景有些格格不入。

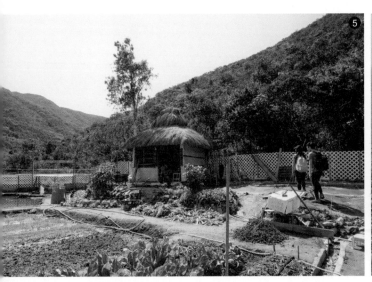

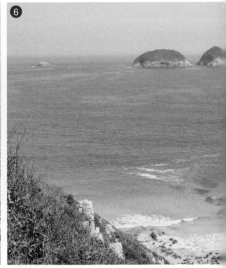

躺在西灣的史諾比

與農夫和館長告別後，我們繼續行程。走過海浪茶座、海灣茶座，眼前就是綿綿的沙灘和大海，是今次行程四灣之第一灣。相比起其他在馬路旁有車可直達的沙灘，大浪西灣比較少人，而且污染少，垃圾較少；由於大浪灣沒有車可以直達，從西灣亭要走約 40 分鐘才到，人跡罕見，絕對是避世放空的地方。向海望出去會看到一大一小的兩個小島，分別為大洲和尖洲，兩個島看似躺在水面上的史諾比（Snoopy），因此山友為大洲和尖洲起了個別名為「史諾比島」（Snoopy Island）。我們在此逗留了好一段時間才捨得離開。

到西灣的另一端，經麥理浩徑繞道而上，沿途沒有遮蔭。途中會看到一個奇特的木製「蛇狀」長座椅，原來是漁護署於 2019年在舊露營地點新設立的觀星點，獨特的外形是根據人體工學設計的，讓人舒適地躺下觀賞星空。可是這個新設施與自然的山景有些格格不入，再度引起郊野公園應否人工化的討論。

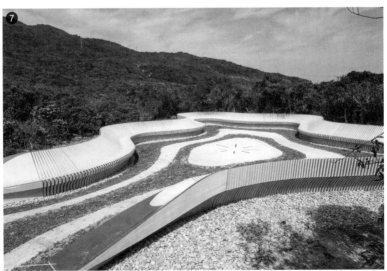

一口氣走過鹹田灣、大灣、東灣

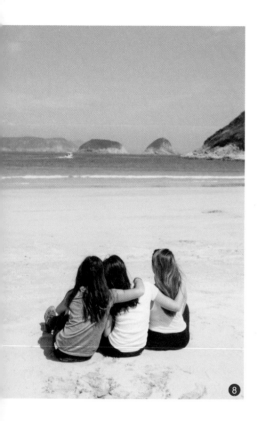

❽

沿階級下降到達鹹田灣，除了可欣賞到水清沙幼的沙灘，遠處更可以眺望到以蚺蛇尖為首的山巒。走過簡陋的鹹田木橋就會到幾間士多。其中鹹田士多後右方有一條小徑，靠左行入村，直往大灣。大灣是四灣最長的一個，在這可以清楚看到長咀及東灣山。橫過大灣，灣盡見大石堆，進入草叢便會見到一條非常清晰的山徑，雖然崎嶇但一路都有海景伴隨。便能一睹東灣美麗景色。走到東灣的盡處，踏上巉岩石崖，會抵達一個高台平地，風景開揚，是另一個放空打卡好位置。我們本計劃走至東灣山，但剛才太沉醉於陽光沙灘，時間不夠，只好留待下次探索。

小心翼翼沿路返回大灣，大灣後方有指示牌往赤徑，先經過荒廢了的村落，再接上一條石屎路，過了一片草原後就會到大浪村，那裏有另一間士多可作補給。跟隨向「北潭凹」的指示牌走，接上一條「長命斜」至大浪坳，全程沒有甚麼風景。這段路頗需氣力，慢行多休息為上策。經過石灘到達赤徑海邊，左方是一大片草地，右邊的泥灘有不少小孩在玩水。可在此乘街渡到黃石碼頭，或繼續沿麥理浩徑前行多半小時，到北潭凹乘巴士離開。

女生不能餓

沿途補給點充足，保證大家不會餓。由西灣亭到西灣會經過多間士多，西灣前有幾間茶座，經常座無虛席，到鹹田灣經過木橋又會看到兩間士多，餐點準備好後有電子叫號，非常先進。

❽ 和閨密一起，傻乎乎地看着史諾比島也覺得特別有趣。
❾ 不知多少山友踏過這簡陋的鹹田木橋。
❿ 走上東灣盡處的巉岩石崖。

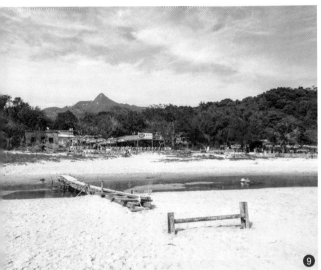

9

10

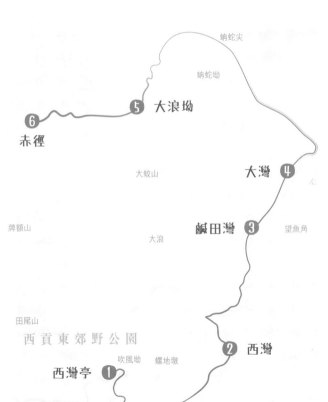

注意事項

路程屬於中長路線，
路段少有樹蔭，應
做好防曬準備。

👍 **特別推薦路線**

西灣亭 ➡ 西灣 ➡ 鹹田灣 ➡ 大灣 ➡
大浪坳 ➡ 赤徑

長度：全程約 12 公里
連休息拍照需時約 5 小時

🚌 **詳細交通資訊**

去程：在西貢市中心親民街（近麥
當勞）乘坐村巴 NR29 號，
於總站西灣亭下車

回程：赤徑碼頭乘快艇回黃石碼頭
或於北潭凹乘坐 94 號巴士至
西貢。星期日和假日可乘坐
96R 號巴士到鑽石山港鐵站

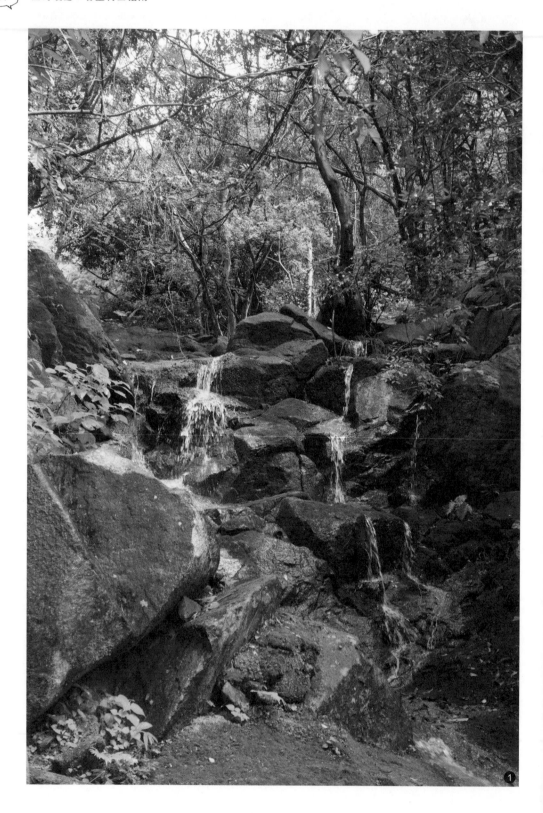

清淨避走大老山

談到大老山，香港人定必聯想到全港最長的行車隧道——大老山隧道。隨着七八十年代新市鎮迅速發展，連接新界和九龍、港島的交通需求大增。政府於 1988 年動工興建大老山隧道，以疏導獅子山隧道的車流量。享受隧道的便利外，別忘記高 577 米的大老山是九龍區第三高的山峰，僅次於飛鵝山和象山。這次帶大家從慈雲山起步，漫遊清幽山巒，放空塵世煩憂，回歸祥和心境。

慈雲勝地的感悟

大老山西連慈雲山，在巴士總站下車後，循停車場後的樓梯登慈雲山。首段路為慈沙古道，為昔日連接九龍和沙田兩區的步道。沿溪流水道走上石屎路和長梯級，到達慈雲山觀音廟和佛堂。鮮艷的紅色牌匾寫着「慈雲勝地」，不

山徑分析

交通便捷

打卡潛力

景色變化

輕鬆程度

遮蔭指數

❶ 起始循溪流旁的石階上山，風景如畫。

❷ 供奉觀音大士的水月宮建於 1853 年，坐擁清淨的山景。

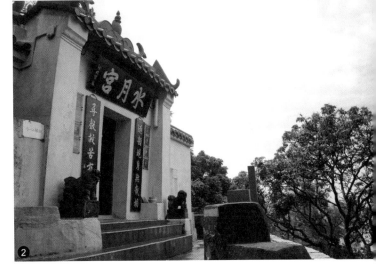

得不進去參觀內裏的大雄寶殿、水月宮、甘露亭。當年建造佛堂給觀音居住，目的是保佑來往九龍和沙田的村民。甫離開佛堂，牌匾上一句「回頭是岸」當頭棒喝。多少人認不清目標，盲目向前衝，回首才驚覺過程中失去很多。回頭是岸的癥結是承認錯誤，繼而改進。帶着覺悟拾級而上，路經行山客搭建的「醉翁園」，續走到沙田坳道路口，會見到士多和公廁。

大老山的今昔

在沙田坳道路口直行，接上衞奕信徑第四段，十多分鐘到達扎山道觀景台。這裏景觀開揚，鳥瞰山下密密麻麻的高樓大廈，後面高低起伏的山脊線作背景。在繁華鬧市中，自然依舊跟

打卡秘訣

大老山氣象站是山峰最高點，從上而下看到很優美的風景。打卡秘訣是把相機放在最高的樓梯級上，設定倒數時間，拍出不一樣感覺的照片。

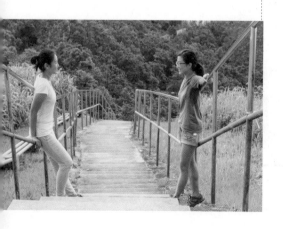

❸ 曾作軍營的大老山頂，現在還有重要的政府設施，左邊是警崗，右邊圓球建築是天文台氣象站。

❹ 依衞奕信徑車路上山，明媚城市風光相伴。

❺ 山下九龍區的繁華，反襯山上的寧靜。

循節奏運行不止，群山堅挺地屹立在樓房後。深呼吸一口氣，帶着自然界賦予我們的力量前行。依衞奕信徑上斜，經過飛鵝山道，左轉上樓梯至大老山頂。頂峰貌似足球的白色圓球是天文台氣象站。為了監測惡劣天氣，天文台早於 1959 年在大老山安裝全港首台天氣雷達，奠下香港天氣觀測的根基。氣象站一直沿用至今，近年安裝了新型雷達，更精準地分辨雨點大小和冰雹區域，保障公眾安全。在大老山的英文名字 Tate's Cairn 可以參透其往昔。英國佔領香港期間，曾於山頂建軍營並以英國軍官 Tate 命名，而 Cairn 則指圓錐形石堆。現時軍

另一個選擇

回程看到化心坑村有路牌指示由小徑上黃牛山。如果大家喜歡在山脊遊走的空曠路線，可以從花心坑出發，經石芽背登黃牛山，再攀水牛山，依環形山脊登石芽山後回到花心坑結束。

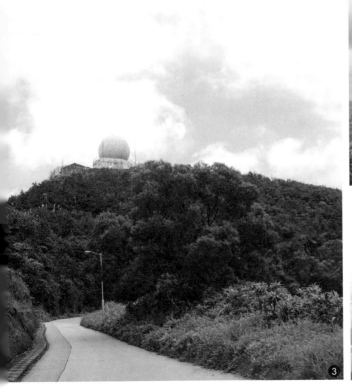

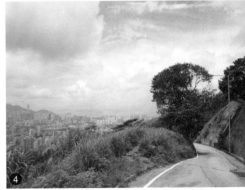

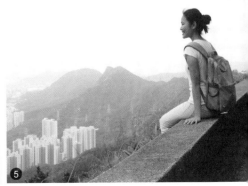

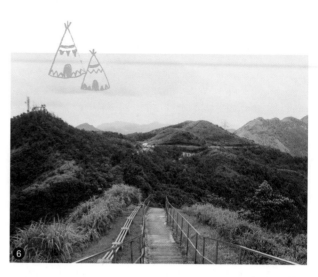

6 走上大老山頂的氣象站，傲視足下群峰。

7 認着基維爾營地的淋浴間，後方隱藏麥理浩徑的入口，好比通往納尼亞王國的魔衣櫥。

8 廣源邨的紅磚屋和鐘樓，有沒有歐陸小鎮的浪漫？

女生不能餓

行山體力消耗大，這條路線結束點直達廣源商場，內有快餐店、茶餐廳和台式餐廳。廣源商場內設有小食店，對面則有馳名的大牌檔，絕對不會餓壞女生。

營已拆除，但大老山的「戰略位置」仍然重要，山峰除了氣象站外，還有警崗和無線電台的政府設施。

循氣象站的梯級登頂，群峰美景盡收眼底，使人動容。閉上雙眼，感受山野間的靜謐。沿路下樓梯，接飛鵝山道續走。飛鵝山道為行車路，注意安全靠一旁走，繼續觀賞九龍半島的都市畫布。往基維爾營地方向前進，這裏設公廁可用。營地通往麥理浩徑的路較隱秘，入口在營地的木製淋浴間後方，找到淋浴間就會找到正確的路徑，好像納尼亞故事中魔衣櫥的神秘入口。踏上麥理浩徑第四段，起首草叢茂密，路況不明確，走數分鐘便回歸清晰的路徑。相比前段開揚景觀，此段路樹蔭充足。穿過魔法森林後，隨即接上山崖沙路，回到曝曬狀態。走進山巒間，享受被高山環抱，煉出人生哲思。沿彎曲的東山山脊路兜兜轉轉，學會淡然面對生命中的轉變。約半小時後，我們再度返回樹蔭的庇護，依「花心坑」路牌的方向輕鬆地走下山。中途的岔路不要轉入通往「石芽背」的小徑，繼續原路走，不久便到達花心坑村。

屋邨小鎮風情

離開花心坑，經石鼓壟走到廣源邨。沙田區大部分屋邨座落於平坦的填海地上。廣源邨是區內罕有依山而建的屋邨。建築師因應地勢特別設計，解決住客上落山困難的問題。廣源商場的樓宇分佈在不同高度的山坡平台，樓宇間以露天的通道連接，天然採光和通風，設計更獲香港建築師學會頒發的優異獎殊榮。特別之處是樓宇的紅磚牆，配合廣源邨中央的鐘樓，營造古典歐陸小鎮風情。

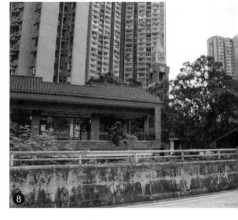
8

注意事項

慈雲山觀音廟的開放時間為上午九時至下午五時。三個誕慶節日為觀音開庫、觀音誕和萬佛誕。

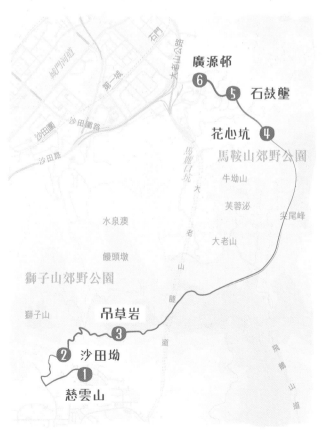

👍 特別推薦路線

慈雲山 ➡ 沙田坳 ➡ 吊草岩 ➡ 大老山 ➡ 東山 ➡ 花心坑 ➡ 石鼓壟 ➡ 廣源邨

長度：全程約 9 公里　需時 5 小時

🚌 詳細交通資訊

去程： 乘坐九巴 2F、3C、3M、3X、15A 號，城巴 N23 號，過海隧道巴士 116、302 號（只限星期一至六早上）前往慈雲山（北）巴士總站

回程： 廣源巴士總站乘坐 49X、83K 號巴士到沙田港鐵站

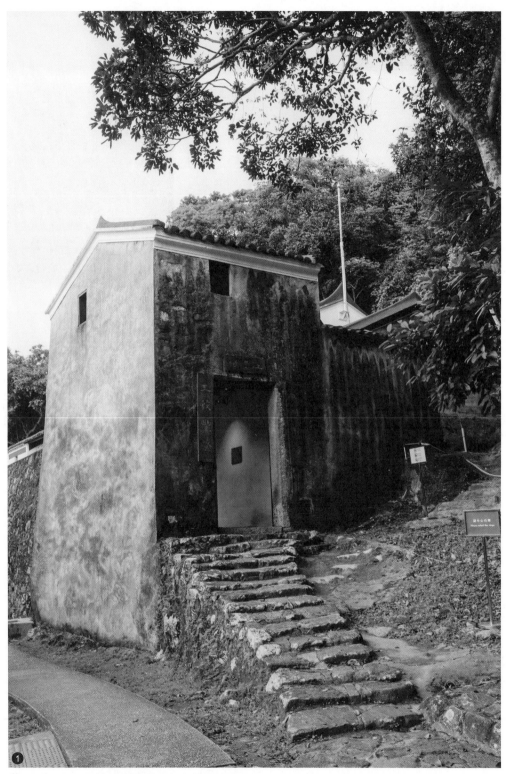

❶ 上窰民俗文物館訴説着昔日客家鄉村的生活。

隱世釣魚天堂 半月堤圍曝罟灣

香港人生活忙碌，若未能抽出整天的時間行山，又想出走放鬆一下心情，今次介紹一條較短的路線，由上窯走至曝罟灣，需經過合家歡的自然教育徑，穿過密林及沿海邊綑邊而行。曝罟灣位於西貢萬宜水庫，擺頭墩西面一個小海灣。灣內遺留了半月形的堤圍，昔日漁民用作蓄水養魚，是釣魚人士的聚腳點，亦是放空的世外桃源。

初段探索荒廢村落

在西貢市中心乘 94 號或 96R 巴士在「上窯」站下車，在發記士多旁的入口步入北潭涌自然教育徑，沿自然教育徑行 15 分鐘左右便會看到一個古窯，據説當年是用作生產石灰，以作建築材料及肥料。前方是十九世紀末建成的客家村舍上窯村，村民因建窯燒造殼灰而致富，村名亦因此而得來。後來由於英泥及造磚行業的

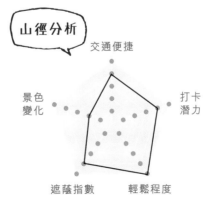

山徑分析

交通便捷
景色變化
打卡潛力
遮蔭指數
輕鬆程度

競爭，窰燒工業遂告沒落。上窰村經重修後於 1984 年開放為上窰民俗文物館，設房舍、廚房、牛欄、豬舍等展示區，以及一座六米高的更樓，重現昔日客家鄉村生活。

古窰後方有一個小碼頭，碼頭對出是黃宜洲，風景怡人。打卡過後再繼續行程，沿路有幾個分岔口，跟着起子灣村方向，不要前往上窰家樂徑；來到了起子灣村便見到一排荒廢的村屋，村尾有一個分叉口，左面是通往曝罟灣的隱密山徑，右邊是往起子灣小碼頭。

穿林綑邊至曝罟灣

左右兩條路均可到曝罟灣，左邊的山徑較隱密，需穿越叢林，而往右走有機會要濕腳走（大家可以上香港天文台的網站留意潮汐漲退的情況）。由於當天水位低，我們選擇綑邊而行。沿右邊樓梯往下走到起子灣小碼頭，左邊有一個路口，先穿過一小段密集的樹藤，會有絲帶作指示，走近岸邊開始綑邊之旅。由於石頭大小不一而且表面較滑，行起來有點困難。雖然路途顛簸，但繼續前行總會走到終點，人生亦然。

途中看到不少掛着像菠蘿果實的樹，其名字為「露兜樹」，由於樣子很像菠蘿，又名為「假菠蘿」。葉片為條狀，邊緣有尖銳的刺。它們的果實有如一個大圓球，向下懸垂，果實成熟時為橘紅色及橙黃色。露兜樹常見於海岸邊，是由於其有適應海邊惡劣生長環境的優勢。雖然沿岸地區的泥土屬於較鬆散的砂質土壤，但露兜樹的氣根能幫助抓緊泥土，不容易倒塌，所以往往成為海邊的防風定沙植物。果實雖然無毒，但口感及味道一般，故較少人食用。而露兜樹的根則是廣東涼茶廿四味的其中一種材料。在中醫學的角度，露兜根味甘性涼，能清熱解毒，並有治療感冒發燒的功效。

❷ 海邊生長的
　露兜，又稱
　假菠蘿。

❸ 徐徐緩邊而
　行，平靜的
　海面令人心
　如止水。

隱世的釣魚天堂

沿岸走過三個海灣就看到半月形的長堤，曝罟灣水面平靜，清幽舒服。舊日村民在海灣近岸處築起堤圍，以蓄水養魚。堤圍的三個缺口是閘口，漁民是靠水閘控制潮汐漲退水位來養魚，現時只有零星釣魚者到訪。長圍較窄，要走到另一端首先再要側身越過釣魚者，由於堤圍日久失修，閘口的石壆亦不完整，要跨過閘口在壆上走，不然就坐在壆上騎着過去。我側坐在壆上慢慢移動，步步驚心，幾經波折終於過了三個閘口，可以坐下休息。曝罟灣最令人着迷的，是平如鏡面的水面與心如止水的釣魚者。我靜靜的看着學他們耐心的等待，水面一直沒有動靜，幾次想拿出手機解悶，而他們仍然露出自得其樂的神態，專注在魚杆上。釣魚為求甚麼只有釣者才知道，但在這煩躁的都市生活中，偶有這一刻的寧願便已足夠。

離開時於堤圍尾穿過一段小徑後，回上窰家樂徑返回起點完成旅程。當然若不想爬過三個缺口，可原路折返上窰離開。

④ 堤圍只有零星釣魚者到訪，格外清幽恬靜。
⑤ 曝罟灣內的半月形堤圍。

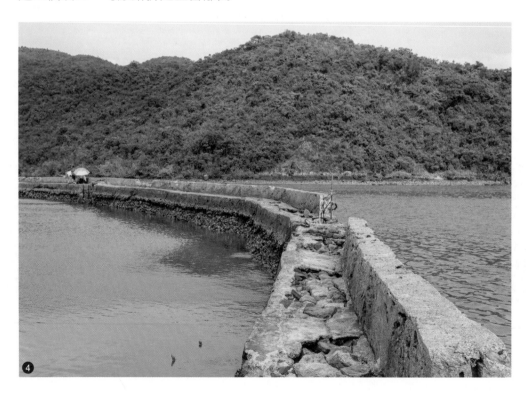

④

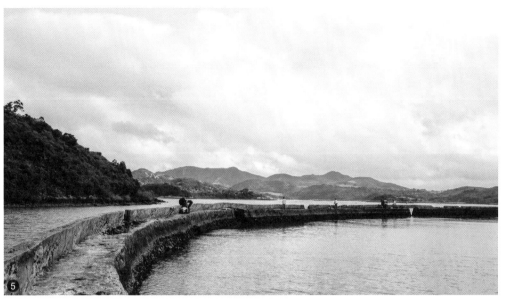

5

麥理浩夫人
渡假村

上窰家樂徑

西貢東郊野公園

① 上窰民俗文物館

② 上窰

起子灣 ③

④ 曝罟灣

另一個選擇

有不少山友會選擇在北潭涌開始，
經過北潭涌復興橋接上自然教育
徑，到達曝罟灣可以到長堤的另一
邊接回上窰郊遊徑時，最後行至萬
宜路結束。

👍 **特別推薦路線**

上窰民俗文物館 ➡ 上窰 ➡ 起子灣
小碼頭 ➡ 曝罟灣 ➡ 上窰
長度：全程約 4.5 公里
連休息拍照需時約 2 小時

🚌 **詳細交通資訊**

去程：在西貢市中心乘坐 94 號或
96R 號巴士在上窰站下車
回程：於上窰站乘坐 94 號或 96R
號巴士再返回西貢市中心

中西合璧之行　道風山與萬佛寺

沙田市中心無論平日或假日都人山人海，一到中午時段更是擠得水洩不通，旅客、街坊、學生及上班一族都集中在此。這篇想介紹一個在沙田鬧市中的恬靜秘景，讓大家可以於午飯時段來一趟靜修，享受愜意的一小時。

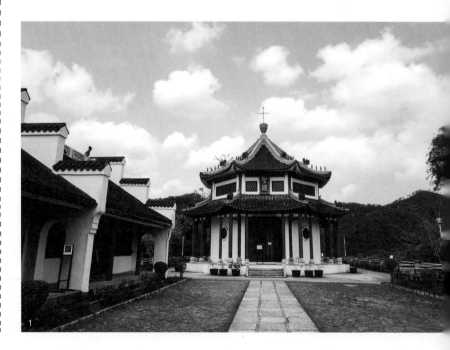

1

踱步於沙田綠色隧道

於沙田港鐵站 B 出口轉左，沿天橋斜路步行，左側見排頭村的沙田鄉事委員會舊址。沿旁邊一條小樓梯拾級而上，接上綠意盎然的小徑，不用 10 分鐘會到達迴旋處；然後轉右沿道風山路向上走，這是一條寬敞又寧靜的單線行車路，兩旁樹枝在半空交錯，形成一條綠色隧道。即使烈日當空，走起來時仍感到清涼舒適。記緊留意右邊一個樓梯入口，那裏有一個路牌寫上「昇天屋」，沿着樓梯向上行，到第一個分叉路，向右繼續往昇天屋的方向走。這段路均為石屎梯級，路況清晰，但因為夏季較多暴雨及颱風，有不少斷掉的樹枝在路上。

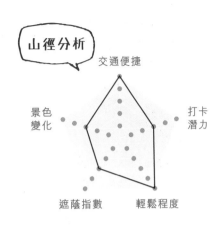

山徑分析

交通便捷 · 打卡潛力 · 輕鬆程度 · 遮蔭指數 · 景色變化

❶ 糅合了中西建築特色的聖殿。
❷ 起點為沙田鄉事委員會旁。
❸ 沿途能遠眺沙田一帶樓景。
❹ 初段以石屎路為主。

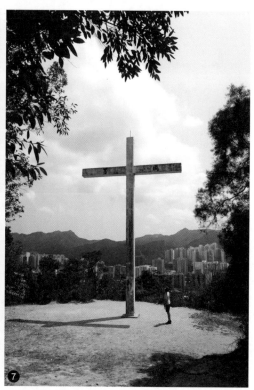

歷史秘聞

位於港鐵站旁的排頭村，原來已有超過百年歷史，估計於清朝咸豐年前興建，藍氏先祖由廣東省遷至今香港深井定居。後來其房舍被風雨所毀，藍勝昌攜同妻兒來到沙田排頭村開基。排頭村 5 號、6 號以及幾屋之隔的藍氏家祠，分別被列為二級及三級歷史建築。

靜默於巨型十字架前

由樓梯入口計，不用 5 分鐘便會看到巨型十字架，這代表你已經到達道風山基督教叢林的後方。此十字架高約 12 米，仰頭看十分壯觀，有着平靜內心的靈力。十字架旁邊有一個感恩亭，亭內的壁畫為家傳戶曉之聖經故事，有趣的是畫中的人物包括耶穌，都是穿著古裝的中國人，耶穌也入鄉隨俗，玩味十足。穿過「生命門」後是一條窄路，沿着窄路走，腳步會不自覺地慢下來，細味自己的人生。

細探中式教堂的由來

小路一直通往聖殿，聖殿為一棟富中國寺廟特色的禮堂，用作舉辦崇拜聚會。整個建築群盡見中式建築特色，包括朱紅木柱、白牆和瓦頂，以及頂部天藍色的檐角，每邊的檐角上豎立了四個僧侶小像。聖殿左側有一個刻有十字架及「道風山基督教叢林」的大型吊鐘。相傳當年為了吸引華人認識基督教，建築師設計聖殿時，刻意採用中國廟宇建築風格，從而減低華人的抗拒感。這個糅合了中西建築特色的建築群，是由挪威牧師艾香德於 1930 年代創立，現被列為二級歷史建築物。

聖殿左側有一個中國古代園林常見的拱門，穿過拱門及庭院就會看到是道風山基督教叢林的正門及停車處。離開之前還有一個打卡位 ——「明陣」。於拱門轉左，明陣位於綠草如茵的庭園後方，下幾級樓梯便到達。它是以石卵鋪砌而成的圓圈，看似迷宮，是專為祈禱默想而設的。此有指示牌提醒到訪者保持安靜，切勿騷擾在此默想靈修之人士。

⑤ 走進寧靜的綠色隧道。
⑥ 生命門後是一條窄路。
⑦ 站在巨型十字架旁，人類顯得極為渺小。
⑧ 聖殿的每處細節都盡顯心思。
⑨ 園內建築的設計以白牆和瓦頂為主。
⑩ 中國園林常見的拱門及庭院。

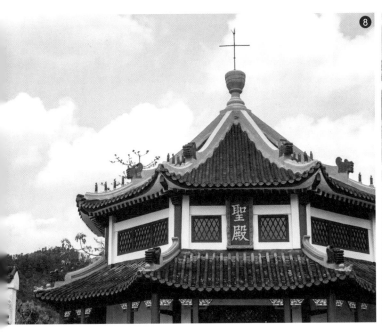

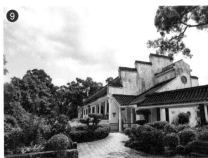

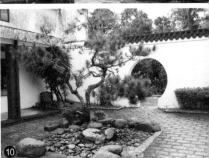

遊走於基督教與佛教之間

走出正門，停車場右側有條小樓梯，一直沿樓梯走就會看到道風山基督教墳場，墳場的右邊再有一條向下的樓梯，此路並沒有顯示在電子地圖上，可是路徑清晰，只有一條路一直駁回沙田郊遊徑。近山腳會有些村狗，牠們會歇斯底里地向你吠叫，但牠們只是盡其職責，只要與村屋範圍保持距離，慢慢地走過就可以了。

如果時間充裕，大家還可以去拜訪萬佛寺，在上排頭村公廁附近有一條分岔路，路牌清晰指示萬佛寺的方向。過橋後會看到右方有一條樓梯，直上便會到達萬佛寺。當你看到樓梯兩旁排列着不同衣飾及形態的佛像，代表你離萬佛寺不遠了。九層高的萬佛塔和千手佛像都是旅客愛打卡的地標。注意開放時間為早上 9 時至下午 5 時。回程沿着樓梯下去返回小橋，過橋後經過上排頭村公廁，約 3 分鐘便會到達排頭村空地，再接上天橋到沙田港鐵站離開。

⑪ 通往萬佛寺的樓梯。
⑫ 高九層的萬佛塔。

歷史秘聞

很多人誤會道風山的「道」是指道教，但其實這裏的「道」是指「上帝的話」，與道教並沒有關係。

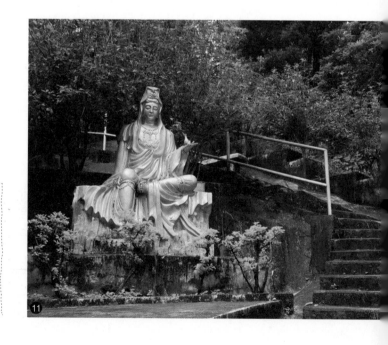

⑪

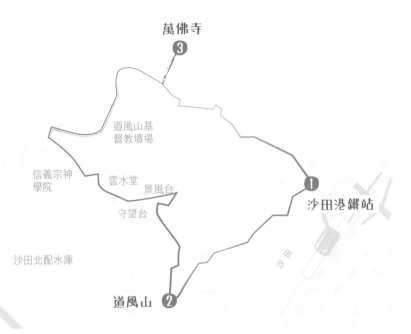

道風山

萬佛寺
❸

道風山基
督教墳場

信義宗神
學院

雲水堂

景風台

守望台

❶
沙田港鐵站

沙田北配水庫

道風山 ❷

山藝小錦囊

行山穿村難以避免遇上惡狗，要是遇上野狗，建
議做法是保持冷靜，減慢速度，千萬不要跑或主
動攻擊，也不要直視或背向牠們。

👍 **特別推薦路線**

沙田港鐵站 ➡ 道風山路迴旋處 ➡ 道風山 ➡ 萬佛寺 ➡
沙田港鐵站

長度：全程約 2.5 公里　不計休息需時約 1 小時完成

🚌 **詳細交通資訊**

去程：由沙田港鐵站 B 出口步行至沙田郊遊徑入口
　　　　（沙田鄉事委員會側樓梯）

回程：排頭村空地步行至沙田港鐵站離開

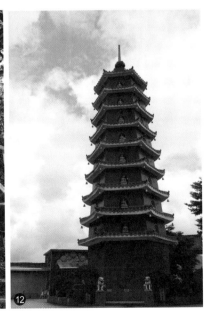

12

髻山思索平衡點

髻山又名丫髻山，座落於元朗區橫洲北面，分隔元朗創新園及天水圍新市鎮。高 121 米的髻山從前是寂寂無名的晨運熱點，經媒體報道後一舉成名，吸引眾人登山拍攝魚塘美景。可幸髻山因位置偏離市區，遊人遠遠不及龍脊等熱門山徑，尚保存清幽的氛圍，是放鬆心靈的淨土。

山不在高

唐朝詩人劉禹錫《陋室銘》中的有云：「山不在高，有仙則名。」縱然髻山不高，但與元朗的平原地勢相較，其視野已很遼闊，可遠眺尖鼻咀及環觀南生圍的魚塘。從祖墳「玉女拜堂」穴遠望，髻山的兩個主峰貌似古代女孩常用的髮式小丫髻，因而得名。由元朗站起步，可選擇由楊屋新村或吳屋村上山。挑選楊屋新村作起點，路途較陡峭但只需一半時間就能登峰。循村邊車路前進，依灰白色的樓梯上山。樓梯

山徑分析

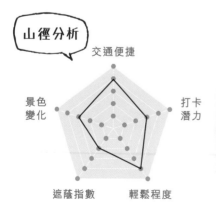

交通便捷
打卡潛力
輕鬆程度
遮蔭指數
景色變化

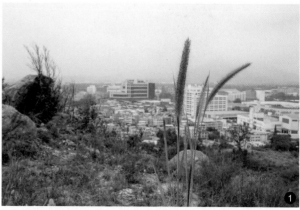

1

① 開揚位置橫視元朗一帶村落。

② 藤蔓枝幹的魔幻隧道，帶大家開展旅程。

歷史秘聞

香港四大家族以鄧氏為首，早於北宋年間已從中國內地搬遷到新界。世祖的墳墓「仙人大座」穴和「玉女拜堂」穴都在髻山上，見證歷史。

盡頭接上天然山徑，藤蔓長成拱形有如魔幻隧道，鋪排開展郊野遊蹤。髻山由沉積岩形成，多是沙石路，近乎毫無林蔭。久經風化侵蝕的土壤貧瘠鬆散，路上的白色礦物為石英。不久到達較開揚的位置，橫視雞公山、雞公嶺、定福花園及元朗一帶村落。仰頭看到兩個光禿禿的山峰，植被如此稀疏不適合炎夏前往，好不容易才找到一兩棵大樹。崗松葉尖如針，雖然不好乘涼但卻有神奇功效 —— 搓揉崗松的小白花，散發出藥油的香味，紓緩行山客的不適。沒有樹賞但地上有另一番風景，芒草在風中搖曳的姿態特別療癒。此處山靈水秀，而且靠近村落，難怪山腰都是祖墳墓地，主要屬屏山鄧氏。山上芒萁遍野，古人發現芒萁易燃而用作柴火，若掃墓不慎留下火種，便會燃起整個山頭。

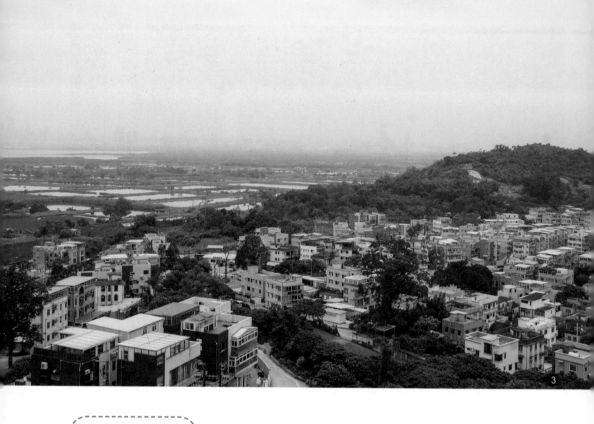

魚塘積木

沿清晰的路徑走二十分鐘可攻頂。山頂四處開揚有時風頗大，如雨季前往務必自備雨具。遊歷當日，連單車大隊也一同進往，雖則阡陌不寬，但各有相就也算絡繹通暢。主峰旁有數個無名小山頭，靜靜於山脊之間遊走，享受環迴的元朗平原風景和八鄉的積木村屋。魚塘呈方格狀排列，整齊得像棋盤，後面是深圳的天際線，旁邊是橫洲似雜亂的村屋。澄明的塘水映照着急速的城市發展，多煩亂的心境也可回歸恬靜。身處山巔看平凡，平凡卻是心頭願。

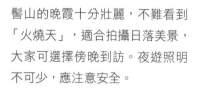

髻山的晚霞十分壯麗，不難看到「火燒天」，適合拍攝日落美景，大家可選擇傍晚到訪。夜遊照明不可少，應注意安全。

❸ 方格魚塘與積木村屋相映成趣。
❹ 魚塘背後深圳的天際線若隱若現。
❺ 從小山俯瞰八鄉村屋，有另一番體會。
❻ 身處山巔看平凡，平凡卻是心頭願。
❼ 山野彷彿只屬一人。

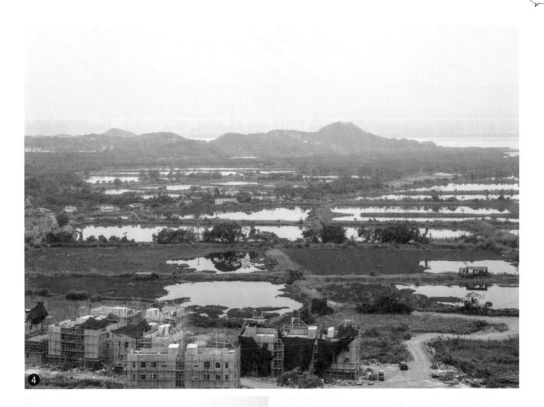

打卡秘訣

往昔沒有渠道疏水，豪雨過後元朗平原水浸，橫洲在水中凸出，像海平面上橫着的山峰，故此得名「橫洲」。古時聚居山貝河上游的蜑家人到大樹下祭祀天后，他們的漁船就是從橫洲出發，經山貝河到達天后古廟。

山藝小錦囊

下山碎石多而且斜度高，把腳踩在石縫間，有助穩定步伐和增加平衡力。

尋找平衡

在山上視野廣闊，細心留意會看到元朗橫洲雜亂無章，停車場、廢物棄置地、工場等散落各處。其實這塊土地屬棕地，即農業衰落而改劃其他用途的土地。為解決香港迫在眉睫的房屋短缺問題，2012 年，政府原定於橫洲北部 33 公頃的棕地興建 1.7 萬個公屋單位，卻因土地利益問題削減至僅僅 4 千個單位，改為發展綠化帶，當地的村民被迫遷。議員質疑政府向鄉郊的惡勢力妥協，揭露新界「官商鄉黑」勾結問題。沒想到城市間的紛擾，立足山丘看得一清二楚。思索片刻，拿崖邊石塊層層疊起，一尖一圓梅花間竹才能勉強取得平衡。施政以至人生同樣道理，在各方靈活取平衡才能穩步邁進。

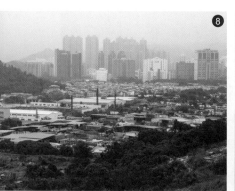

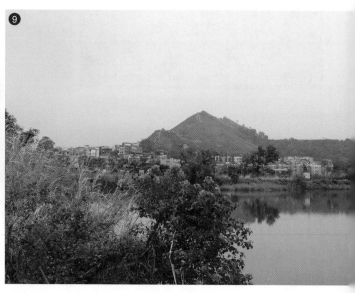

❽ 橫洲發展雜亂無章。
❾ 山下魚塘賞丫髻。
❿ 從疊石學習取平衡。

山上景美，下山也不凡，沿路飽覽整片豐樂園魚塘至南生圍的美景。髻山勝在四通八達，下山可選擇不同路徑，可往盛屋村、朗屏、橫洲、天水圍。採取悠閒路線往天水圍方向走，期間不時有山客自行搭建的休憩處和健身設施。木涼亭稍歇，坐在孤寂的長椅，天水圍的市鎮景貌盡在腳下。黃昏時分蝴蝶蜻蜓漫天飛舞，十月更可捕捉蛺蝶的蹤影。此路線昆蟲特別多，有優雅的蝴蝶也有煩人的蚊蠅，只好趕快下山。沿山路緩緩下降至蝦尾新村，再走15分鐘到天水圍站離開。

⑩

另一個選擇

回程步往橫洲吳屋村，此村有不少新式村屋，順路去豐樂園；如想拍攝池塘美景，直入前方左面有一偌大池塘。

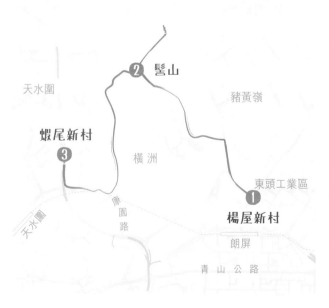

香港濕地公園

天水圍

② 髻山

豬黃嶺

蝦尾新村

③

橫洲

東頭工業區

康園路

① 楊屋新村

朗屏

青山公路

天水圍

 特別推薦路線

元朗 ➡ 楊屋新村 ➡ 髻山 ➡ 天水圍
長度：全程約6公里　需時約2小時

詳細交通資訊

去程：朗屏港鐵站
回程：天水圍港鐵站

昂平翶翔天際線

說起高原，大家或許聯想到黃土高原、青藏高原。其實香港也有高原，那是位於馬鞍山的昂平，從地名已能參透一二——高昂而平坦。躺在大草原，舉頭觀望漫天滑翔傘，享受難得的閒適。

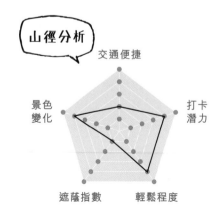

山徑分析

交通便捷 / 打卡潛力 / 輕鬆程度 / 遮蔭指數 / 景色變化

鞍山郊遊

馬鞍山高 702 米，高度在新界區位列第二，僅次於大帽山。主峰與牛押山相連成馬鞍形狀，故名馬鞍山。從十九世紀初到現在，馬鞍山經歷採礦工業小鎮至住宅購物區的巨變，可幸保存馬鞍山郊野公園的一片淨土。公園位於新界東部的西貢半島中部地峽，與西貢郊野公園及獅子山郊野公園連接，形成遼闊的康樂地帶。遊歷當日在耀安邨巴士站旁乘坐 NR 84 號村巴，於馬鞍山郊野公園站下車。村巴是村民出入的專車，假日遊人眾多，容易滿座，車長一般會讓村民優先上車，還望大家多點體諒和尊重。若要確保能順利上車，建議在預定班次最少一小時前排隊。下車後經過馬鞍山亭到達郊野公園的燒烤場，一旁是馬鞍山家樂徑入口。家樂徑可走至吊手岩段，通往馬鞍山，但路段陡峭險峻，須具攀岩經驗和充足裝備。

鐵礦歷史

下山闖馬鞍山村，沿村巴路線步往總站，穿過山溪直上信義會禮拜堂，原為超過 60 年歷史的馬鞍山村信義會恩青營，活化成「鞍山探索館」，鼓勵公眾加深認識馬鞍山的工業歷史、宗教遺產和自然價值。館前有一卡運礦石的木頭車，還有模仿礦坑的隧道。馬鞍山耕地稀少，土地貧瘠且欠缺水源，卻蘊藏超過七百萬噸的磁鐵礦和赤鐵礦資源，順理成章發展鐵礦業。事情沒有這麼簡單，1903 年首次開採鐵礦是失敗的，經過多番轉手和科技進步，商人才成功採礦謀利。七十年代香港經濟轉型，加上油價上漲，最終礦場結業。現今礦物資源仍在，行山帶着磁石，可吸起周遭的小量磁鐵。山下馬鞍山公園是昔日鐵礦場的部分位置，如今只設展覽區擺放採礦工具，這段人文歷史已被多數人遺忘。作為香港人我們有責任回溯這段歷史，表達對先祖拓荒的敬意。

❶ 馬鞍山村口，村民在果樹領取收成。
❷ 馬鞍山村邊的溪流。

女生不能餓

鞍山探索館旁的礦工 Café 以礦場作主題佈置，礦山咖啡馳名。必試的主題特色小食當然是模仿鐵礦石、黑漆漆的礦石曲奇。另外腐乳饅頭和片糖包不容錯過。咖啡館內還有販賣礦山記憶的紀念品，讓大家懷緬老香港情懷。

翱翔天際

回溯鐵礦歷史，覓路攻昂平。越過村屋群，沿沙路直走一段，再依循石級上山，傾聽流水淙淙。這裏的溪水為村民飲用，切忌污染。

上山到達涼亭位置的三岔口，直立路牌顯示左面可接麥理浩徑到企嶺下或大金鐘，右面指向基維爾營，低頭看下方還有個矮路牌指向「昂平營地」，馬上確認右面是正確的方向。沿沙路登山，接上蜿蜒的山坡路徑續走。整條路線樹蔭稀疏，大草原的樹木更少，只有寥寥數棵孤獨的鴨腳木。其中一株較年長的鴨腳木佇立在山坡中央，上昂平必經之路讓人注目。這棵「孤單的樹」甚至成為大學宣傳片的主角，就如觀光客追捧的北海道「哲學之樹」，一枝獨秀。善用角度和構圖，拍攝出的天際一樹的孤寂，又或襯托後山大金鐘的氣勢。昂平高海拔 400 米，偌大的草原眺望西貢海與白沙灣上點點白帆。天朗氣清時，滘西州和萬宜水庫也可見。南面山坡設有觀景台及長椅供遊人歇息，山頭部分是政府指定的營地。在大地畫布上野餐露營，靜靜細味人生。夏天到訪昂平可以選擇早上 8 時前出發，中午前下山，避過太陽直射。

❸ 石級路徑開展放空之旅。
❹ 三岔路口往基維爾營走。
❺ 空曠的斜坡沙路，緩緩登昂平。

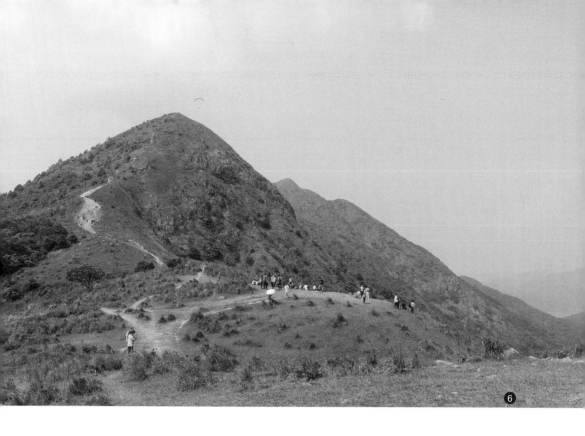

⑥ 大金鐘後連綿山脈。

⑦ 回望山丘，就如人生的波折一一走過。

⑧ 登頂前尋訪昂平鴨腳木。

⑨ 近觀昂平明星樹鴨腳木。

如果打算長時間逗留在草原野餐，建議帶備太陽傘擋紫外光。平原地貌三方無遮掩，背靠大金鐘山脈，營造滑翔傘天堂。如風勢合適與能見度高，滑翔傘愛好者會在此大展身手，他們的傘影從山下也可望見。有時候幾個紅傘漫天飛舞，如小鳥般自由翱翔，單是觀看也有紓壓的作用。回程走半小時達大水井輕鬆作結。

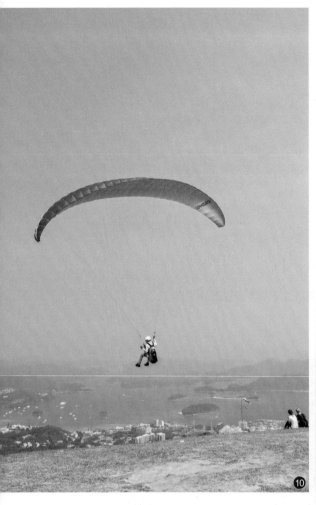

秋冬時分，昂平頂的茅草將山頭染成金黃。本地歌手周柏豪在此拍攝唱片 *Get Well Soon* 的封面，歌曲〈金〉的 MV 亦在此取景。〈金〉鼓勵大家積極以生命發亮，「總要活過一場才知好歹」。

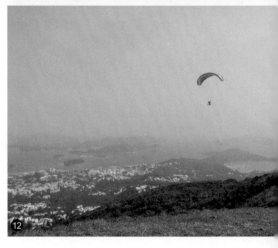

另一個選擇

若嫌路線未夠豐富,想要更長的放空旅程,可從昂平經梅子林往茅坪,享受清幽的古道景色,並在大水坑或小瀝源結束。

👍 **特別推薦路線**

馬鞍山郊野公園 ➡ 昂平 ➡ 大水井

長度：全程約 6 公里　需時 3 小時

🚌 **詳細交通資訊**

去程：乘坐 NR84 號村巴至馬鞍山郊野公園
回程：大水井乘坐 3A 號或 101M 號小巴到西貢市中心

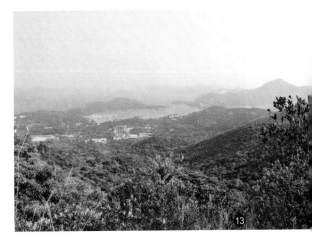

⑩ 滑翔傘準備降落。
⑪ 遊人為數不少,但終能覓得自己的位置。
⑫ 滑翔傘遨遊天際,自由自在。
⑬ 西貢海與白沙灣的湛藍景色。

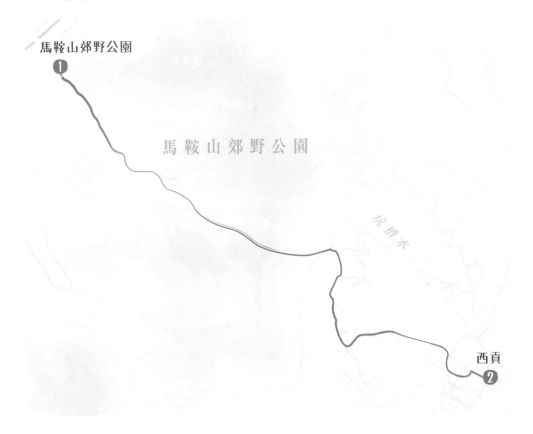

馬鞍山郊野公園
❶

馬鞍山郊野公園

西貢
❷

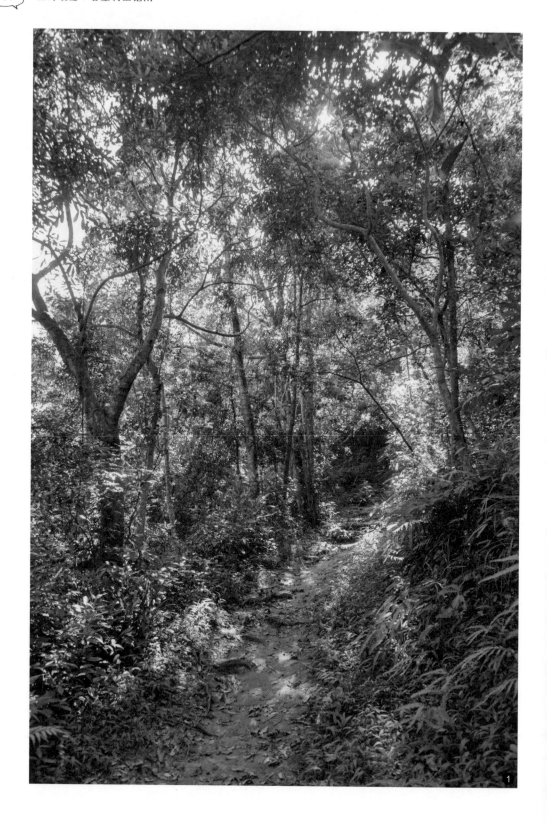

1

小小亞馬遜 大埔滘森林浴

大埔滘自然護理區是香港首個特別地區，擁有豐富的生物多樣性，亦是其中一片本地最成熟的次生林。經鉛礦坳登草山和針山，飽覽香港連綿的山脊線，享受遼闊景色。人生偶然失意迷茫，踏上六小時的放空旅程，容許自己完全迷失於森林河谷，讓自然療癒心靈。

探訪松仔園

下車的地方是名為「松仔園」的植林區，尚未進入自然護理區範圍。松仔園得名自園區種植的馬尾松。二次世界大戰後，日軍砍伐樹木導致許多山頭禿了。於 1926 年，港英政府在新界大規模植林，並使用大量的馬尾松，因為它

山徑分析

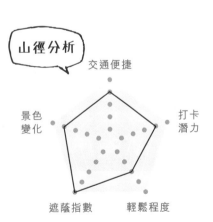

交通便捷
景色變化
打卡潛力
遮蔭指數
輕鬆程度

❶ 森林的層次分明，恍如走進熱帶雨林。

❷ 大埔滘護理區的正式入口，林徑的開端。

❷

們能在貧瘠的土壤迅速生長，樹冠為林底植物提供遮蔭。後來政府種植更多原生樹，例如紅皮糙果茶、木荷、銀柴、山蒼樹、楓香等，吸引本地雀鳥和昆蟲覓食，增加生物多樣性。目前護理區內樹木逾 100 種。1955 年一群師生正在松仔園旁午膳，豈料突然下雨山洪暴發，師生跑到橋樑避雨，可惜很多人走避不及罹難。事後鄉公所立碑悼念慘劇。時至今天仍有都市傳聞松仔園附近發生靈異事件，令橋樑得到「猛鬼橋」的稱號。

走進熱帶雨林

大埔滘護理區佔地 460 公頃，內設五條難度不一的小徑 。在松仔園沿馬路上行到達最短的自然教育徑，再往上走便是其餘四條林徑的共同起點。林徑以紅、黃、藍、啡色命名，紅路和藍路坡幅和長度較低，最長的黃路達 10 公里，終點連接草山繼續征途。給自己一個小挑戰，選擇黃路出發，展開舒暢的森林浴。沿途樹林層次分明，林冠覆蓋和林底植物共存，近似熱帶雨林，讓此處成為學習樹林結構的考察點。留意到部分樹根突起，達半個人的高度。此為放射狀板根，用以支撐高大的樹木，在熱帶雨林很常見。

❸ 健身設施被小孩當作滑梯，也是一種玩法。
❹ 林蔭小徑思考人生意義。
❺ 四條林徑皆經過溪澗區。
❻ 靜靜地坐在溪旁，流水治癒好心情。
❼ 沿途生態處處，捕捉飛蛾蝴蝶在葉片上停留的片刻。

溪澗尋斑比

四條林徑皆經過溪澗區，溪水清澈見底，靜觀水中暢游的魚兒想起老莊「子非魚，安知魚之樂？」小孩子在澗上嬉戲，瞪大眼睛追蹤水裏的生物，興奮地從一塊扁石跳到另一塊。謹記陰天或大雨避免靠近溪澗，免生意外。有幸可在護理區碰到各種野生動物，包括原生鹿赤麂，想不到香港也有可愛的小鹿斑比。赤麂叫聲像狗吠，英文別名 barking deer。牠們生性膽小，只在清晨和夜間出沒。穿山甲和水獺也在園內棲息，四至八月則有螢火蟲的蹤影。遇上野生動物，謹記保持冷靜不作騷擾和餵飼，尊重自然。

生態知識

為保育具特殊生態價值的地方，香港政府共設立 22 個特別地區，其中 11 個位於郊野公園的範圍內。除米埔自然保護區，特別地區像郊野公園一樣由漁農自然護理署管理。由於設立目的是保育，獨立特別地區的康樂項目一般比郊野公園少，例如大埔滘內沒有燒烤爐，嚴禁生火。

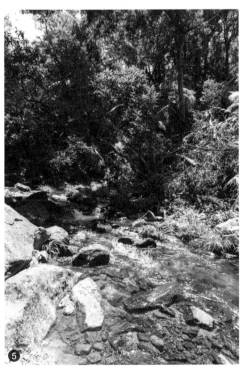

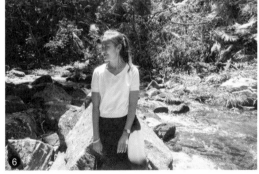

登草針兩山

沿着黃路邊走邊賞馬料水和馬鞍山的景色，穿梭小段竹林隧道，上石級後有荒廢田垣和地衣牆。末段接上鉛礦坳，轉入麥理浩徑七段，遠觀九肚山。循植被稀疏的草地上草山，沿路全無遮蔽，與前段大埔滘的密林相反，必須注意防曬。兩塊大石刻着草山和 Grassy Hill，一旁是回歸十週年紀念亭，遠眺大埔、馬鞍山和九龍群山。到達草山 642 米的山頂，視野之遼闊媲美香港最高的大帽山，是新界中部難得的景致。回望下方的涼亭，感歎走了多遠的路。

於麥理浩徑第七段的標距柱旁專入小路，不久到達中文大學社區植林區。往前走至電線杆，交叉石在荒蕪間默默豎立，以吐露港為背景。夕陽徐徐落下，為大帽山脊鑲起金邊。朝南面方針山的尖頂邁進，針山原名尖山峒，客家話的「尖」和「針」音相近，遂名針山。經過風化了的泥地，登上針山的標高柱，眺望荃灣區和城門水塘。山頂木牌顯示此峰達 532 米。針草兩山人流較大帽山少，但景致絕不遜色，把握機會放空。循草地山徑下降，接上樓梯走至城門水塘。依車路行到水塘主壩，最後下梨木樹完成旅程。

❽ 登草針兩山途中的風光。
❾ 草山下望回歸亭。
❿ 站於草山傲視九龍群峰的連綿山脈，不同深淺的綠特別動人。

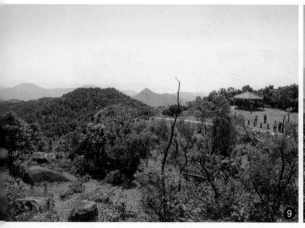

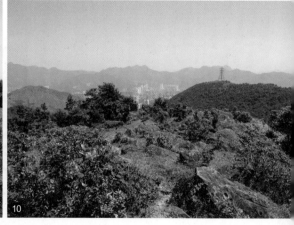

👍 特別推薦路線

松仔園 ➡ 大埔滘自然護理區 ➡ 草山 ➡ 針山 ➡ 城門水塘
➡ 梨木樹

長度：全程 17 公里　需時 6 小時

🚌 詳細交通資訊

去程：乘坐 72、72A、73A、74A 號巴士或小巴 28K
　　　　號小巴，在松仔園站下車

回程：梨木樹邨公共運輸交匯處乘坐各巴士小巴到各
　　　　區，如 36 號巴士到荃灣西站

另一個選擇

於針山與草山間的坳
路下行，通往沙田市
中心，稍稍縮短路程。

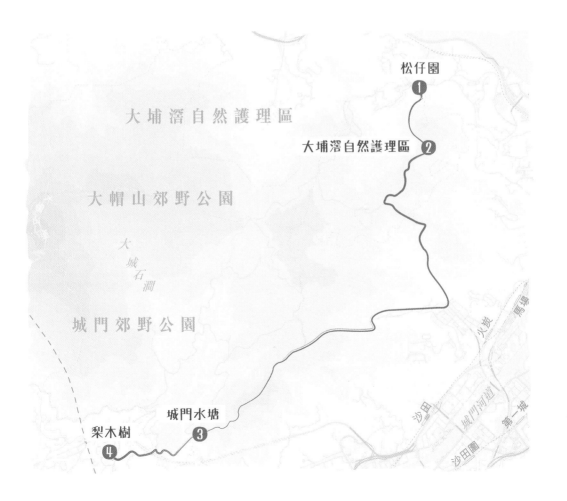

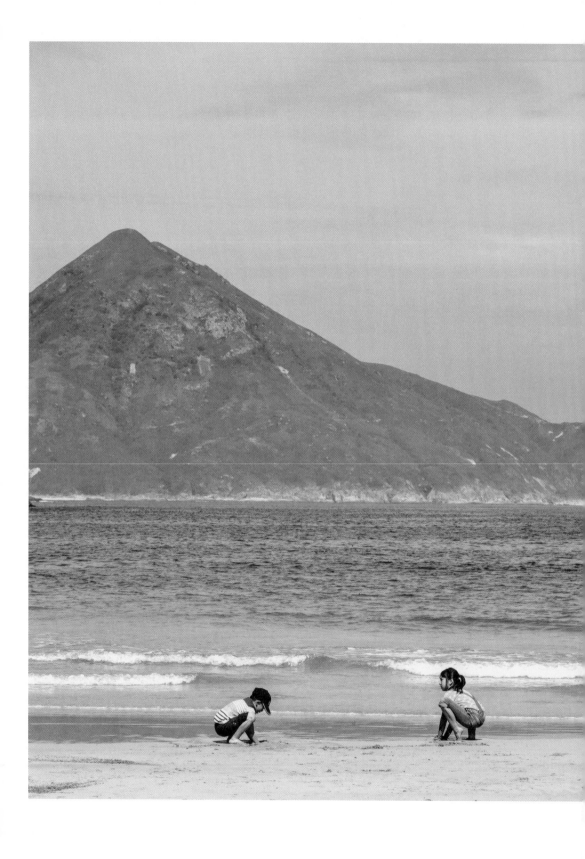

第2章 溫馨家庭樂

往往遙望險要尖峰，總覺得行山是苦差，擔心扶老攜幼到郊野遊徒添麻煩。其實香港擁有很多難度不一的山徑小道，零梯級也可欣賞遼闊景觀。許多路徑配備康體設施，營造家庭樂。自然是無邊際的教育天地，教育不限於生態知識，更重要是淨化心靈，研究指任何年齡界別人士多看綠樹都會產生愉悅感。今個週末，翻開章節，伴隨家人到郊野享受溫馨天倫樂！

大棠漫山紅葉楓旅

大棠位於香港元朗南部，自古以來是鄉郊活動和丁屋的集中地，部分面積屬大欖郊野公園範圍。近年大棠因楓香林聞名，龍友經常拍到漫山火紅之貌，成為觀賞紅葉的勝地。秋冬輕鬆遊走浪漫紅葉步道，走過大棠自然教育徑和大棠山道。這個多元的郊野公園，絕對適合舉家野餐、燒烤、遠足、拍攝或越野單車之旅。

苗圃研習　平原美景

大棠附近一帶有很多原居民的圍村，沿途不乏人煙，但仍保存鄉郊的恬靜。因應遊人增加，前往大欖郊野公園的交通配套有所改善，大家可於港鐵朗屏站轉乘 K66 巴士至大棠山道往返。公園的停車場位置有限，假日避免駕車前往。沿車路上山，不久到達大樹林蔭的燒烤場。此燒烤場風景明媚，配備新型燒烤爐和創意造型的遊樂設施，深受家庭歡迎。

循大棠山道上山，首先經過漁農自然護理署管理的大棠苗圃。苗圃每年生產超過 40 萬樹苗供郊野公園植林，可謂香港原生樹木的誕生地。苗圃不時舉辦學校野外研習活動，例如育苗體驗，大家密切留意郊野公園教育活動計劃的網

山徑分析

交通便捷

打卡潛力

輕鬆程度

遮蔭指數

景色變化

站報名。沿大路走，高樹於徑路兩旁林立，再走看到左邊大棠自然教育徑的入口，可由此轉上或繼續走大路，兩邊均能通往大棠楓香林。大棠自然教育徑內設教育指示牌，500 米的教育徑延伸至山頭最高點，眺望元朗平原的廣闊景色及北面天水圍濕地和新市鎮。沿路注意到收集雨水井口的標示：「我不是垃圾筒」。提起自然教育，希望大家堅守「自己垃圾自己帶走」的原則，在山野不留痕跡。

漫山橙紅　四站打卡

緩緩上坡斜度不大，之後多是平路，兩旁風景間中有變，時而兩旁高坡，時而小片楓林，更有林樹崖谷。本港在冬季可觀賞的樹木，除了楓香還有不少開花樹木；大棠特別多大頭茶、大苞山茶、紅花荷、野漆樹，染得山頭點紅點白。大苞山茶如碗大的白花掉落一地，途人用心把花排列成各種形狀，創意無窮。上山續走到達大欖林道 —— 伯公坳段的路口，遠觀元朗平原和北面天水圍濕地和新市鎮。左邊通往楓香林和大欖水塘，右邊則往千島湖清景台，俯瞰大欖涌水塘的千島湖美景。這趟闔家賞楓之旅先往楓香林，千島湖留待下個旅程。

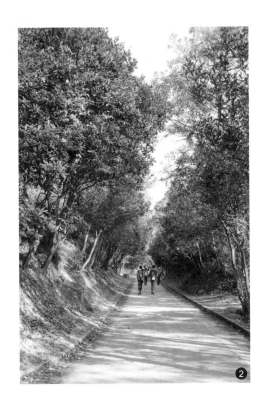

歷史秘聞

元朗是香港僅有的沖積平原，曾經是最大的稻米產地，現在仍保留部分農田和魚塘。遠看是深圳的摩天大廈，與眼前農地相映成趣。

❶ 燒烤場內創意動物造型的遊樂設施。
❷ 林蔭步道緩緩上山。

「楓香林」包括四個較具規模的樹林和零丁的幼樹。轉左進路口就是首片林，欄杆圍着排成一列的楓香樹。第二片林最大和最熱鬧，茁壯的楓香樹形成橙紅的樹海，適合在當中穿梭拍攝人像照。這裏還有涼亭和椅子，供休憩作息。遊歷當天非假期週末，楓香林卻遍佈攝影與被攝影之愛好者，華裝攜犬者也不少，同時大家也須留意單車和汽車爭路。繼續走來到較小的楓香林，坐在椅子上靜靜地觀賞紅葉飄落。崖邊西南方向遠望掃管笏至黃金海岸和小欖。往前走下坡，到達最後一片經常被忽略的楓香林。楓香樹整齊排列在道路兩旁，伴隨日落彩霞，難怪龍友都放腳架在此守候。

楓香原產於台灣，是香港原生植物，樹葉帶青蘋果的香味，因而得名。楓香的果實貌似「流星錘」，沒想到是中藥材路路通的原材料。楓香林景色之美，有人賜名為「香港輕井澤」、「香港加拿

❸

❹

 打卡秘訣

楓香樹葉片一般在十二月至一月轉紅。漁農自然護理署每星期會於網頁更新「紅葉情報」，追蹤及匯報各種樹木轉紅的情況，有時更會安排定點導賞、相片展覽及攤位遊戲。

❸ 沿途有零星楓香樹，不少遊人邊行邊拍照。
❹ 大欖林道——伯公坳段的路口。
❺ 第二站楓香林設備齊全，吸引最多遊人打卡。
❻ 紅葉下，與家中長輩溫馨留影。
❼ 尾站楓香排列在道路兩旁，開得火紅燦爛，適合拍攝景觀照片。

大」，賞紅葉何須外遊？切記楓香不等於日本、加拿大的楓樹，簡單從葉片的分叉可辨別。楓香葉片形如鳳爪，為「三裂掌狀」，傳統的楓葉則為「五裂」、「七裂」。楓香實際不屬楓樹科，而是金縷梅科。楓香樹葉顏色隨季節轉變，入秋會變成黃色，至冬季變紅色。動植物對氣溫的變化敏感，全球暖化打亂了楓香的自然規律，導致顏色變化難以預料，某些年份樹葉更直接掉落，跳過轉紅的階段。人類對自然的破壞在各層面展現。

山巒水塘　壯闊磅礡

從楓香林前行下坡，崖邊的樹葉逐漸稀疏，看到對岸點紅點綠的山巒。斜陽的金光灑在壯闊的山野，巨木的剪影一枝獨秀，淡黃的蘆葦隨風飄搖。下坡的路易走，十多分鐘後右方的樓梯通往雷公田，前行不久左邊就是隱蔽的竹林步道通往大棠村，具冒險精神的家庭可闖蕩一下。循主路往下走，轟轟的水聲越來越響亮，大欖水塘就在眼前。倚着欄杆感受河口出水處的澎湃，氣勢磅礡。水塘旁是吉慶古橋，經吉慶橋走進林道，循小徑右降到河背水塘，全程約一個半小時。邊走邊看到放滿石頭的鐵籠作護土牆，用以防止水土流失，同時讓植物在石隙間生長。欣賞河背水塘的澄明後從河背村離開，乘小巴回元朗，完成燦爛的旅程。

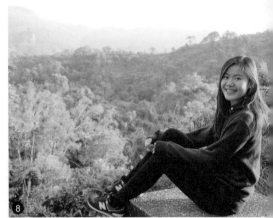

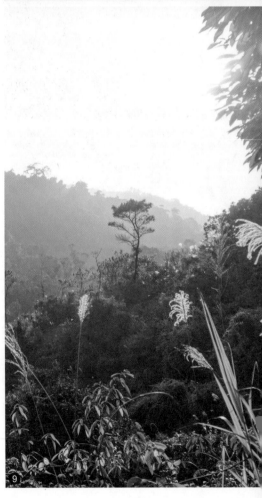

❽ 夕陽的餘暉往往是最佳的燈光師。
❾ 巨木的剪影一枝獨秀。
❿ 洪水澎拜地流進大欖水塘。
⓫ 吉慶古橋通往河背村。

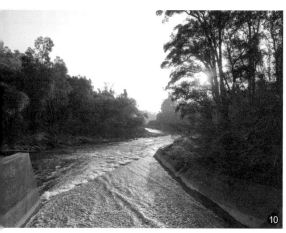
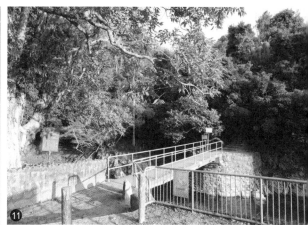

👍 **特別推薦路線**

大棠山道 ➡ 大棠燒烤區 ➡ 大棠自然教育徑 ➡ 楓香林 ➡ 吉慶橋 ➡ 河背水塘 ➡ 河背村

長度：全程約 6.5 公里　需時 2.5 小時

🚌 **詳細交通資訊**

去程及回程：港鐵朗屏站轉乘坐 K66 號巴士至大棠山道往返

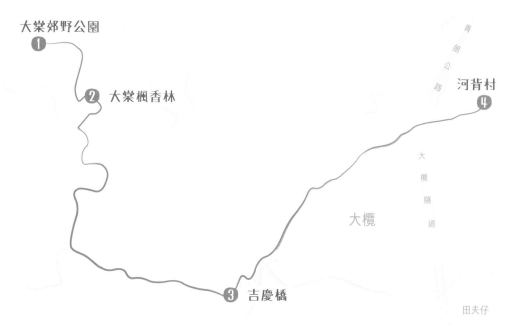

登上香港最高　發現大帽山的過去

大帽山高海拔 957 米，是香港最高的山峰。登上香港之最卻是意外的輕鬆，主要為車路，沒有樓梯，一家老幼都能應付。根據史籍《新安縣志》中記載，大帽山因其山形像一頂大帽子而得其名，但大多人都習慣叫它「大霧山」。大帽山風景宜人，自然山景及現代都市景觀交錯。除了可享登頂的優越感外，還有機會看到一些稀有物種及昔日茶園梯田的痕跡。

慢爬蜿蜒曲折的車路

由荃灣乘 51 號巴士，於郊野公園站下車。由扶輪公園起步，可以先在茶水亭補給，旁邊還有公廁。茶水亭前有數十棵山櫻花樹，春天到訪可欣賞到粉紅色的櫻花盛開。沿大帽山道行，亦是麥理浩徑第八段，開展漫長的上斜。初段兩旁偶爾有樹蔭，但之後就幾乎毫無遮蔭，要定時補充水份及防曬。沿途山景與城市景色交錯，走大約 40 分鐘後會到達休憩涼亭。

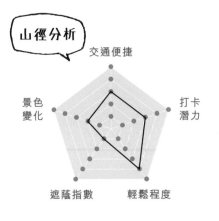

山徑分析

交通便捷　打卡潛力　輕鬆程度　遮蔭指數　景色變化

山藝小錦囊

從水平面每上升一千米，氣溫就下降約攝氏六度。大帽山山上的氣溫較市區低約五至六度，因此在冬天最凍的幾天，有不少人會上大帽山一睹結霜景象。

❶ 初段兩旁偶爾
有樹蔭。
❷ 後段幾乎沒有
樹蔭。
❸ 沿蜿蜒曲折的
車路緩緩上山。

登上最高飽覽景色

經過休憩涼亭，不久就會到左邊有條小路上大帽山觀景台，一片廣闊的草地是不錯的野餐地點。經過荒廢石屋，後面就是觀景位置，在此可以遠眺新界西北部，包括林村、錦上路、元朗一帶，甚至遠及蛇口和深圳。秋冬來訪山頭都染成金黃色。之後，接上車路繼續上行。

從觀景台到達山頂閘口大概需要 10 分鐘，經過薄荷綠色的崗亭，再走約 20 分鐘曲折的馬路，便到天氣雷達站，也是大帽山道的最高點。站在香港最高的山，山下景色一覽無遺，可以看到周邊的大觀音、馬鞍山、針山及獅子山等。一路向上走，樹蔭愈來愈少，是因為山高土壤不肥沃，加上氣候的影響，所以多為草坡，樹林只生長於較低的地方。離開天氣雷達，走回麥理浩徑第八段，繼續上至四方涼亭休息。

❹

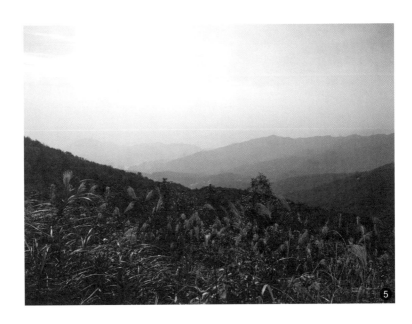

❹ 在大帽山觀景台能遠眺新界西北。

❺ 近山頂的位置長有不少芒草。

❻ 金黃色的山頭是秋天熱門的拍攝題材。

❻

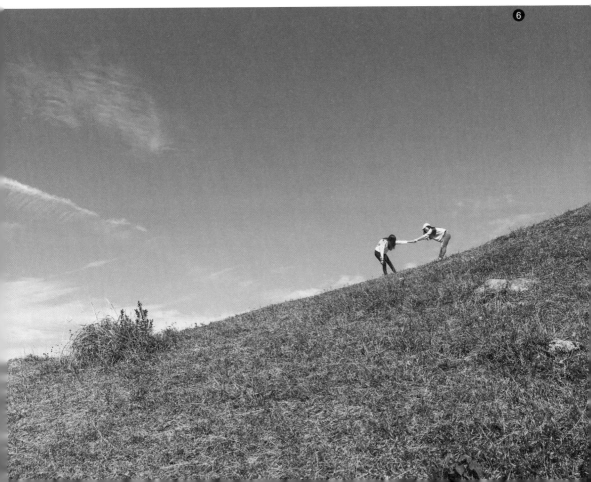

細看茶園梯田遺跡

如果你細心留意，在四方山涼亭附近或許會隱約發現種茶的梯田遺跡。由於大帽山地高，被雲霧繚繞，而且山斜有利排水，地勢十分適合種植茶葉。據古籍《新安縣志》記載，大帽山三百年前曾有茶園，盛產綠茶。至於茶園的荒棄年份，有人推測是在 19 世紀末，由於英國在不同的殖民地開闢茶園，令中國的茶價因而大跌，不少南方的茶園，包括香港的亦因而倒閉。而位於大帽山山腰的嘉道理農場暨植物園，幾年前開始重新種植茶樹，成為現時香港

歷史秘聞

香港曾是產茶之地，茶樹適合在雲霧環繞的山頭生長，大帽山、鳳凰山和青山為昔日香港的三大茶山。

🔻 天氣雷達在山頂默默地見證着城市變遷。

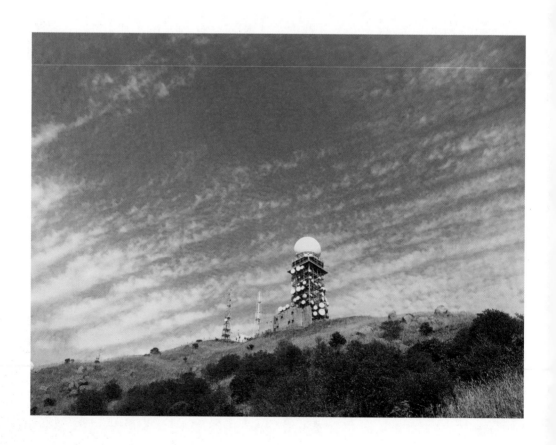

僅存的茶園，茶園堅持用最傳統的技藝用人手炒茶，雖然成本高，但為的是將炒茶的文化保存下去。大家有時間亦可以去參觀及品茶。

在四方涼亭稍作休息後，可依原路折返起點。如果不想走原路的話，可以北走至梧桐寨，或經燕岩至大埔碗窰，又或經菠蘿壩走至城門水塘。

👍 **特別推薦路線**
扶輪公園 ➡ 大帽山觀景台 ➡ 天氣雷達站 ➡ 四方亭 ➡ 扶輪公園
長度：全程約 8 公里 連休息需時 4 小時

🚌 **詳細交通資訊**
去程：荃灣西站或荃灣港鐵站乘坐 51 號巴士於郊野公園站下車
回程：於荃錦公路的郊野公園站乘坐 51 號巴士前往荃灣港鐵站

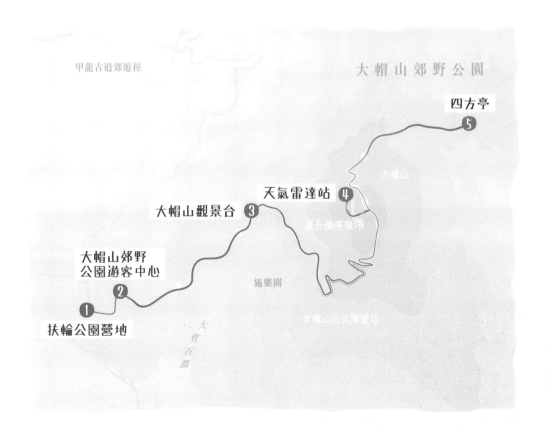

甲龍古道郊遊徑

大帽山郊野公園

四方亭
5

天氣雷達站
4

大帽山

大帽山觀景台
3

直升機停機坪

大帽山郊野公園遊客中心
2

施樂園

扶輪公園營地
1

大曹石澗

大帽山山火瞭望站

油塘人後山　魔鬼山

香港山多，高樓背後總有座後山。在日本卡通中常出現一班小孩放學到後山玩耍的情節，捉蜻蜓及埋時間囊等。香港的後山，也本應該藏着不少社區回憶或歷史故事。距離你家只有廿多分鐘路程就可到達的山，你又多常去探訪呢？位於油塘和調景嶺之間的魔鬼山，曾經為第二次世界大戰時的戰略重地，1898年英國租借新界後，英軍在魔鬼山上興建大型的防衛設施。現時成為了油塘街坊的後山，為老友記的晨運路線、欣賞維港景色的聚地。

❶ 美不勝收的日落。
❷ 衛奕信徑入口指示牌。
❸ 俯瞰油塘高樓林立的景色。
❹ 沿石屎路緩緩上山，與好友閨密邊走邊談心。

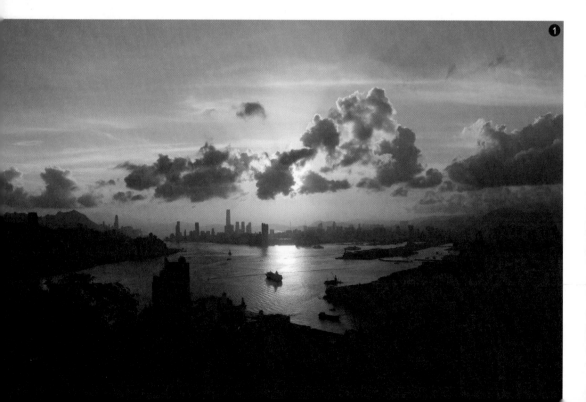
❶

由油塘出發

從油塘港鐵站或大本營巴士站出發，沿着高超道向鯉魚門邨方向走到迴旋處，轉右入將軍澳華人永遠墳場的車道，上行約 10 分鐘，經過兩個涼亭後會看到衞奕信徑三段的入口。上樓梯後轉左向炮台山方向行，會看到觀塘晨運徑的牌。緩緩地上斜路，有欄杆的石屎路，風景開揚，偶有樹蔭。沿途有幾個分岔口，路牌配上不同顏色清晰地指示方向。

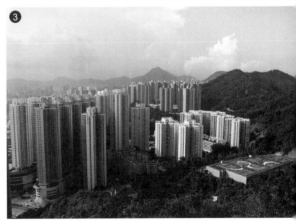

山徑分析

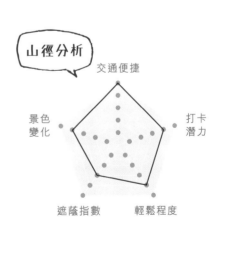

交通便捷

打卡潛力

輕鬆程度

遮蔭指數

景色變化

鎮守維港東部的炮台

不久就到歌賦炮台。這有大炮床，炮床下的地下室是軍火庫的遺址，但已設有圍欄不准遊人進入。在此可眺望日出康城、將軍澳堆填區及小西灣一帶的景色。歌賦炮台連同山頂的堡壘，以及山腳的砵甸乍炮台合稱魔鬼山軍事設施，獲評級為二級歷史建築。大炮床中間長滿了雜草，石牆上滿佈子彈造成的孔，頹垣敗瓦的現場充滿着歷史的痕跡。炮台有超過一百年歷史，歷史價值高，可是現時炮台身滿佈塗鴉，生火與祭祀的痕跡亦隨處可見。

❺ 樹幹上發現脫皮中的變色樹蜥。
❻ 距離城市一步之遙，已是物種豐富生態多樣的郊野。
❼ 歌賦炮台的炮床長滿植物，生機勃勃。
❽ 假日與親友輕鬆漫步後山。

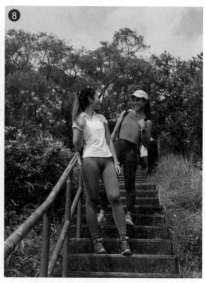

棱堡上俯瞰維港

離開歌賦炮台，沿路可以俯瞰油塘一帶的樓景，排列得整齊的公營房屋，不禁驚嘆香港的城市密度。除了這廂的公屋群，另一邊的舊工業區也開始變遷，一個又一個的新私人住宅項目落成。父母時常把當年掛在口邊，他們較喜歡當年的樣貌，站在炮台看不到一棟棟四五十層高的公屋，鯉魚門還是漁村，油塘未有大本型。有時聽着從前的故事，走在人來人往的馬路上，我也希望回到從前生活。

接着是一條長梯，一口氣爬過就會到達魔鬼山棱堡。站在魔鬼山棱堡上的觀景台，環看四周你就會明白為何此處曾作為海盜及英軍的佔據地，魔鬼山高 222 米，其位置可俯視維多利亞港東面水道入口，藍塘海峽一覽無遺，故具有重要的戰略價值。接近日落時分，只見零星幾位伯伯，他們好像都早發掘了自己的角落，享受着柔和的陽光。由於正對西邊，假日有不

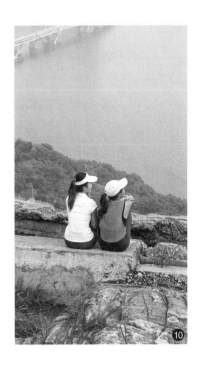

❾ 爬過長梯就到達棱堡。
❿ 靜觀船隻駛過維港，時間緩緩流淌。

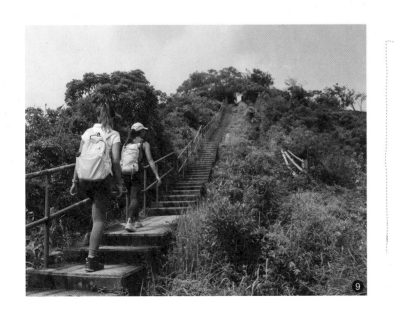
❾

歷史秘聞

魔鬼山舊稱「雞婆山」，山勢陡峭險峻，以其外形肖雞婆而得名。在清代曾被海盜佔據，村民稱它為「惡魔山」，後據英文翻譯成「魔鬼山」。後來英軍在此興建炮台，故又名為「炮台山」。

少攝影愛好者會帶齊裝備拍攝日落。如果想拍攝到維港日落美景，就要預早上山霸位置。如不想被埋沒於相機腳架之中，可以預先在棱堡上找個角落，安坐看日落及夜景。拍攝完畢可以選擇走往藍田或調景嶺，或折返油塘起點，沿途的路牌分顏色清楚指示方向。

每個後山總有自己的性格，魔鬼山的歷史背景及地理位置讓它帶點人氣，昔日戰爭的痕跡帶些唏噓，維港景色又令人心曠神怡。假日前往魔鬼山多是跨區遊人，然而平日到訪就能感受油塘人的幽靜生活，看看街坊邊做早操，邊閒話家常的生活百態。行山也可以這樣悠閒，不為攻頂，不追公里，不趕時間。

⑪ 回頭看藍塘海峽，一覽無遺。
⑫ 炮台的位置正好飽覽山與海。
⑬ 魔鬼山是昔日兵家必爭之地。

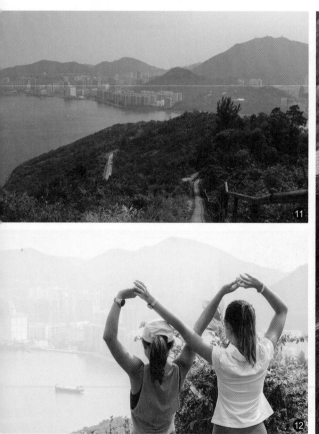

👍 **特別推薦路線** ⋯⋯⋯⋯⋯⋯⋯⋯⋯⋯

高超道迴旋處 ➡ 衛奕信徑三段入口 ➡ 歌賦炮台 ➡
魔鬼山稜堡 ➡ 高超道迴旋處

長度：全程約 3.5 公里　需時 1.5 小時

🚌 **詳細交通資訊** ⋯⋯⋯⋯⋯⋯⋯⋯⋯⋯

去程：油塘港鐵站步行約 5 分鐘到高超道迴旋處
回程：高超道迴旋處步行約 5 分鐘到油塘港鐵站

注意事項

入黑後山路沒有街
燈，如計劃觀賞夜景，
記緊自備電筒及手
機充電器。

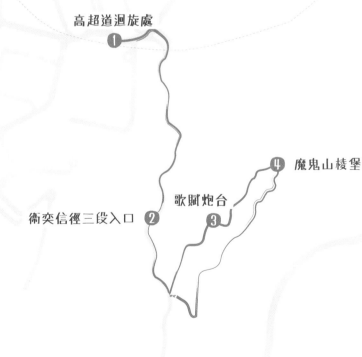

高超道迴旋處
①

④ 魔鬼山稜堡

歌賦炮台

衛奕信徑三段入口 ②　③

將軍澳華人永久
墳場辦事處

漫步魚塘 大生圍之今昔

元朗的南生圍廣為人知，大生圍人氣則比較遜色。它位於南生圍以東北，錦繡花園以西南，連接米埔自然保護區。大生圍離市中心不遠，黃昏前出發，可欣賞魚塘映襯日落景致。漫步於魚塘間的小道，重新認識香港的漁業，感受半天鄉村生活。

紅毛橋橫錦田河

由元朗 YOHO 一期出發，沿青山公路元朗段旁的行人路走，幸好沿路種滿粗大的白千層，可走在樹蔭下。約二十分鐘後轉右穿過一條紅色隧道，便到達紅毛橋。登橋可觀看錦田河上幾條交錯的架空公路，在香港甚為罕見。大家或許留意到錦田河中游異常筆直，原來是政府防洪工程的一部分。昔日錦田河季節性氾濫，並引發水災，威脅河道附近的居民。政府於 1990

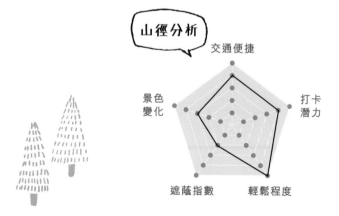

山徑分析

交通便捷
打卡潛力
輕鬆程度
遮蔭指數
景色變化

年擴闊和拉直河道，提高水量和加速水流，同時加建人工河道，從而減低氾濫的風險。

橫過錦田河後轉左，穿過架空公路的橋底，接上壆圍南路，繼續沿單車徑旁的石屎行人路走。河邊長滿高窕的蘆葦，它們多生長於在水流較慢之處，有淨化水質的功能。一直沿車路走，只剩下左右非常窄的行人路，不夠一個人的闊度，迫使行人改走在馬路中間。雖然此路人跡罕見，仍要小心有車輛駛進。

❶ 排滿白千層的林蔭路徑。
❷ 繼續沿單車徑旁的石屎行人路走。
❸ 享受錦田河的平靜。

水鄉、果樹、廢校

不一會兒終於見到大大小小的魚塘，水上搭建了鐵皮屋，令人想起大澳的水棚，不過這些是養魚戶用以存放物資之用的。有的看起來殘舊不堪，偶有人和雀聲，走進了簡樸的水鄉。我們在路上看到芒果樹及荔枝樹。由於以前養魚戶收入不穩，因此他們會利用因劏塘而變得肥沃的土地栽種果樹，如大樹菠蘿、黃皮、桑樹等。

再走會經過一間荒廢了的校舍，牆身上「大生圍公立學校」的字仍清晰可見，校舍門口還保留着兒童遊樂設置，滑梯及一個攀爬架，不難想像昔日孩子們在此玩耍熱鬧的場面。

大生圍昔與今

經過一排排整齊的寮屋,是大生圍村村民的居住地,至今大概有約 70 間居所,老人家亦佔多數。村公所後面就是一片一望無際的魚塘。在 40 年代,香港養魚業初時多以基圍方式運作,透過引入后海灣帶有蝦苗和魚苗的海水,將海產養在近岸的基圍。但由於后海灣水質受污染,魚戶紛紛轉為以魚塘養魚。由 2012 年開始,香港觀鳥會獲環境及自然保育基金資助,與養魚戶合作,於六百多公頃的魚塘進行環境管理工作,以提高魚塘的生態價值,吸引水鳥到來棲息覓食。幸運的話,你會見到不少珍貴的鳥類品種,如池鷺和大白鷺。

歷史秘聞

1976 年前,大生圍旁的錦綉花園都是魚塘區,隨錦綉花園項目的展開,大生圍村民被迫搬遷,村民被安置到今天的大生圍村。

④ 大生圍公立學校現已荒廢。
⑤ 一群山羊在荒廢校舍前吃草。
⑥ 黃昏是賞塘留影的最佳時間。
⑦ 塘邊小船屋襯日落的景致。
⑧ 大生圍村排列整齊的寮屋。

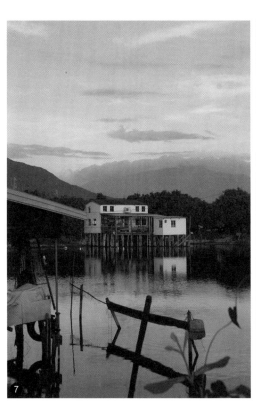
7

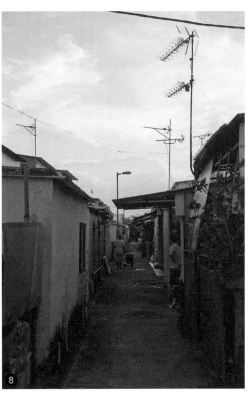
8

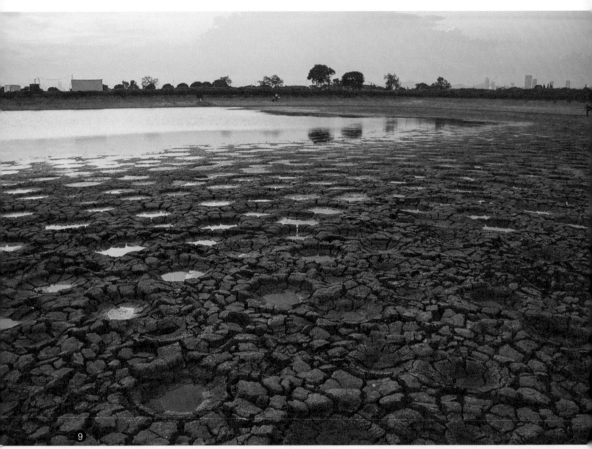

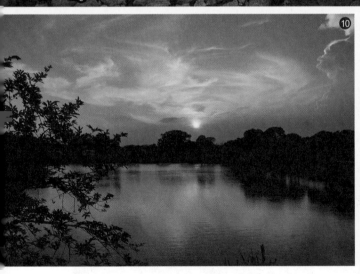

❾ 漁民「放塘」後的正常現象。
❿ 日落時魚塘映照的美景。
⓫ 日落晚霞把天空染成又藍又橙。

火星表面的魚塘

走着，我們發現有不少魚塘都表面乾至裂開，而且浮現一個個洞。此乃漁民定期「放塘」後的正常現象：將魚塘的水抽乾，再挖深及消毒，讓魚塘環境更適合養魚。而一個個圓坑，則由俗稱「福壽魚」的鯽魚自行挖洞產卵造成。魚塘的其中一個功用為吸收雨水，因此近年新界北容易發生水浸問題，與部分新界魚塘的荒廢不無關係。

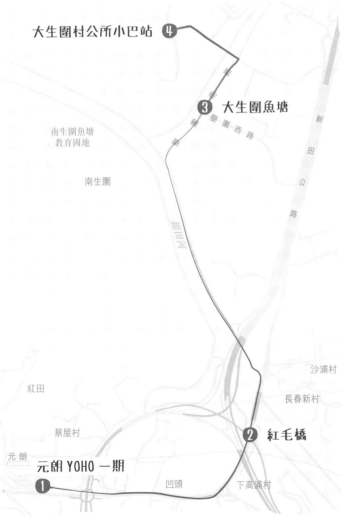

注意事項

遊覽大生圍村盡量不要影響村民，請保持清靜，尊重他人。

👍 特別推薦路線

元朗 YOHO 一期 ➡ 紅毛橋 ➡ 大生圍魚塘 ➡ 大生圍村公所小巴站

長度：全程約 5 公里
連拍攝需時約 2 小時

🚌 詳細交通資訊

去程：乘坐港鐵或巴士到元朗 YOHO 一期

回程：大生圍村公所小巴站乘坐綠色專線小巴 36 號

遠離煩囂 東龍島避世遊

如果你想來一趟避世小旅行，我十分推薦位於西貢南面的東龍島。島上景色美得好像去了外地旅遊，相信平時不太喜歡運動的朋友也不介意流一點汗水。今次計劃好的山徑普遍平坦，非常適合帶媽媽來渡假一天。

由三家村到通窿島

東龍島又名東龍洲，古稱「南堂」，據說東龍的名字是「通窿」的諧音，由於東龍島長期受風浪拍打，形成了很多壯觀的天然海蝕洞，村民就索性稱它作通窿洲，後來才改稱東龍洲。島上有多個著名景點，如東龍炮台遺址、潛龍吐珠、佛堂門燈塔等。來往東龍島的街渡只於週末及假日行駛，而且班次不多，出發前需要好好計劃行程及時間，但正因為此，島上較少人類的破壞，自然的景色仍能好好保存。

我們於早上 10 時到達三家村碼頭，在售票處需購買來回的船票，並要選定回程的時間。往東龍島的船程約 30 分鐘。碼頭及船上的裝潢是以昔日香港為主題，在船上吹海風十分舒暢。到達碼頭後，沿小級走上會看到士多，並有清晰的手繪指示牌，指示前往東龍島不同景點的方向。左邊是往營地及古炮，右邊往古石刻；由於看石刻需要走很多級樓梯下海邊再原路折返爬回山路，我們帶着媽媽，故選擇了較輕鬆的路向左出發。

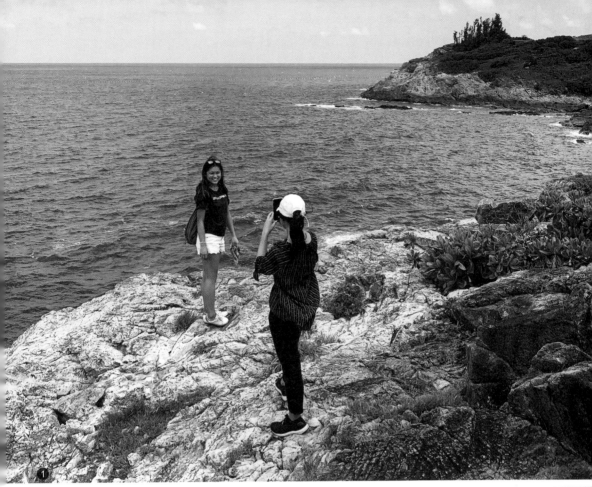

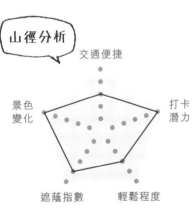

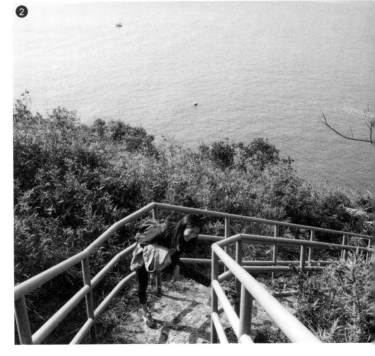

山徑分析

交通便捷

景色
變化

打卡
潛力

遮蔭指數　　輕鬆程度

❶ 身後一望無際的海令煩惱一
　掃而空。
❷ 四面環海的小島，每條路線
　總是往海洋的方向走。

鬼斧神工之海崖峭壁

走過一段幾乎沒有遮蔭的小路後，會到達帶點外國郊外味道的石灘，石灘旁有三尖八角的大岩石，浪花拍打沿岸礁石的聲音，令人格外平靜。這裏尖石較多，浪花也大，必須小心注意安全。再向前走就會看到著名的南園士多及假日士多，看到精美的中英並列招牌就知道是遊客常到的地方。若想走近燈塔可以走入假日士多，左後方有條小路，一直通往佛堂門燈塔。此處的山坡是一個隱蔽看海的好地方，亦有人在此紮營。此位置海風很大，即使陽光曬着也不覺得太熱。原路走回士多再向官方營地方向走，不久就會到達一望無際的草地。營地三面環海，會看到清水灣鄉村俱樂部。絕對是香港數一數二的臨海營地。注意營地只設旱廁，沒有提供水源，若需要水就要到附近的士多。營地的高地可遠眺果洲群島及周邊經海浪拍打而形成的鬼斧神工。

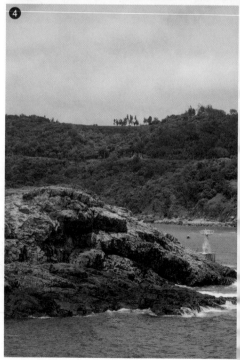

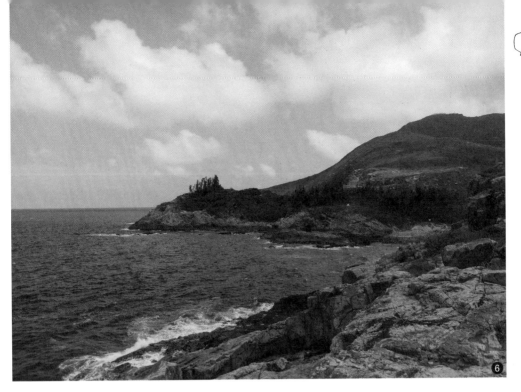

⑥

奇石潛龍　醉人景色

雖然明知道東龍洲炮台已經沒有鐵炮，但難得來到東龍洲炮台特別地區，我們亦決定走到炮台的遺址。炮台遺址前有一間小石屋，裏面擺放了一些昔日的照片，展示了東龍炮台的歷史。遺址果然沒有令我們失望，只有看到石牆及地基。從炮台折返營區，穿過一個小樹林，到達奇石陣。大小石遍佈山坡，錯落有致。奇石陣亦是空曠毫無遮蔭的，烈日當下要記緊做足防曬及補充水份。

潛龍吐珠是東龍島最有名的奇觀之一，從石陣再往南堂頂向上走，十多分鐘後回望後方，大概就遠距離拍到一張氣勢雄偉的潛龍便心滿意足了。上山的路較崎嶇，大家可以依身體狀況而決定繼續前往與否，安全至上。最後沿路折返至碼頭乘渡輪離開。

❸ 在佛堂門燈塔旁聽着海聲，格外平靜。
❹ 島上有許多壯觀的天然海蝕地貌。
❺ 浪花拍打沿岸礁石，石灘浪花四濺。
❻ 這凸出的半島像龍頭嗎？

歷史秘聞

根據歷史記載，東龍洲炮台於清朝康熙年間建造，用以防禦海盜。炮台有營房十五所及大炮八門。據說炮台建成後，一直駐有守軍，直至十九世紀初，海盜日益猖獗，由於炮台位於孤島上，要補給和支援都較困難，所以最終被九龍炮台取代。

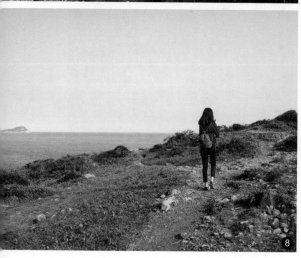

只需半天時間，一個島可以飽覽石灘、草原、炮台遺址、樹林、石陣、鬼洞及斷崖，沿路風景變化大，愈走愈有驚喜，這正正是我喜歡東龍島的原因。要坐擁臨海的住宅談何容易，但在這裏大家可以短暫地享受使人難以忘懷的景色。來一次絕對不夠，跟媽媽來了一次，下一次又想帶閨密來拍攝文青照片，然後又想和男朋友靜靜地坐在大石享受二人世界。若想環島一周，未計拍照時間大概需時 3 小時，由碼頭走到士多前向右出發，先遊覽東龍石刻，再去鹿頸灣。走上南堂頂再由直升機坪下山，下山的路十分險峻，需要手腳並用慢慢地走，之後再走過奇形異石陣就會到達營地。

7 往奇石陣前的小樹林。

8 大大小小的石頭佈滿山頭。

9 炮台特別地區內的松樹高聳，予人歐陸森林公園的感覺。

👍 特別推薦路線

東龍洲碼頭 ➡ 佛堂門燈塔 ➡ 露營區
➡ 東龍洲炮台 ➡ 奇石陣 ➡ 東龍洲碼
頭

長度：全程約 3.4 公里

　　　不計休息需時約 1.5 小時完成

🚌 詳細交通資訊

油塘港鐵站步行至三家村碼頭，轉乘
前往東龍島的街渡

或於西灣河港鐵站步行至筲箕灣避風
塘十號梯台乘坐街渡（街渡只在星期
六、日及公眾假期提供服務）

女生不能餓

島上有數間士多，包括近碼頭的合全士多，以
及營地旁的南園士多和假日士多。聽士多老闆
説，他們的生意很受天氣影響，天氣太熱或雷
暴下雨就幾乎會無生意。
下次大家到東龍島行完
山，不妨於上船前來一杯
冰凍的仙草紅豆冰，為旅
程劃上完美句號。

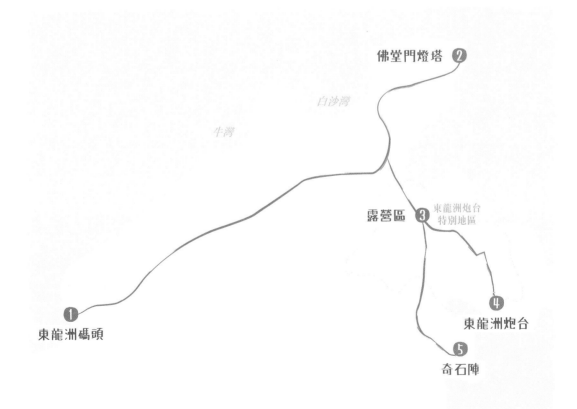

港島群山的自然教室　柏架山

大自然向來是最佳的環境教育課室。太古和鰂魚涌予人商業中心的印象，但其實這一帶不乏生物資源。路線由鰂魚涌出發，途經柏架山和畢拿山，最後到大潭篤水塘解散。除了優美風景和茂密的林木，沿途設有各種配套和設施，確是絕佳的自然生態教材。整趟旅程路經多個燒烤地點，讓大家享受家庭樂。

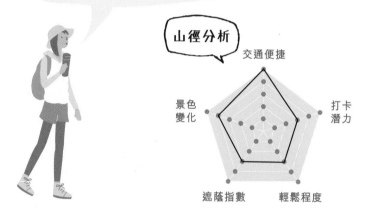

山徑分析

- 交通便捷
- 打卡潛力
- 景色變化
- 遮蔭指數
- 輕鬆程度

古雅生態紅磚屋

步出鰂魚涌港鐵站，在英皇道走不久就會看到一塊格格不入的「柏架山道自然徑」木牌。循路牌方向沿柏架山道的斜坡上山。這段路持續上斜，沿途樹蔭遮擋風景，對小孩來說較吃力和沉悶。家長可善用路旁介紹有趣葉形的指示牌，鼓勵小朋友沿途撿起不同形狀的樹葉辨認，為孩子帶來免費的自然教育課。路經柏架山道休憩處後，叢林中隱若看見紅磚屋建築。這所林邊屋於 1920 年代興建，帶古雅的英倫建築風格，前身是太古糖廠和太古船塢的員工宿舍和避暑別墅。紅磚屋後來納入二級歷史建築，改建成林邊生物多樣性自然教育中心，由政府經營，推廣科普教育，加深大眾對香港豐富物種的認識。

霧鎖群山仙氣

遊覽林邊磚屋過後，繼續沿柏架山道上行，不久看到金督馳馬徑的路牌，表示已進入有 9 公里的金督馳馬徑其中一部分，同時屬大潭郊野公園的範圍。繼續往康柏郊遊徑的方向走，接往東區自然步道。這段步道是先上山後下山，沿大斜坡上山稍微有點吃力。中途有一段平坦的路徑，沒有傳統觀景台的圍欄和告示牌，只有黑白色的石柱在山崖邊，形成開揚的風景平台，欣賞對面不同層次的翠綠山巒。春天時分，遠處的群山披上層層白霧，景觀一絕。不妨在綠油油的背景拍攝家庭照，感受居高臨下的氣勢。

❶ 霧鎖山嶺格外優美，有如仙境。
❷ 英倫建築風格的林邊生物多樣性自然教育中心。

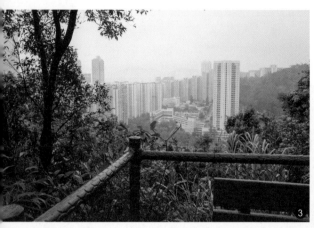

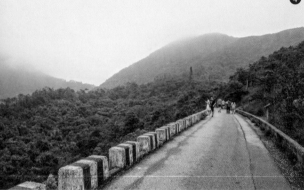

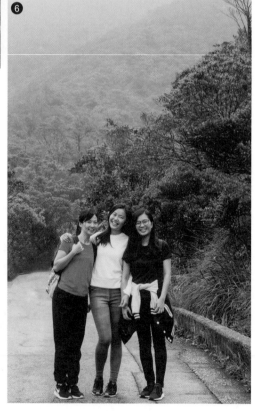

另一個選擇

從林邊屋到觀景台間的山路有兩個岔路口，分別通往鰂魚涌緩跑徑和鰂魚涌樹木研習徑。緩跑徑接回原來的路程。樹木研習徑適合樹木愛好者，經過戰時爐灶後，可接上康柏郊遊徑或直接下山。

❸ 路途上的觀景台。
❹ 攀山越嶺，辛苦過後，誰不想停下來欣賞美景？
❺ 在柏架山上首次發現的小喬木紅皮糙果茶。
❻ 大霧為柏架山增添神秘感。
❼ 看不到盡頭的天梯。

登上柏架山

柏架山達海拔 532 米，是港島東區最高的山峰。登上柏架山，飽覽維多利亞港、九龍東的景色。香港地方雖小，卻藏着重重驚喜，不少植物物種在本地首次被發現。於 1903 年，香港前林務總督在柏架山上首次發現山茶科的小喬木紅皮糙果茶。紅皮，顧名思義就是紅色的外觀，遠看似是塗了一抹橙紅色的顏料。樹皮上鐵鏽色的粉末其實那是一片片脫落的紅色樹皮。糙果即是粗糙的果實，成熟時像手掌一樣大，可提煉菜籽油。本地鳥類愛吃糙果，因而樹木的存在吸引鳥兒到訪，增加生物多樣性。

探尋名勝天梯

大風坳涼亭旁邊是「天梯」。香港不少山徑都有俗稱「天梯」的長樓梯，最長達二千多級。不是最長也不是最陡峭，但這條 599 級的港島徑天梯算是本港最有名的天梯。登天梯可達畢拿山頂的觀景台，俯瞰湛藍的大潭上水塘。沿梯級繼續走，近觀畢拿山石礦場，然後上行登渣甸山，最後下降到黃泥涌水塘公園結束。由於這道「天梯」難度相對較低而位置方便，不時有家長帶同小孩挑戰。建議大家按體力調節步伐速度和歇息時間。

歷史秘聞

太古洋行為方便員工來往市區，曾在柏架山上建設吊車，共有兩架雙向行駛的六人開放式車卡，連接大風坳和英皇道。吊車系統於清末 1892 年落成，是全亞洲最早的吊車系統，畫家吳友如稱其作「銅鑼飛棧」並收錄在畫冊中。系統運作四十年後因經營困難而拆卸。吊車尚餘小量遺跡散佈在叢林中，例如基座的石躉，惟位置隱蔽，未經正式保育或修復。熱心市民成立關注組，倡議將吊車系統遺跡妥善保育。

⑧ 借用霧景攝出唯美的風景畫。
⑨ 誰説紅葉只可以是楓香？
⑩ 大潭水塘的百年石橋，現已被
　　列作法定古蹟。

👍 特別推薦路線

鰂魚涌 ➡ 柏架山 ➡ 大風坳 ➡ 大潭
郊野公園

長度：全程約 4.8 公里
　　　　需時 4 小時

🚌 詳細交通資訊

去程：鰂魚涌港鐵站 B 出口
回程：大潭郊野公園巴士站乘坐
　　　　14 號巴士，前往西灣河港
　　　　鐵站

港島楓香步道

即使不走天梯，也有美麗的風景等着大家。在
涼亭處往大潭篤水塘方向走下山，約 1.5 小時
到達水塘。下山的路段很舒適，大概因為兩旁
長了高大的楠樹，樹冠廣大，覆蓋路面，形成
樹蔭走廊，夏天也無懼酷熱天氣。踏上下山的
路徑，朝着指示牌往大潭篤水塘方向走。沿路
經過兩個被群山環抱、風景明媚的燒烤場。燒
烤場 4 號場旁種有一行十多株異常高大的樹

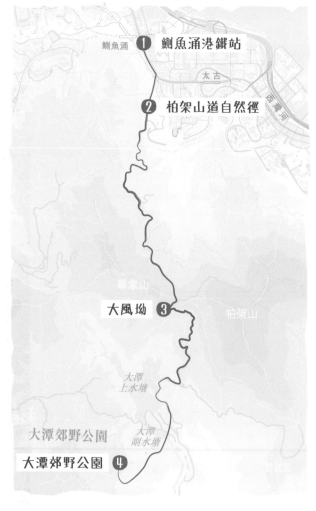

木，樹葉呈三裂狀，形態有點像楓葉。其實它們是香港的原生樹種楓香，即大棠「打卡熱點」的主角。秋天時，楓香的樹葉會由青綠色轉成橙紅色，形成艷麗的紅海。改訪港島的楓香步道，不但輕鬆避過人潮，更可享受紅葉紛飛的野餐或燒烤，更添樂趣。

水塘百年古蹟

經過楓香步道後，不久便看到大潭水塘。第一期的供水系統擴建在 1904 至 1907 年間進行，包括興建大潭中水塘和水壩。大家可循大潭水務文物徑，逐一走訪五站經典歷史文物。大潭篤水塘的四座石橋是連接各水塘和郊野公園的主要通道。物料採用花崗石，結構呈拱形，橋頂設飛簷裝飾。水壩和四座石橋均被列為法定古蹟。這趟豐富的家庭小旅行就此結束，大家可經於大潭郊野公園的巴士站乘車離開。

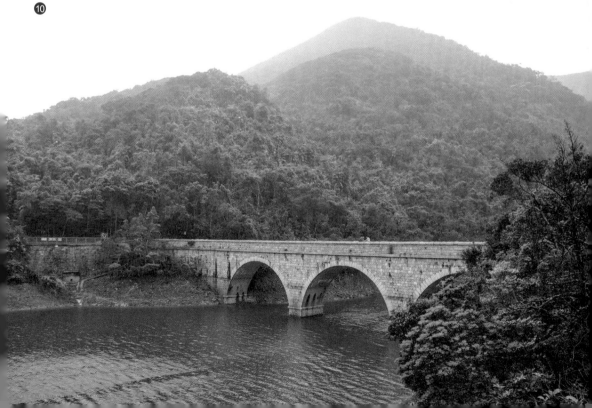

地理博物館 深涌至荔枝莊

深涌河谷位於西貢北面企嶺下海的出海口，毗鄰西貢西郊野公園，面積達 32 公頃。深涌由多種生境組成，為各種野生動植物提供棲息地。在 2004 年的《新自然保護政策》，深涌被列為香港十二個優先保護區之一，可見其得天獨厚的生態價值。假期舉家遊覽寧靜的深涌，再到荔枝莊考查世界級岩石地貌，盡情享受一家郊野樂趣。

漫步人工草坪

從碼頭起步，沿途看見不少別稱「假菠蘿」的露兜樹。露兜樹是海岸常見的植物，由於它的果實與菠蘿非常相似，所以又名「假菠蘿」。循石屎路直走，到達小型水壩，為村民供水。旁邊為深涌農莊的告示牌，指向深涌村的方向。走到路的盡頭是一大片廣闊的草地，長滿小白菊與黃花。草地中央有一個湖泊，旁邊種植一排排渡假村佈局的棕櫚樹，在自然環境中看起來很突兀。考查歷史發現深涌的自然景觀多年

山徑分析

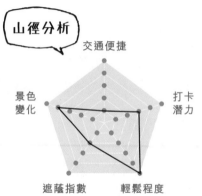

交通便捷
打卡潛力
景色變化
遮蔭指數
輕鬆程度

❶ 深涌碼頭的水清澈見底。
❷ 公民學校的保存尚算完好。

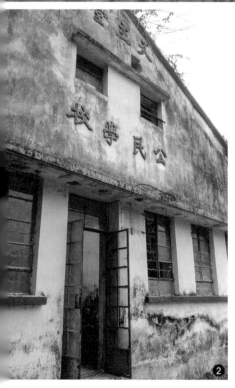

前吸引發展商的目光，遂把深涌的濕地夷平，鋪設人工草地及建立人工湖泊，計劃發展作高爾夫球場。後來發展項目不了了之，可惜自然生態環境已經失去。既然發展已成定局，惟有盡量發揮其價值。人工草地勝在平坦，讓小孩在草原狂奔放電，成人和長者在一旁的假日士多吃件多士，遠觀小孩樂也融融。躺在棕櫚樹下還以為自己在洛杉磯的渡假村！深涌三面環山，舉頭靜觀石屋山、石芽頭和畫眉山，深深感受山巒間的幽靜。經過村屋後續走，進入荒廢木林。長期沒有人管理，遍地長滿外來入侵植物。猶幸在旁一片風水林保存完整，好讓大家認識客家和古村落文化。廢棄的天主堂公民學校同樣是認識歷史的窗口。

校舍的牆壁和門窗整體完好，只是牆身給人殘舊的感覺。擁抱開揚的景色，起伏山脈伴紅樹林。環繞深涌村走一周，體驗頹垣的同時感嘆這大片閒置土地沒有好好利用來改善民生。依荒廢村校旁的沙泥小徑往東走，登上 127 米的「五爪金龍」蛇石坳，可通往深涌、白沙澳、雞麻峒、荔枝莊和石屋山。從山頂下降到荔枝莊，隱若看到石砌古道，但因遊人稀疏而經常叢林密佈。

荔枝莊地質遊蹤

考察香港地質，大家馬上想到東坪洲，卻很少提及荔枝莊，或許更有元朗朋友以為是荔枝山莊，又或北區朋友聽錯是荔枝窩。荔枝莊位於西貢石屋山北麓，是赤門南岸的海灣鄉郊。相傳當地曾有三棵主幹巨大的荔枝樹而得名。寂寂無名的小村落原來屬世界地質公園，具有農活的保育、觀賞和學習價值。荔枝莊碼頭有罕見的火山沉積岩，還有各種特別的沉積架構和作用，故為世界地質公園。前往荔枝莊的路線是「零梯級」，部分稍斜但全程尚算輕鬆易走。樹蔭下考究一億五千萬年歷史的火山岩和沉積岩，靠岸欣賞壯觀的巨礫灘和大型摺曲。山系女生化身小偵探，從岩石物質的角狀與形態，推斷火山爆發的威力。沿路墨黑的岩石特別多，原來是火山爆發後，高溫地下水溶解岩石內的硅質，

形成這種黑色的燧石。燧石堅硬如玉石，古代人們用以摩擦生火。乘紅樹林的蔭，在石灘上眺望鹿湖峒和觀音峒的風光，頃刻投身歷史長河。

荔枝莊村是客家村落，五十年代尚有百多名村民，幾乎已全數移居，除了假日士多沒有甚麼經濟活動，現居的都不是原居民。走過荔枝莊的村屋有數幅大草皮，環境清幽恬靜，成為野餐熱點。注意這裏欠缺公共設施，如洗手間或物資補給等，必須自備充足糧水。

邁向南山洞

由荔枝莊往南山洞前進，沿途有新、舊村屋，有些歷史悠久的，屋頂及牆身雕刻了精細的龍鳳神像。沿路有些告示鳴謝善長人翁們出錢修橋鋪路，石碑刻有年份 1959，可追溯其歷史。途經不少水務設施，渠口標示為 1975 年，估計為附近村民供水。往昔一條村能否昌盛續榮，水資源為關鍵一環，當然若有地利近河溪的話，此村風水必佳，但若水井不潤卻有政府恩施的話，相信也可福澤連年。到訪山林村居，不難發現井口是必存的，即使現今已荒廢，多也辟位奉之。此村部分村民仍有耕種，大多架起紗網，防止被昆蟲侵食破壞。家庭聚在一起享受簡單的幽靜閒適，體驗與自然融和。到達白沙澳青年旅舍的終點，這裏提供燒烤、宿舍和露營等各項設施活動，大家可以上網預訂舉家舒適的宿營。

另一個選擇

增加旅程的長度其中一個選項是從水浪窩出發，經榕樹澳到深涌。沿途為馬路較沉悶，但可欣賞旁邊企嶺下海的廣闊風景。

❹

❺

❸ 深涌的人工草皮和湖泊，後方是客家村落。
❹ 部分荒廢村屋已倒塌，避免走得太接近。
❺ 紅樹林淺灘。

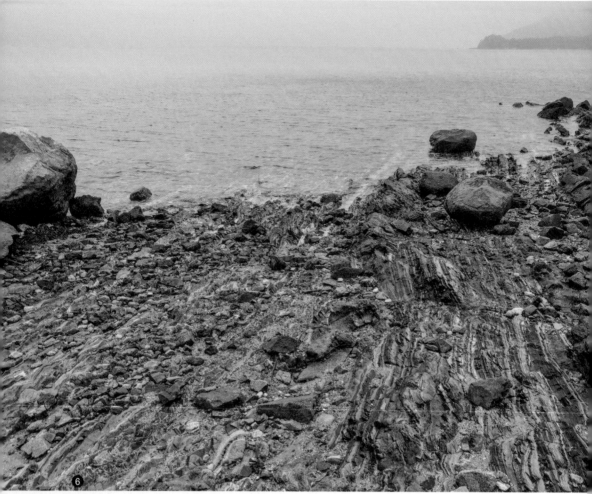

6 留意岩石層層紋理，窺探沉積作用。
7 坐在堅硬的億年岩石上，置身歷史長河。
8 巨礫灘的大型摺曲，印證自然界的鬼斧神工。

歷史秘聞

荔枝莊是日治時期的亂葬崗，因而累積不少鬼怪傳說，沿途有野林、荒地、倒塌的破屋等是鬼故必備場景，加上如真似幻的故事，大家或會感到心寒。

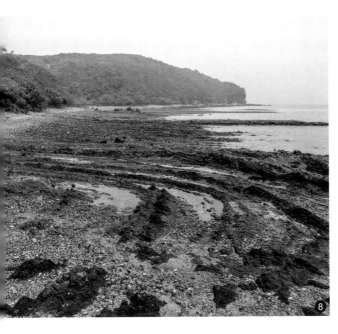

👍 **特別推薦路線**

深涌 ➡ 蛇石坳 ➡ 荔枝莊 ➡ 白沙澳

長度：全程 7 公里　需時 3 小時

🚌 **詳細交通資訊**

去程：塔門乘坐街渡到深涌

回程：乘坐 7 號小巴到西貢市中心

牛過路

扯排

崩沙排

白角仔　大白角　　　　　　　担柴山

❸　　　　　　　　　　　　白沙澳 ❺

荔枝莊　　　　　　　　　　　　　　　海

　　　　　　　　　　南山洞　　　　下

石芽頭　　雞嫲峒　　　　❹　　　　路

　　　　　　❷

深涌角　　　蛇石坳　西貢西郊野公園　老虎騎石

深涌灣　　　　　　　　　　　　　　海

❶　　　　　　　　　　　　　　　下

深涌　　　　　　　　　　　　　路

黃地峒　　　　　　　　　　猴塘溪

　　　　　　　　　大磡

天梯　　黃竹壆

歷史探秘 龍虎環山跑

龍虎山位於香港島西部，西高山以北，鄰近香港大學，故別稱「香港大學後花園」。政府於 1998 年將龍虎山劃為郊野公園，面積僅 47 公頃，成為香港最小的郊野公園。龍虎山郊野公園是自然生態和人文歷史的結晶，既有百種雀鳥和蝴蝶，也有炮台等軍事遺跡，可謂麻雀雖小、五臟俱全。環繞龍虎山走一周，漫步平坦的路段，欣賞豐富的景觀變化，適合舉家遊覽。

山徑分析

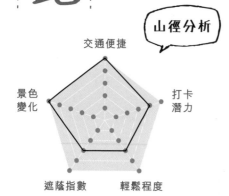

交通便捷
打卡潛力
輕鬆程度
遮蔭指數
景色變化

教育中心與古城風光

龍虎山的正名為卑路乍山，以此紀念英軍卑路乍爵士，名稱與對外的卑路乍灣和硫磺道互相呼應。此山本來寂寂無名，直至出現情侶遇害的案件而獲傳媒廣泛報道，記者起了「龍虎山」的別名。此名在報章雜誌流傳，後來約定俗成，政府的地圖文件也改稱其龍虎山。別名的由來則不得而知，或許取「左青龍，右白虎」的地理位置。

從香港大學站出發，朝研究生堂的方向走，過馬路通往石階。石階是路程的起點，循梯級走 5 分鐘便到達龍虎山環境教育中心。中心於 2008 年由政

府和香港大學共同創立，致力普及生態知識，開放予公眾免費參觀。建築的原址為1914至1919年間興建的西環濾水廠職員宿舍，當中的主樓屬一級歷史建築，其餘兩座為三級歷史建築。中心透過舉辦多元化活動鼓勵大眾從歷史、文學、建築、藝術等不同面向認識自然。離開後在分岔路右轉往上，沿人行道走至克頓道休憩處。休憩處設公廁和飲水機供補給。

小歇過後，沿水泥路走上坡，先看到石牆樹，展現頑強的生命力。石牆後重門深鎖的建築帶詭異的神秘感，原來曾是畫家的住所，惜現在已荒廢。沿克頓道走，途經遇上刻着 CITY BOUNDARY 1903 的石柱。19世紀中，市民在港島北岸聚居，西環至灣仔一帶成為政府的行政中心。港英政府在1903年刊憲，把相關地區劃作「維多利亞城」管理，並在維多利亞城的邊緣六處豎立象徵式的界石，標示城區的行政範圍。續走不久便到達龍虎山郊遊徑，兩旁的樓房換成茂密的樹木，從樹縫中探望，維港美景盡收眼底。

軍事遺跡探秘

沿林蔭路前行，途經竹林，續走後右轉上樓梯，便到達一片開揚的草原。粗壯的台灣相思樹形成林蔭遮擋太陽，加上四面環山的美好景致，配合涼亭、公廁和健身設

❶ 除了常設的生態池、展覽廳和圖書館等，龍虎山環境教育中心定期舉辦專題展覽和活動予公眾免費參加。
❷ 昔日畫家的住所現已荒廢。

施，使草地成為居家野餐休憩的好去處。涼亭旁的小路接上松林廢堡歷史徑，起點是守衛營房。牆身油漆開始剝落，但間隔仍保存完好，留下炮台守衛的足跡。拾級步上平台，一睹全港最高炮台的風采，遠看摩星嶺。為加強海港西部防衛力，英國軍備委員會於 1903 年建成松林炮台。後來，英軍在摩星嶺另建大炮台以應付港外目標。短短十年間，盛極一時的松林炮台就被廢棄。花四年時間建造卻只用了十年，松林炮台可算是當年的「大白象」工程。一戰後松林炮台「東山再起」，被改裝成空防炮台，於日軍侵華

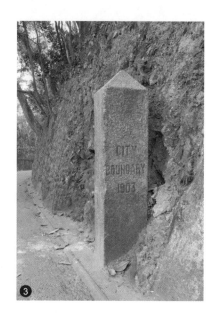

❸

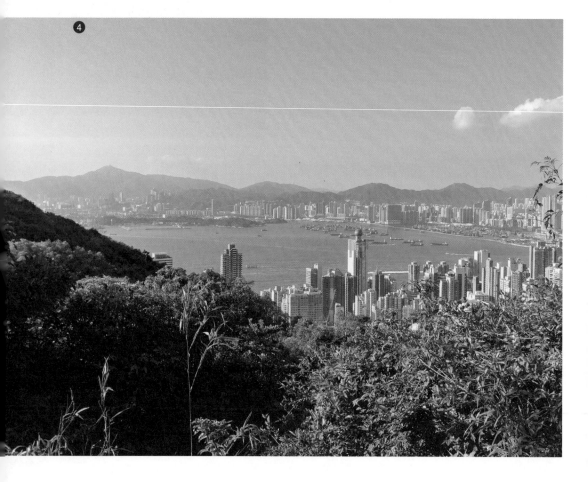

❹

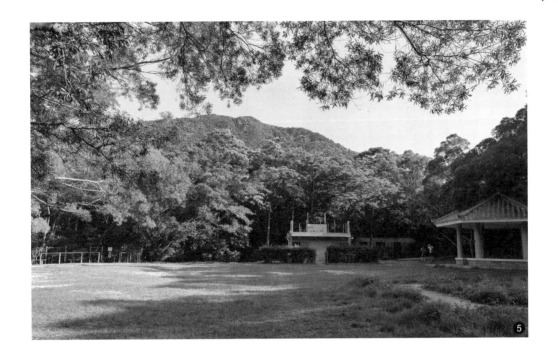

期間被多番炮轟，如今只剩下炮床。軍隊建的指揮台、掩蔽體和瞭望台相對完整，讓大家重溫昔日的保衞戰歷史。掩蔽體內有當年士兵使用的廁所，可自由參觀。

戰事遺跡徑旁邊是燒烤場，順旁邊的梯級下山。下山的路林蔭包圍，樹木的類型正在更替，因龍虎山是首批進行植林優化計劃的郊野公園。日軍佔領期間，大量砍伐樹木作柴木，讓香港的山頭禿成一片。第二次世界大戰後，港英政府大量種植生長速度快，而且能適應貧瘠土壤的先鋒樹木。這些樹木是外來物種，不適合本地的生物棲息或覓食，減低生物多樣性。故此，政府近年在多個郊野公園進行植林優化計劃，砍伐外來

❸ 不要小覷這塊石頭，它是政府於1903年豎立的界石，標示維多利亞城的範圍，歷史意義重大。
❹ 伴隨着郊遊徑的怡人維港風光。
❺ 龍虎山山頂附近有一片廣闊的草地，讓家庭共享天倫樂。
❻ 松林炮台紀錄香港經歷的戰史。

的樹種，改種原生樹種，回復香港的自然生態面貌。

與民共議的中草藥園

順告示牌的方向往下走到「1號種植場」，即龍虎山中草藥園。傳統郊野公園受法例保障，不得開發土地和耕作。有別於一般的郊野公園，為滿足社區和保育需要，龍虎山是香港首個與民共議、從下而上規劃的郊野公園。一眾行山客成立龍虎山郊野公園晨運之友會，以民間組織身份參與規劃公園的用途，並就設計提出意見。人稱權叔的主席陳尚權開墾中草藥園，兩個種植場內有過百種中草藥，包括珍稀品種，讓公眾自由參觀，推廣中醫藥知識。穿梭竹林小徑，往香港大學方向指示走，到達百週年校園離開。

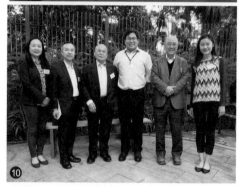

❼ 保存完好的守衛營房。
❽ 下山的梯級是林蔭步道，景色優美。
❾ 權叔一手一腳開墾的龍虎山中藥園，圖為一號種植場。
❿ 筆者有幸在龍虎山環境教育中心週年慶典上與權叔（左三）合影。

歷史秘聞

龍虎山四通八達，鄰近民居，自九十年代起吸引越來越多行山客到訪。有山客把帆布床、煮食用具、麻將枱等搬到山上，打造一個個私人樂園，甚至興建了西林禪和觀海寺兩座寺廟。規劃成郊野公園後，這些私人建設被拆卸或改建成公共設施，但卻剩下痕跡。寺廟的牆壁、褪色的龍鳳壁畫若隱若現，待大家探秘。

👍 特別推薦路線

香港大學 ➡ 松林砲台 ➡ 龍虎山中藥園 ➡ 香港大學

長度：全程 5 公里　需時約 3 小時

🚌 詳細交通資訊

去程及回程：香港大學站

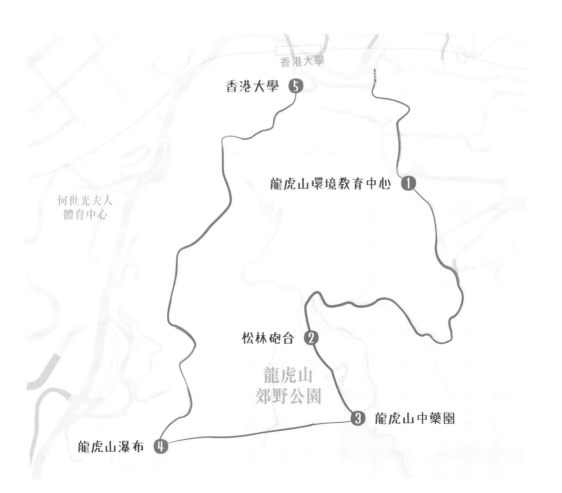

生態地質美食團 三門仔與馬屎洲

三門仔位於大埔鹽田仔，東面是船灣海，南面則連接馬屎洲，為區內最具規模的漁村。先訪三門仔沙灘和漁村，再到馬屎洲研究二疊紀沉積岩，開展合家歡教育觀景之旅。

樂遊三門三灘

沙欄路下車，走數分鐘至沙欄海灘，此處曾作吐露港渡海泳的起點，終點為大美督水上活動中心。靜觀漫漫長堤消失於海中央，猶如《千與千尋》的海中路軌。左轉入三門仔路，數級石階往隱蔽小灘，原來是大埔龍舟競委會的龍舟庫。此灘無名而不大，勝在環境清幽，水質不俗。右邊有的入口可踏上船灣防波堤，眺望海面漁排和舢舨。賞海灣與船灣避風塘。從壩路退回，不消 10 分鐘又可到紅樹林淺灘，沿長長石階拾級而下，漫步沙灘賞秋茄樹，香霧空濛間遙望八仙嶺和觀音像。沙灘嬉戲後沿三門

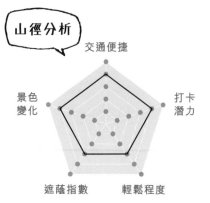

山徑分析

- 交通便捷
- 打卡潛力
- 輕鬆程度
- 遮蔭指數
- 景色變化

仔路走不遠便是三門仔，先到村口的士多和公廁補給。士多售賣懷舊的本土小吃，包括阿波羅的「藍鐵神」雪條，重拾兒時回憶。透過歷史走廊的老照片可了解三門仔村的悠久歷史。三門仔原本位於白沙頭東部近白排角，以往白沙頭洲和伯公咀之間還有東頭洲和另一小島，形成三條水道，連接船灣和赤門，因此名為三門仔。1960年政府興建船灣淡水湖，村民遷居現址鹽田仔，在1965年重新開村，命名為「三門仔漁民新村」。

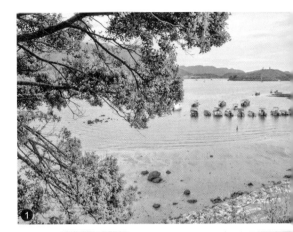

漁村風情

現時三門仔新村的村民主要是水上人，保留濃厚的漁村風味，房屋也別具特色。從牌坊直入，兩層高的主樓一字排落。這裏是個避風塘，對出是三門仔漁排，海堤上建有三門仔路，為連接鹽田仔的唯一陸路。遊歷當日聽聞坊眾喊賣：「好多泥䱽，邊個要？」熱鬧地分享漁獲，並席地曬鹹魚和陳皮。村屋都有搭建物延伸出海，方便漁民泊岸上落，兼可將漁獲煮食或儲存。續走進入村內的「三門仔漁民生活文化展覽館」，了解漁村文化歷史。三門仔村民大部分是水上人，每年農曆三月廿三都會前往塔門拜祭天后娘娘，保佑漁民海上平安。慶祝儀式有精彩的、舞龍舞獅、神功戲、抽花炮。離開展館前行不遠便到達一個尚佳的補水處「大埔地質教育中心」。炎夏在清涼冷氣下認識香港的地質，為進軍馬屎洲作好準備。

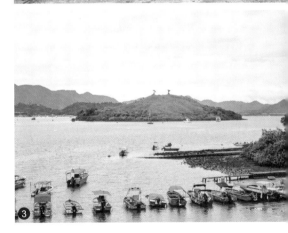

❶ 沙欄路下寂靜的船灣。
❷ 隱蔽小灘是大埔龍舟競委會的龍舟庫。
❸ 漁排舢舨浮游在平靜的海面。

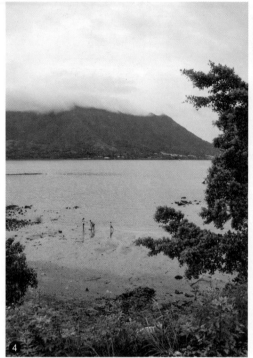

女生不能餓

街渡的馬屎洲站附近有居民售賣自製茶粿、魷魚絲、糯米糍等小吃，供大家走完山路後補充體力。

❹ 小孩在樹林淺灘上嬉戲遊玩。

❺ 到處都看到村民在帆布上曬橘皮。

❻ 三門仔漁民生活文化展覽館掛滿歷史照片和漁民的用具。

❼ 三門仔走到馬屎洲主要是石屎的梯級，環抱吐露港的湛藍。

❽ 炎夏盛熱難忍，家庭可考慮乘坐街渡往來三門仔和馬屎洲。

❾ 八仙嶺山脈下波光粼粼。

連島沙洲波光粼粼

馬屎洲特別地區位於世界地質公園，是二疊紀「大埔海組」的要址。鹽田仔和馬屎洲之間只能透過步行往返，沿路梯級頗多，樹蔭稀疏，炎夏走到汗流浹背。體力稍遜的可從三門仔乘坐街渡，直達馬屎洲自然教育徑，價錢約為每人$40。循沙路上行，左右兩旁有些山墳。上石階通往涼亭，眺望八仙嶺的八個山峰，景色豁然開朗。接着是下山梯級，盡頭處類紅樹相迎。躺在廣闊的沙灘，細賞平靜的海岸線，享盡天倫樂。步行約30分鐘後來到鹽田仔和馬屎洲間的連島沙洲。鹽田仔和馬屎洲本來是

兩個獨立的小島，兩股相反方向的季候風和水流把岸邊的沙石沖積到兩個小島之間，隨歲月流逝形成沙洲把小島連起。接着步行到旁邊皎潔的貝殼灘，堆積着珍珠養殖場遺留下的貝殼和蠔殼，見證昔日興旺的養珠業。熾熱的陽光投射到沙田海上，波光粼粼，輝映八仙嶺和馬料水眾山巒。

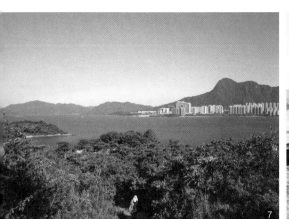
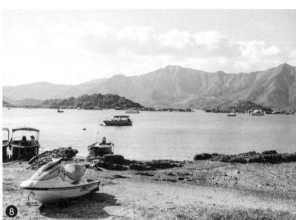

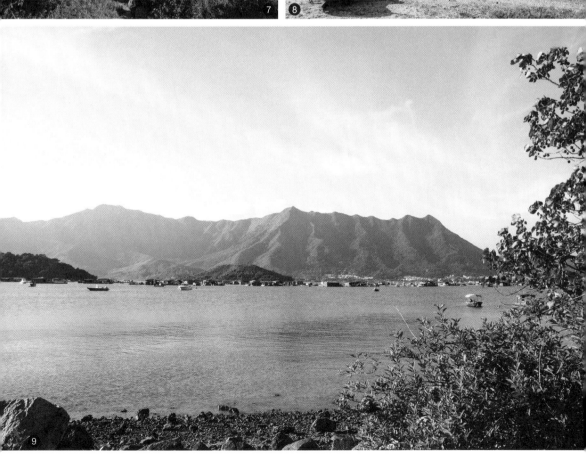

馬屎洲二疊紀園

走過貝殼灘至水芒田，前行進入馬屎洲自然教育徑，觀賞早在二億八千萬年前，二疊紀時代形成的沉積岩。這些岩石的生成比恐龍出現還要早。岩層的顏色和形態反映岩石的組成物質，例如啡紅色的岩石含豐富鐵質，猶如千層糕的岩石是過去億萬年以來由不同泥沙、海洋生物的殘骸一層一層堆疊形成；海底的岩石則是多次地殼變動後露出地面。提醒大家馬屎洲屬地質公園，法例禁止遊人破壞或帶走任何岩石。

地質以外，紅樹林生態也值得研究。紅樹抗鹽抗旱的特性使其在海邊屹立不倒。石灘常見心形樹葉伴鮮黃花朵的是黃槿。岩石上發現約長 20 厘米、外形像綠色毛筆的植物，其實是秋茄樹的種子，俗稱「水筆仔」，是香港本地八種真紅樹品種之一。秋茄以胎生苗繁殖，胚胎未離開母株前已開始長成幼苗。水筆仔從樹上掉下，只要遇到合適的環境就立即萌芽，茁壯成長。走到教育徑盡頭，億年岩石探尋意義，人類在地球歷史上如微塵。帶着點點啟發，原路折返三門仔村回家。

⑩ 貝殼灘到達馬屎洲自然教育徑的開端。

⑪ 地面到處都是水筆仔，沒有遇上合適環境的無法成功發芽。

⑫ 億年岩石探尋意義，人類在地球歷史上如微塵。

👍 **特別推薦路線**

沙欄海灘 ➡ 三門仔路沙灘 ➡ 三門仔新村 ➡ 馬屎洲自然教育徑 ➡ 三門仔新村

長度：全程 6.5 公里　需時 4 小時

🚌 **詳細交通資訊**

去程：大埔墟站乘坐 74K 號九巴或 24 號小巴

回程：於三門仔新村乘 74K 號巴士或 20K 號小巴至大埔墟站

另一個選擇

不想走太多回頭路，完成馬屎洲自然徑後上走至 114 米的山頭花，下山降至牛寮下，再返回水芒田，全程近 2 小時，將馬屎洲綑邊。

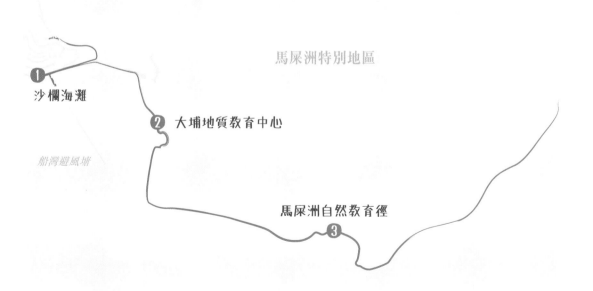

馬屎洲特別地區

① 沙欄海灘

② 大埔地質教育中心

船灣避風塘

馬屎洲自然教育徑
③

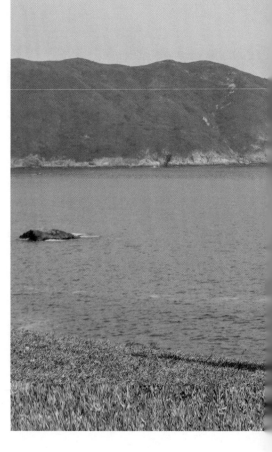

第3章
與閨密仙走

每個女生只要和閨密在一起，甚麼時候都是燦爛的少女年代。閨密不介意多花時間和心思彼此互拍山系文青照，令你的行山動力大增。這個篇章介紹多個香港的世外桃源，路線由輕鬆到富挑戰性，充分照顧路痴和經驗山友。大家與閨密一邊探索郊野，一邊閒聊往昔點滴，山巒間情感培增。

尋找仙境之旅 雷公田至河背水塘

甲龍古道是昔日石崗一帶的村民往來荃灣市集必經之路。穿梭叢林密佈的古徑，眺望雞公嶺、大刀岃山脊，探尋河背水塘仙境。全程坡幅不大，輕鬆易走，留下難忘回憶。

呷一口農場鮮奶

於雷公田村下車，一邊是石崗軍營，另一邊是寬闊的村路。依農場鮮奶有限公司的路牌走進村路展開旅程。農場鮮奶集士多茶座和農場於一身，逢星期六日及公眾假期開放。在林中餵羊看龜，呷口鮮奶，享受田園樂趣。沿着左邊的馬路續行，一旁為引水道。購買東江水前，香港依賴雨水作食水供應，郊野公園大多為集

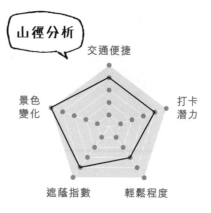

山徑分析

❶ 雷公田起行初段恬靜怡人。

水區，因此鋪設引水道。離開石
屎路，上數級進入甲龍古道。開
首主要為沙路，兩旁六七米高的
參天大樹成護蔭。天然山溪流水
潺潺，前方是石頭砌成的路徑，
比較易走。續走一會石階瀑布突
然出現在眼前，山水逐層流淌，
可攀上大石享受清涼快意。

女生不能餓

八十年代英國人在石崗軍營自設牛場製作鮮
奶。今天農場鮮奶的牛奶由牧場直送，味道
濃郁鮮甜，標榜純正和低脂。鮮奶製作成鮮
奶咖啡、燉奶、薑汁撞奶，亦有熱食如餐蛋
麵、茶葉蛋，總有一款適合口味。

菇菌是好還是壞？

前行經過小型的瀑布溪澗，然後就依漫長的梯級上山，好像沒有盡頭。捱過天梯，接上平坦的河背越野單車徑，終於可以放鬆一下。白千層筆直地排列在山崖邊，林底叢叢嫩綠的芭蕉葉，像卡通裏青蛙的傘子。留意到路邊樹幹枯木滋長白色和橙色的菇菌，貌似靈芝但部分帶有毒性，可遠觀而不可褻玩焉。真菌能分解枯木，讓物質在自然界循環，化作春泥更護花。假如菇菌附在活生生的樹上，則會損害樹木健康，導致腐朽，造成都市塌樹危機。政府的樹木管理部門有進行樹木腐朽菌的研究，並作定期監察，確保城市的樹木穩健。

❷ 真菌能分解枯木，也可以奪走樹木的生命。
❸ 畫布以枝葉作框，內裏呈現元朗平原景色。

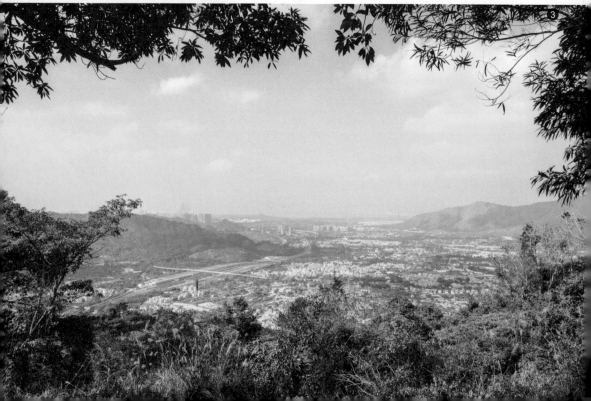

鏡頭捕捉彩虹

完成一段單車徑，順路牌的河背方向
走，路段稍為開揚，能遙望對岸大刀
屻的雄偉。緩緩上山，登上一片空地
作息。路口剛好沒有樹木遮擋，駐足
欣賞樹框間元朗平原的全景，山下的
平房白色點點散落在農田，馬路和鐵
路縱橫交錯，好比一幅畫布。循河背
方向下山，風化的沙路呈龜背裂紋，
登山初哥惟有半蹲半坐地滑落。別以
為香港的郊野沒有色彩，只要用心觀
察，用心感受，總有意外驚喜。鐵冬
青鮮紅色的漿果，襯托橙黃的野漆葉
片，鏡頭剛好捕捉到整片彩虹。續走
小段林蔭密佈，然後就有芒草伴隨開

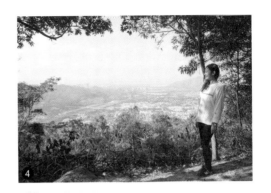

❹ 放眼元朗平原，彷如置身水彩畫中。
❺ 河背水塘猶如翡翠般碧綠。
❻ 鏡頭捕捉彩虹，香港的山野也富有色彩。

歷史秘聞

起首路段為兩條並排的石徑，建築風格對
比強烈。其中一條為甲龍古道，幾十年前
由本地村民自行修建，另一條甲龍林徑則
是近年由政府修築。

揚的景觀，斜陽灑下分外金黃。循梯級下行，如翡翠的潭水在
一旁的枝葉間冒出。山巒倒映在平靜的綠鏡上，美得脫俗。

河背水塘仙境

河背水塘家樂徑的橫匾正在樓梯底，同樣是與閨密的打卡好
地方。踏上環塘小徑難得恬靜，鏡面水塘安寧得動人。S形的
九孔水壩宏偉而壯觀，與自然完美融和。醉人景色讓河背於
1998年獲選「香港十景」之一。鐵欄杆有點煞風景，但公眾安
全不得不保障。小徑的盡頭是有機農莊，再走不遠到達河背露
營場，涼亭旁瀰漫燒烤的縷縷白煙，大棵黃樹散發濃濃秋意。
從車路下行到河背村，沿途繼續俯瞰元朗一帶的城鄉發展。河
背村口士多專門招待山客和單車友，供應各類飯麵和多士，當
然少不了自家製豆腐花和五花茶。老闆還搭建一道長滿黃色簕
杜鵑的花隧道供大家拍照，延續郊遊的體驗。河背村的小巴主
要服務村民，通常很快滿座。步行15分鐘到大欖隧道轉車站
是更佳選擇，可乘巴士直達港九新界各區。

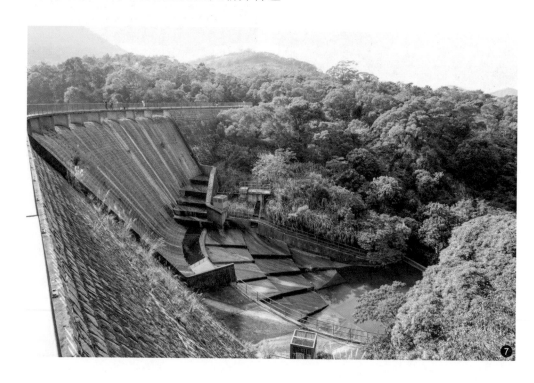

❼

❼ 壯觀的水壩與自然融和。

❽ 環塘小徑脫俗之美。

❾ 河背露營場秋意正濃，黃樹伴涼亭，
有點脫離塵世之感。

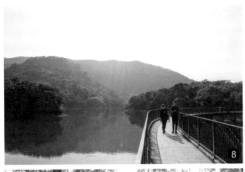

👍 **特別推薦路線**

雷公田 ➡ 河背水塘 ➡ 河背村

長度：全程約 8.5 公里　需時 4 小時

🚌 **詳細交通資訊**

去程：錦上路站乘坐 72 號小巴，到雷
公田村下車

回程：大欖隧道轉車站乘坐巴士到各區

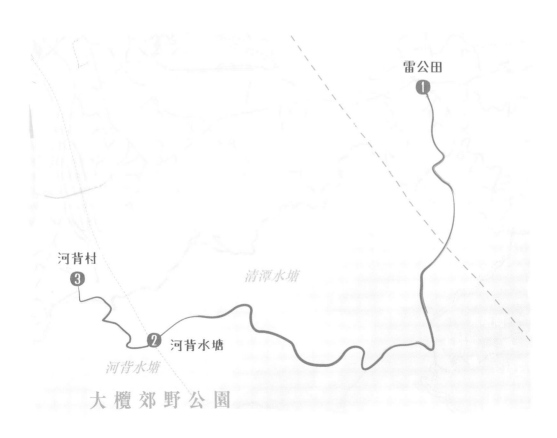

雷公田 ❶

河背村 ❸

清潭水塘

河背水塘 ❷

河背水塘

大 欖 郊 野 公 園

南朗山野主題公園

主題樂園是好友和情侶最愛結伴前往的地點之一。可是處於「長期糧尾」怎麼辦？下次對方提出約會到海洋公園，不妨反建議遊覽南朗山，從高處俯瞰樂園，又是另一番感受。南朗山位於香港島黃竹坑，高284米，三面環海。南朗山原稱「南望山」，因其山峰橫亘在圍村前，後來「望」讀成諧音「朗」，從而得名。山巒的大部分建設成海洋公園，包括東北山坡的纜車系統和西南面的戶外扶手電梯。惟南朗山的主要山體並非在海洋公園的範圍內，山頂部分也保存原貌，供大家登頂遠觀香港仔和南中國海的景色。

第一站：竹林樂園

從黃竹坑港鐵站出發，先循警校道上山，到達黃竹坑港鐵車廠後沿着南朗山道的行人路直走。從城市走進自然，景色慢慢由密集的石屎森林轉化成開揚的海景，看到鴨脷洲的玉桂山和泊滿遊艇的深灣和布廠灣。走過蜿蜒的車路後，沿左邊的石階上山，進入南朗山郊遊徑。不久到達南朗山道休憩花園，設涼亭和健身設施。上山的路段兩旁有很多白瓣黃蕊的大花朵，是原產於香港的大苞山茶，1955年首次在大帽山發現，以當時港督命名，因而又稱葛量洪茶。山茶科植物的花期一般在十月至十二月，有興趣賞花宜冬天前往。

山徑分析

交通便捷

打卡潛力

景色變化

遮蔭指數

輕鬆程度

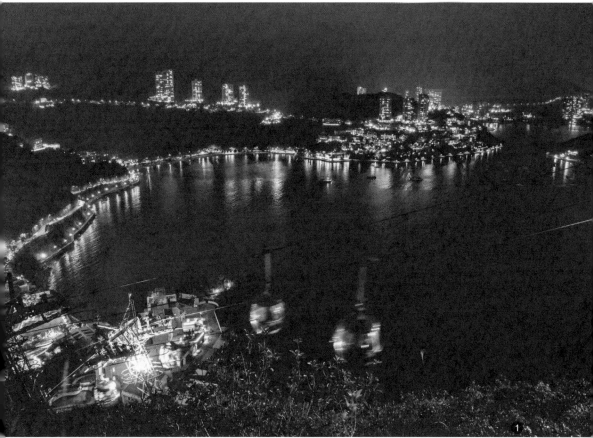

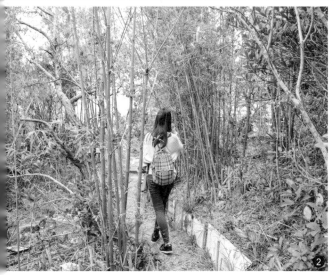

歷史秘聞

現在的南朗山是歡樂的郊遊熱點，但原來這座山曾經與死亡掛鈎，有不詳的意味。1967年，香港防癌會在南朗山道興建南朗醫院，專門醫治癌症和提供善終服務。因此，當時坊間流傳「入南朗等死」的說法。南朗醫院於2003年結束服務，2006年改建成癌症康復中心。

❶ 南朗山樂園的醉人夜景。
❷ 小片竹林隱藏着城市失樂園。

拾級而上，途中遠觀海洋公園的機動遊戲，感受到刺激和愉快的氛圍。中段經過隱秘的竹林小徑，有興趣可以和朋友進去探索。兩旁的黃色竹子形成迷你步道，伸延到院子，是行山人士開闢的小天地。庭院內的笑臉佛和寫着「知足常樂」的石頭帶我們遠離俗世的煩囂。好友閨密可以在這個隱世的樂園促膝長談，享受寧靜共處的時間，有別於主題樂園的喧鬧。離開樂園後，沿梯級上行至郊遊徑的終點南朗亭，稍作休息和補給。南朗亭旁設有石卵徑給大家挑戰。站在平台上可飽覽 360 度的風景，前方是海洋公園的過山車、南丫島、大嶼山，遠觀檐桿群島和南中國海。在平台上面向西方，與好友一邊談心，一邊欣賞絕美的日落。

打卡秘訣

想不到動作的閨密可以善用手擺出不同的形狀和英文字母拍照，例如心形、LOVE等。拍照時謹記注意安全，不要走得太近懸崖邊。

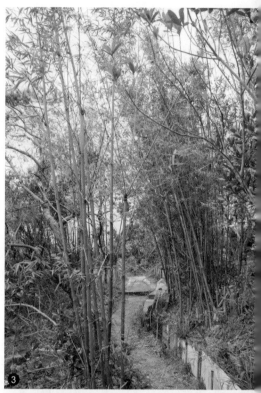

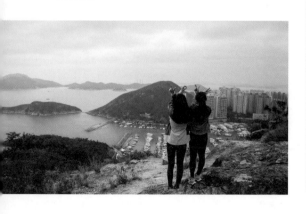

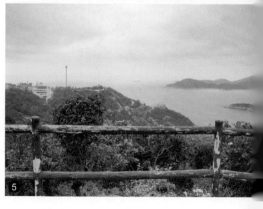

第二站：奇石陣

離開南朗山郊遊徑後，石梯接上由山客和街坊建設的天然山徑，引路進奇石陣。這裏是一片荒蕪的黃土平地，四面被群山包圍，豎着發射站的山頂就是南朗山。石頭散落在地上，堆砌成不同形狀。其中一個說法是南朗山上曾搭建磚窰，以高溫燒磚，現時遺下亂石堆。南朗山的英文名字 Brick Hill 也是因磚窰遺址得名。部分石堆懷疑由山客堆砌，模仿椅子和桌子的

❸ 從小路進入隱世樂園，享受寧靜的氣氛。
❹ 庭院內寫着「知足常樂」的石頭。
❺ 站在南朗亭平台一覽壯闊的景觀。
❻ 閨密在旅途上互相照顧，無所不談。
❼ 行山客搭建的岩石座椅，形狀有如龍椅。
❽ 站在石塊上俯瞰壯闊海景。

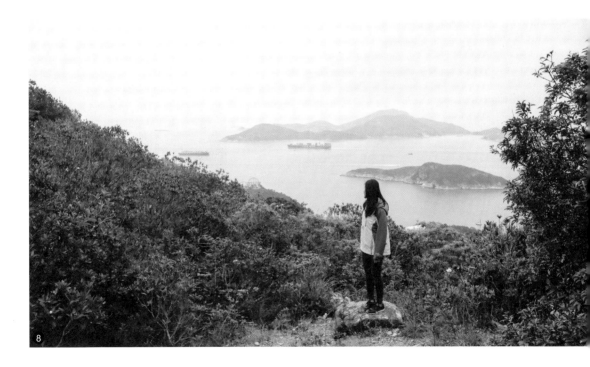

形狀，建立一個小客廳。這些雕塑般的石頭，排列得亂中有序的陣式，就像天然的樂園景點。奇石林旁邊的小徑通往臨近山邊的絕佳觀景位置。坐在石塊和同伴欣賞香港仔避風塘的景致，讓煩惱和壓力隨海風而去。

第三站：觀景舞台

參觀奇石陣後，繼續上山的路程。沙泥徑回歸石階，拾級輕鬆登上南朗山直升機坪。此直升機坪甚少升降，反而成為行山客的觀景台，供俯視深水灣和淺水灣的景色。站在圓形的中央擺出不同姿勢，機坪搖身一變成為你的舞台。本想往南方小徑續走，惟道路通往海洋公園範圍，沒法繼續前進，遂往山頂進發。沿着梯級走得越高，景觀越開揚。回頭一望，腳下正是整個海洋公園的遊樂設施和香港仔海峽的群島。山頂豎立數碼電視發射站和警察電波天線，還有 284 米標距柱。閨密享受攻頂的快感過後，就可以沿路折返下山。

攝影秘訣

白天和黑夜的景色完全不同，尤其入黑後海洋公園的多項設施會亮燈。若希望觀看兩種景色，建議下午 2 時出發，並在太陽下山前回程，有幸可觀賞布廠灣的日落。冬季可清晰看到太陽從東邊的赤柱上升，在西面的大嶼山落下。

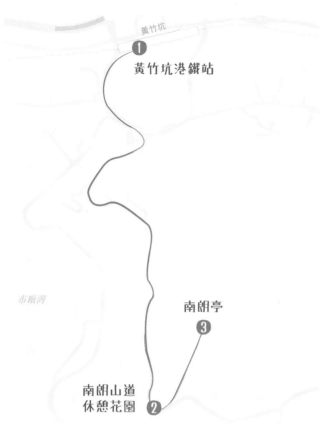

黃竹坑

❶
黃竹坑港鐵站

布廠灣

南朗亭
❸

南朗山道
休憩花園
❷

👍 **特別推薦路線**

黃竹坑港鐵站 ➡ 南朗山道 ➡
南朗亭 ➡ 南朗山 ➡ 南朗山道

長度：全程約 4 公里
　　　需時 2.5 小時

🚌 **詳細交通資訊**

去程及回程：黃竹坑港鐵站 B
　　　　　　　出口

❾ 直升機坪可充當觀景舞台。
❿ 朝着發射站的方向登頂。
⓫ 山頂的 284 米標高柱。
⓬ 遙望主題樂園，環抱南港島
　 的山海。

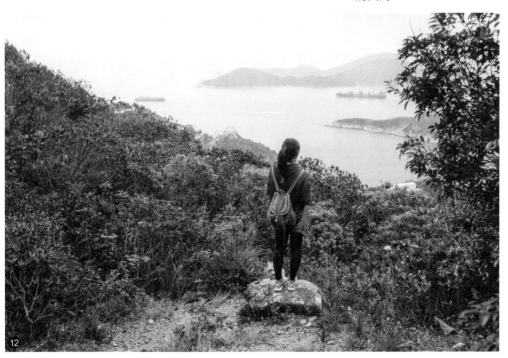

12

塵囂難掩魷魚灣

魷魚灣村是將軍澳較具規模的古村，村民昔日以捕魚維生。將軍澳開發以前是個海灣，盛產魷魚，因而得名魷魚灣。魷魚灣背靠高 150 米的魷魚灣山，坊間稱為鴨仔山，其山脊上的山徑分別通往清水灣、景林邨及坑口。鴨仔形態原本由坑口村直指至將軍澳魷魚灣，但後來鴨頭和鴨頸被平整，成為今日的富寧花園及厚德邨。與好友出走臨近市區的短短路線，感受將軍澳的人文風情。

魷魚灣歷史遊蹤

寶琳港鐵站起步，穿過寶琳北路，轉入敬賢里，然後繼續前行。兩旁大樹林蔭，涼風陣陣，遂按指示轉入魷魚灣村道，抬頭看到魷魚灣村的紅色牌坊。爬山前走上魷魚灣村了解文化歷史，首先看到俞氏和鍾氏家祠於平台上並排。回溯歷史，廣東俞氏早於 1850 年在將軍澳海旁建立魷魚灣村，後來鍾氏從粉嶺畫眉山輾轉遷至魷魚灣定居。隨着俞氏族人數減少，鍾氏成為村內最大氏族，因此村落保存兩家祠

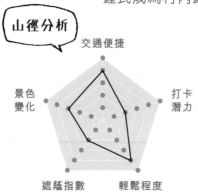

山徑分析

- 交通便捷
- 打卡潛力
- 輕鬆程度
- 遮蔭指數
- 景色變化

❶ 魷魚灣村的紅色牌坊。
❷ 臨近市區的短短路線，一望無際的海景盡收眼簾。

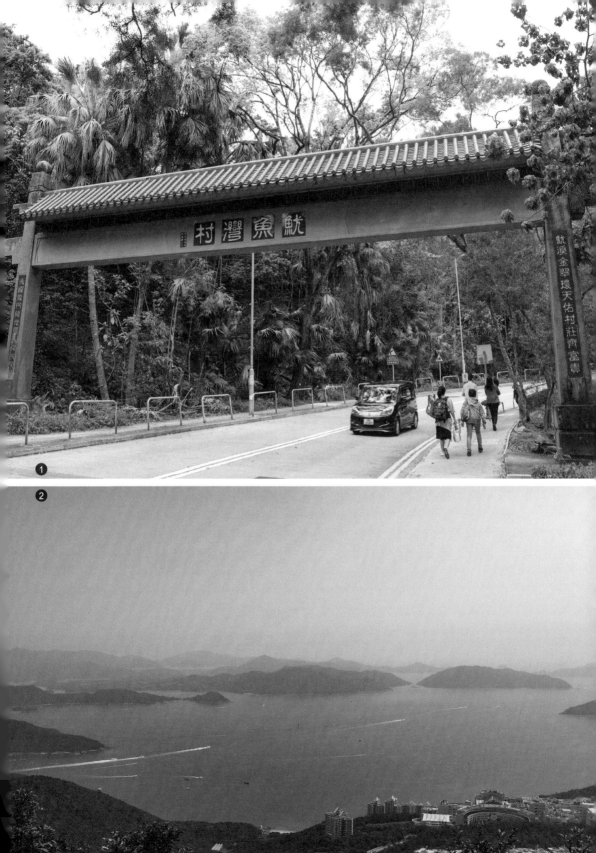

3 在鴨仔山上的涼亭稍作休息。
4 依石屎路緩緩上行至大埔仔配水庫，再沿鐵絲網側上行。
5 沿途可以發現不同蝶蹤。
6 迷失在樹叢林間。
7 山肩位可遠眺將軍澳密密麻麻的公營房屋。
8 鷓鴣山南脊望科技大學和西貢海一帶。

堂。另外，聖母升大堂是昔日村內的重要建築。友善的婆婆上前攀談，談起往昔將軍澳沒有交通工具，外出惟有翻過鴨仔山。聽到筆者即將上山，婆婆眼神一亮，自豪地説她當年外出參與派對是穿著高跟鞋翻山，筆者實在自愧不如！離開村落，沿車路上行至垃圾站，大幅鐵絲網旁有小徑上山，「行山客」三個大字塗鴉在集水處，標示路線的開端。循沙徑上山，接上石砌古道沒有人工添加之美。扶老攜幼的行山人士要處處小心。石縫間的青苔，潮濕時需格外留神。走不遠右方林中出現破落舊屋，村落遺址別有一番感覺。

鷓鴣山大海景

鷓鴣山南脊坐擁無敵大海景，東望科技大學和西貢海一帶，南方眺望將軍澳和清水灣。從寶琳北路走橫山徑，可到達上鷓鴣山的路口，途中賞將軍澳景色。經此路線登鷓鴣山頂至少三百米落差，有些季節林內會完全無風，既濕且熱，登頂量力而為。初段坡度不算大，主要為上梯級，其中兩三個山肩位可作緩衝回氣。山坡下半段則不太陡峭，很快便到山肩一個晨運客小棚稍歇。小休後繼續上山，這段梯級又長又斜，是旅途中最辛苦的路。這段路幾乎沒有樹蔭，雖然是很開揚，但仍欠涼風。梯級旁有坡度較小支路蜿蜒而上，但路程更遠。未幾到山肩位，終於風涼點説有點涼風，停下來吹吹風。途中有疊層石瀑布，甚

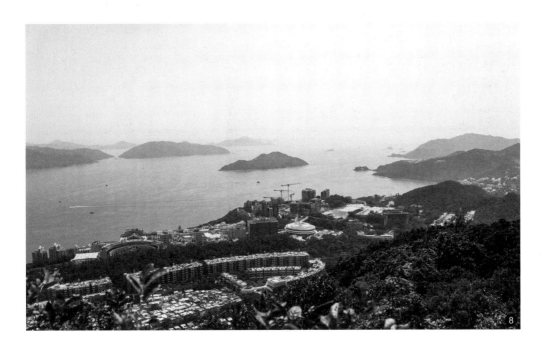

8

是壯觀。來到三百米左右高度時，山頂和橫山徑的落差只有百多米，快將登頂，風景亦漸變開揚。從寶琳到鷓鴣山頂此刻作算，走了差不多兩小時。成功登上 432 米高的鷓鴣山頂，與閨密擊掌慶祝，俯瞰牛尾海和白沙灣全景。近山頂路段發現不少蝶蹤，一雙雙小眉眼蝶翩翩飛舞。原來蝴蝶也有登峰的習性，牠們會一大清早從低地飛到山頂，雄蝶會找有利位置待雌蝶上山後進行交配。

❾ 從山頂落壁屋凹的斜坡不易走，多虧山客綁繩索作扶手。

❿ 每年四至六月，台灣相思的黃花滿佈山頭。

⓫ 路上很多矮小的車桑，粉白小花束生形成小球。

從山頂落壁屋凹的路頗為陡峭，下雨後更是濕滑。多虧山客綁繩索作扶手之用，可自備手套。經過墓地後進入較清晰的路徑。到達麗莎別墅後轉右，經碧翠路往清水灣道離開，可於路口的清水灣道油站乘小巴或巴士返回市區。注意此路徑所需體力較多，下山路段較崎嶇，且無補給點，緊記做足準備及行程規劃。

👍 **特別推薦路線**

寶琳港鐵站 ➡ 鴨仔山 ➡ 少女峰 ➡ 鷓鴣山 ➡ 清水灣道

長度：全程約 4 公里　連休息需時約 3.5 小時

🚌 **詳細交通資訊**

去程：寶琳港鐵站 C 出口步行至魷魚灣村
回程：91、91M、92 號巴士往鑽石山港鐵站或 12 號小巴往寶琳港鐵站

另一個選擇

在銀影路下車後，從梯級上走，在分支左走，其後再遇分支，左轉沿梯級上走，續沿山脊行走，經過涼亭，最後下走至厚德邨的影業路。

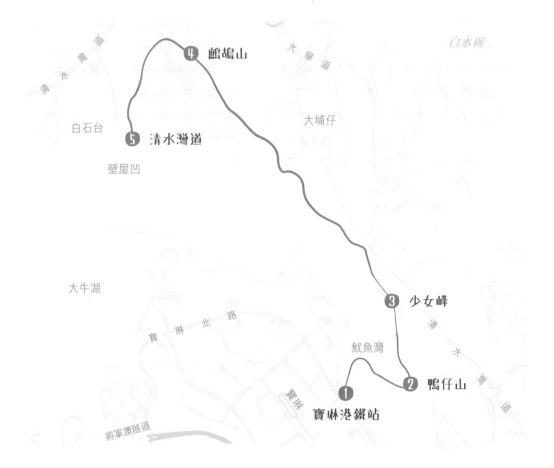

一試就愛上行山　環遊龍蝦灣

龍蝦灣郊遊徑位於新界西貢清水灣半島，是廣受大眾歡迎的行山徑之一，難度適中，適合行山新手，而且景色十分壯麗，在大嶺峒上，牛尾海的環迴景色一覽無遺。路線賣點是交通便捷，起點和終點相同，搭乘巴士或小巴可輕鬆到達。龍蝦灣郊遊徑連接龍蝦灣和大坑墩，由大坳門下車後，可選擇由龍蝦灣或大坑墩出發。筆者選了先苦後甜，由龍蝦灣接近海拔零米的高度開始，先上 200 多米抵達山頂，再徐徐下山，優雅地完成旅程。

海邊賞古石刻

在大坳門巴士站下車，沿龍蝦灣路落斜，開頭的部分較為輕鬆，一直走車路漸靠海邊，再接上郊遊徑，途中會看到古代石刻的指示牌，於海邊樓梯下便會到石刻之處。據說，此石刻於

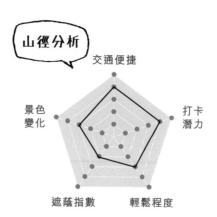

山徑分析

交通便捷

打卡潛力

輕鬆程度

遮蔭指數

景色變化

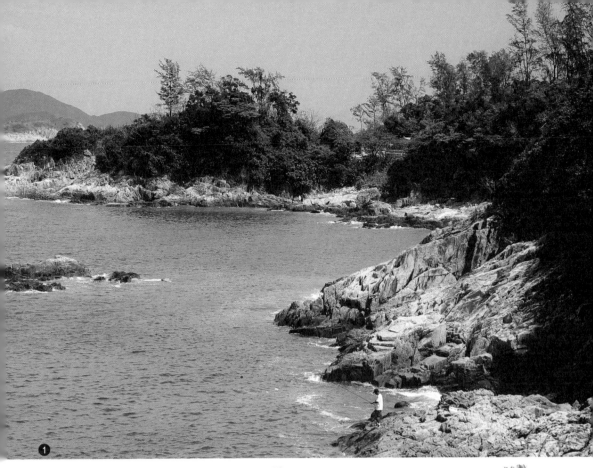

1978 年由一群旅行人士發現，其後被定為法定古蹟。紋飾刻於一塊向東的石面上，可是石刻久經風雨侵蝕，已十分模糊。關於它是人工雕成的，或是天然風化而成，至今仍無從稽考。即使大家對考古沒興趣，也要往龍蝦灣石刻的樓梯下海邊，海崖的欄杆和大石都是拍攝好地方。龍蝦灣偶有大浪，注意拍照時不要太接近海邊。

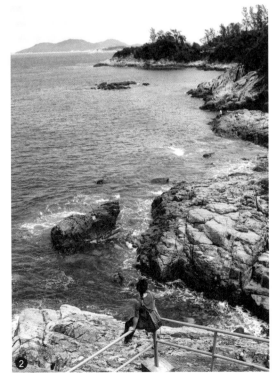

❶ 海浪拍岸浪花四濺，是拍攝好地方。
❷ 在石刻旁的海蝕平台享受着海風吹拂。

大嶺峒無敵大海景

欣賞過美麗的石灘後，上樓梯返回路徑繼續行至龍蝦灣騎術學校，此處可以進入龍蝦灣風箏場，是野餐放風箏的好地方，這裏有着海天一色的背景，不用多費功夫也能拍出美照。在騎術學校入口的右方接上龍蝦灣郊遊徑，經過公廁沿右方的石級而上。接下來這段上山的路會稍為吃力，沿途沒有太多樹蔭；但景觀十分開揚，只要邊走邊聊天，一路欣賞碧海藍天與巨石，很快就會到山頂了。看到山頂測量柱，即到了大嶺峒，你會看到多個西貢的小島，包括吊鐘洲、滘西洲、橋咀洲、火石洲、牛尾洲，亦會看到熟悉的白沙灣、馬鞍山及蚺蛇尖等，回頭看又會望見龍蝦灣風箏場及騎術學校。沿途會看見不少石陣，坐在大石上休閒地享受着海風，寫意得坐了很久也不自覺。

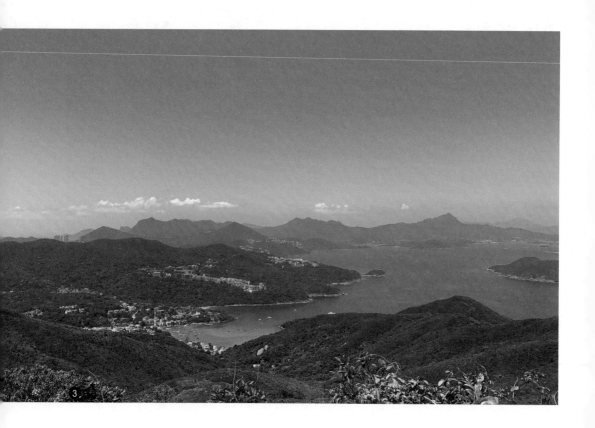

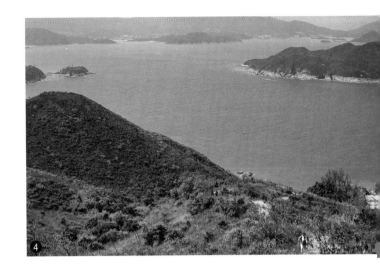

❸ 海天一色，小島星羅棋布。
❹ 仲夏之際山巒青葱翠秀。

大坑墩風箏樂

由山頂下行至大坑墩，約花大半個小時就會到達大坑墩風箏場，這是熱門的風箏及觀星地，設有洗手間、燒烤場、小食亭等，設施齊備。大家可以在大草地野餐及放風箏，稍作休息。離開時沿龍蝦灣路走再轉入清水灣路，約 30 分鐘路程，這段車路較沉悶但正好讓大家好好收拾假日心情，返回落車點大坳門迴旋處離開。

龍蝦灣是行山的入門路線之一，由於路線簡單清晰，即使方向感較弱的也難以走錯，而且難度適中，平時不太做運動的女生可以應付。雖然上山的一段或稍為吃力，但中途有不少草坪和大石供休息，360 度的海景風景宜人，絕對會令你一試就愛上行山。行山和其他運動一樣，要循序漸進，先易後難，行山也是有風險的運動，切勿為了打卡而草率登上難度高的山，量力而行。

女生不能餓

路線中途沒有補給點，但起點的巴士站有一間士多，出發前或後可以到此吃點東西，補充一下體力。

山藝小錦囊

郊野公園路徑上的垃圾箱已經全部被移除，野餐後記緊「自己垃圾自己帶走」，如果大家攜帶可重複使用的盛器和水樽，以及減少帶包裝食物，就可以減輕自己的負擔了。

 特別推薦路線 ⋯⋯⋯⋯⋯⋯

大坳門 ➡ 龍蝦灣石刻 ➡ 龍蝦灣風箏場 ➡ 大嶺峒
➡ 大坑墩風箏場 ➡ 大坳門

長度：全程約 6.5 公里 需時 3 小時

🚌 **詳細交通資訊** ⋯⋯⋯⋯⋯⋯

去程：鑽石山港鐵站乘 91 號巴士、觀塘碼頭乘
103 號小巴、將軍澳港鐵站乘 103M 號小
巴，於大坳門下車

回程：大坳門迴旋處乘搭 91 號巴士或 103、
103M、16 號小巴返回市區

 另一個選擇

如果覺得一口氣上 200 多米辛苦，
大家可以嘗試由大坑墩出發，在
100 多米高起步，走至最高點為海
拔 290 米的大嶺峒，相比於龍蝦灣
起步上坡較少，不太喜歡上山的女
生可以選擇一條花最小力氣又看到
最美景色的路段。

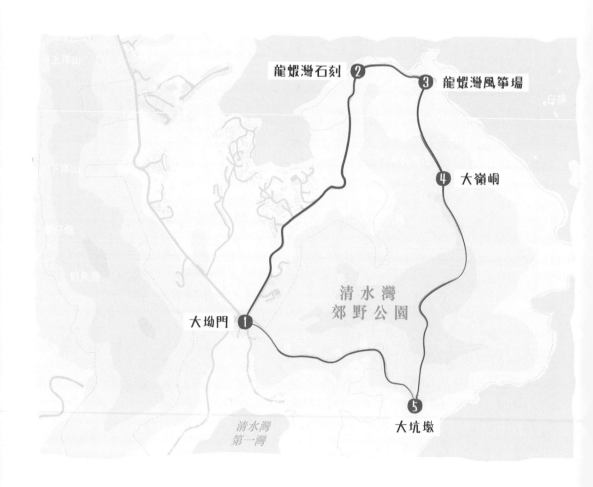

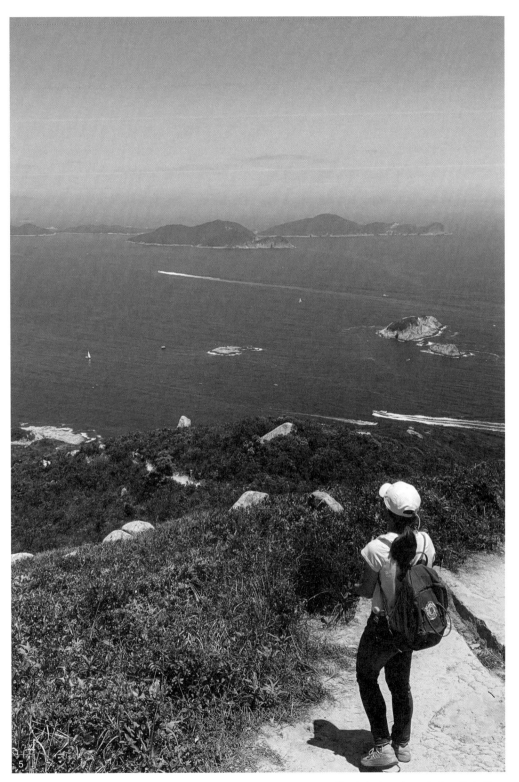

⑤ 站在山徑上一覽壯闊的海景。

花海古校樂遊石龍拱

石龍拱位於荃灣，屬大欖郊野公園範圍。高 474 米的石龍拱是大帽山西面支脈的山崗，山頂環顧青馬汀九兩大橋的壯闊景觀。路程主要由石梯級和斜路組成，登頂尚算輕鬆。開揚的路段美景不絕，鳥瞰稠密都市，細賞繽紛花果樹，與好友分享喜悅。

港安醫院防疫起步

在荃灣港安醫院下車，靠左往山上方向走，幾分鐘後看到循綠色圍欄的樓梯，路牌寫着「元荃古道」。循此樓梯開始旅程，沿途翠綠大樹相伴，間中樹根盤據路徑，必須格外留神以防絆倒。老樹垂下氣根，隨時日增長植入泥土，好像有靈性地抓住地面，抓住自己的土地。穿過石橋續走，樹蔭開始稀疏，港安醫院和荃灣的商住樓宇在樹頂冒出。不久來到樓梯頂，越過馬路和引水道，來到特別的粉色涼亭。涼亭背面以圓形的小窗框組成，不妨與閨密研究怎樣利用背景拍攝風格照。打卡後沿下花山方向的斜坡走，途中偶爾在樹間欣賞海灣高樓。

山徑分析

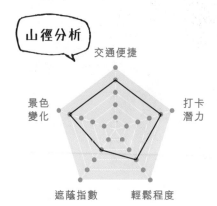

交通便捷

打卡潛力

輕鬆程度

遮蔭指數

景色變化

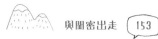

❶ 高處俯瞰青馬大橋與汀九橋互相襯托，構圖完美。
❷ 老榕樹和氣根好像會説話，傾聽泥土的聲音。
❸ 引水道標誌首段梯級挑戰結束。
❹ 平凡的涼亭也有潛質拍出風格照。

繽紛花果

順着元荃古道路牌走，前方的路較開揚，應做好防曬準備。十多分鐘後進入村落範圍。花園、農莊、村屋等散落各處，部分已荒廢。先見湖水綠色的小屋和農田，看來有人在此享受假日農夫的悠閒。這所房屋外的鐵絲網開滿漏斗形白紅色的花朵，形態有點像吊鐘花，原來真正身份是雞屎藤。此香港原生植物的葉子揉碎後散發出雞屎臭味。全草及根部可入藥，發揮除濕消腫的功效。葉可製作雞屎藤茶粿，為傳統健康的客家小食。沿路眾多繽紛花果相伴 ── 橙黃的楊桃、嫣紅的吊鐘花、優雅的紫君子蘭、皎潔的毛柱鐵線蓮。最有趣是猶如流星錘的水團花，顆顆白花形成小球，每朵花間伸出幼長的花柱，造型趣怪奇特。水團花和毛柱鐵線蓮是香港原生植物，在溪邊常見。人在郊野，身邊無一物不值得細賞。

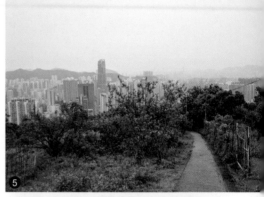

5

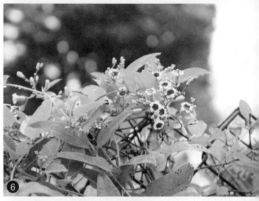

6

7

開花情報

香港不少原生樹木在仲夏開花，例如途中的吊鐘花、水團花、毛柱鐵線蓮。挑選六至八月到訪路線，細心觀賞周遭一草一木，絕對有意外驚喜。

登峰造極

後段上坡路鋪設了雲石紋磚塊，有人稱為「豪華山徑」。蜿蜒而上，崖邊無遮無掩，與山下都市感覺特別靠近，甚至產生墮崖的畏懼。短暫穿梭叢林，很快又回歸空曠。邊走邊回頭，驚覺整道荃灣的天際線盡收眼底。走到山頂的石龍拱涼亭，旁邊有「歡迎蒞臨石龍拱」的木牌，予人莫名的登頂成就感。佇立於涼亭飽覽荃灣、西九龍、青衣、大嶼山的景色，遠眺蓮花山、青山及九逕山。壯觀的青馬大橋和汀九橋畫龍點睛，組成完美構圖。

⑤ 高樓天幕下登石龍拱村落。
⑥ 雞屎藤茶粿聽得多，沒想到其花如此優雅。
⑦ 造型趣怪奇特的水團花特別吸睛。
⑧ 木牌旁享受登山的成就感。
⑨ 短暫穿梭山林，有需要停下來歇歇。
⑩ 回眸警覺荃灣天際線盡收眼底。
⑪ 豪華山徑蜿蜒上山，崖邊毫無遮擋，山下美景一覽無遺。

⑨

⑧

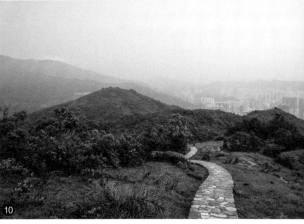

10

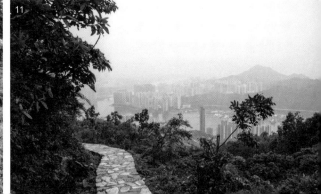

11

⑫ 石龍拱山頂與閨密計時自拍。

難得登頂，把相機擱在涼亭計時倒數，與同行夥伴留影，拍出大地在腳下的氣勢。偶有牛隻遊蕩，增添幾分生氣。筆者遊覽之時山中瀰漫着如幔帳的薄霧，朦朧霧氣營造另一番意境。

滑梯廢校

往西北田夫仔方向走，循蓮花山的路牌右轉下行，十分鐘後便是兩米高的白石滑梯和荒廢校舍，時光倒流至昔日的蓮花山公立學校。近年流行「廢墟攝影」，途上幾位龍友裝備齊全，特意來取景。廢墟損毀程度不一，有些甚至面臨倒塌風險，拍攝謹記注意安全，避免進入建築物內。蓮花山村校始建於五十年代，隨着新市鎮發展，村民遷出市區，學生人數銳減，學校於八十年代停辦。荒廢良久，藤蔓野草攀到校園每個角落——圖書館、廁所、教室，有種蒼涼的感覺，禁不住懷緬讀書的時光。

另一個選擇

在蓮花山廢校的位置可原路折返，約 3 公里的路程回到港安醫院。

深井工業轉型

離開村校後體力尚足，與閨密共勉多走 7 公里到深井。山林泥徑接上元荃古道，往田夫仔前進，中途接上大欖越野單車徑。跟隨路牌回歸元荃古道，拾級而下到達木橋，進入田夫仔營地。踏上麥理浩徑九段西行，朝清快塘路牌方向走到

女生不能餓

深井燒鵝遠近馳名，小小的深井村落滿街都是燒鵝餐廳，還有中、西、意、印等多家食肆，難怪深井有美食中心之稱。

石屎路，再往深井方向行。路經清快塘村，欣賞鄉郊農莊的菜田與荷花池。沿涼亭旁的山路往下坡，遙望大欖隧道的深井入口，另一方是屯門公路。末段走樓梯而下，到達深井村。村落主要由三層平房組成，後方的高樓是前九龍紗廠眷屬宿舍，2015 年由社會企業活化成「光屋」，以便宜租金讓有需要的單親家庭居住，冀重現昔日社區的鄰里互助精神。九龍紗廠見證深井盛極一時的工業，當地設有香港首間釀酒廠，還有嘉頓麵包廠、餅乾及糖果廠，觀光之際順道買些手信帶回家，圓滿結束旅程。

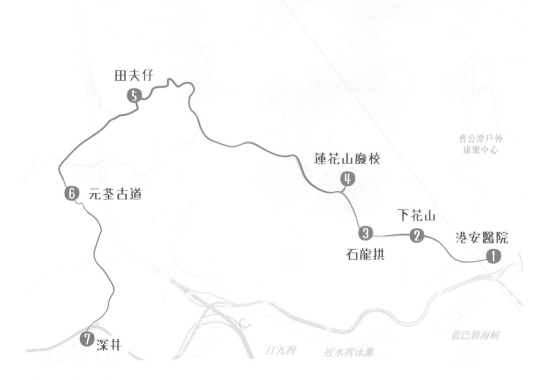

👍 **特別推薦路線**

港安醫院 ➡ 下花山 ➡ 石龍拱 ➡ 蓮花山廢校 ➡ 田夫仔 ➡ 元荃古道 ➡ 深井

長度：全程 10 公里 需時 4.5 小時

🚌 **詳細交通資訊**

去程：乘坐 30、30X、30M 號巴士到達港安醫院

回程：深井巴士站乘車至各區

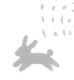

❶ 踏上自然徑，近距離感受青馬大橋的非凡氣派。

春花落遊青馬橋 青衣自然徑

青衣島位於香港西面水域，早於明朝已有文獻記載，古名為「春花落」。隨着機場從啟德搬遷到赤鱲角，以及荃灣新市鎮發展，海島經歷填海工程，逐漸發展至人煙稠密的工業和住宅區。儘管變得繁華熱鬧，春花落的樸實自然沒有消失。島上依舊保存着兩大山頭：南面的三支香和北面的自然徑。伴隨好友漫遊青衣自然徑，從北走到南，感受文明建設如何與自然融和。

原始山野樂園

下車後沿寮肚路的斜坡往上走，十分鐘後到達「青衣自然徑」石碑，是路徑的北面入口。大地色系的欄杆和梯級營造樹林棧道的氣氛。由梯級往上走，循石屎徑到達回歸紀念亭，細心留意會看到在亭身聚居的壁虎。往後旅途中有許多涼亭、觀景台、野餐區、休憩處，不妨作聚腳點坐下談心。在涼亭右方的青瞰徑續走，不久便是分岔路，左邊和右邊分別通往二號野餐區和三號觀景亭。往右面觀景亭的方向走，進入巨木參天的林蔭步道，樹縫間隱約看到海景，酷似森林公園。走至步道的盡頭上樓梯，到達一片空地和涼亭。此處有山客用木頭搭建的健體設施，平衡木、單雙槓等應有盡有，是原始的山野樂園，與好友遊玩最合適。

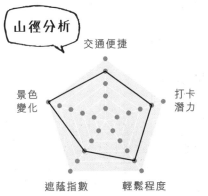

山徑分析

- 交通便捷
- 打卡潛力
- 輕鬆程度
- 遮蔭指數
- 景色變化

漫遊花海登寮肚

在樂園休憩後，續走樓梯和斜坡登寮肚山，途中欣賞兩旁變化多端的自然生態。秋冬是香港原生植物大頭茶花盛開的季節，夏天欣賞串串紫色碎花山麥冬。樓梯頂連接小片森林，筆直的樹木作唯美的照片背景。看到立在芒草間的標高柱代表到達寮肚山的頂峰，再往前走一會至四面環海的平台。此處設有介紹青衣名字由來和青馬大橋歷史的告示牌。平台一面眺望遠方的青馬大橋，另一面環視葵青區住宅和貨櫃碼頭。前方有依山崖開闢的小路，橫走可以在金黃的芒草間透視青馬大橋。謹記所有非正式的山路必須步步為營，注意安全。平台距離大橋位置較遠，加上樹木遮擋，只能看到大橋正面的小部分。不用急着打卡，下山有兩個更佳的大橋觀賞點。

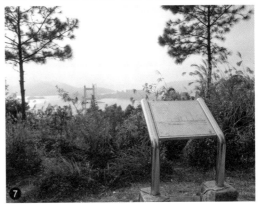

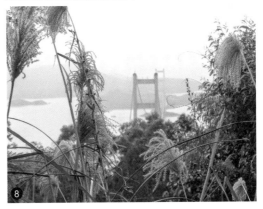

歷史秘聞

青衣的名字由來有兩個說法，一是早年青衣舊墟常有三桅船泊岸經商，居民以秤購買布匹數量，「秤衣」諧音為青衣。其二是源於清代，島的東北面海域盛產青衣魚，故名青衣島。

② 巨木參天的林蔭步道，酷似森林公園。
③ 行山人士以木頭搭建健體設施，建造天然的山野樂園。
④ 唯美的樹林背景。
⑤ 寮肚山頂的標高柱，矗立在芒草叢間。
⑥ 秋冬時分，大頭茶花在樹上燦爛地盛放。
⑦ 寮肚山峰平台遠眺青馬大橋的正面。
⑧ 冒險走進沙路小徑，在芒草間賞橋。

隱世大橋觀賞點

從平台下山的兩條路分別通往一號野餐區和四號觀景亭。青衣自然徑的有趣之處是觀景亭大多沒有很好的景觀，最美的風景往往隱藏在旅途當中，這次也不例外。所以我們前往野餐區，下樓梯到分岔的石屎路。右邊有光禿禿的沙地平

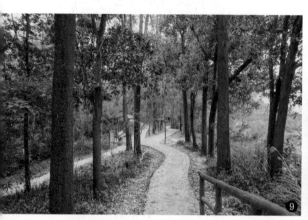

9　**10**

11

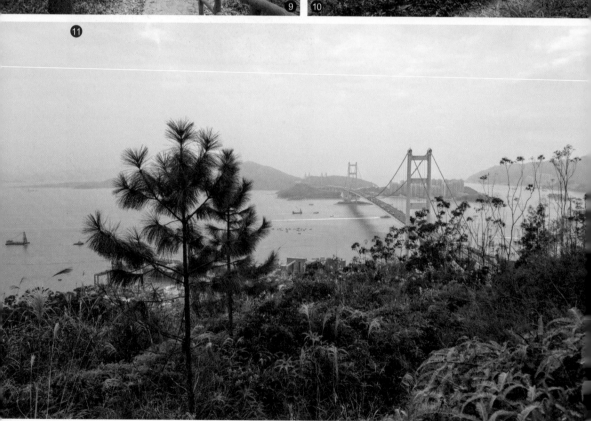

台，平台旁是山客開發的沙石小徑，可循此路繼續下山，或留在平台賞青馬大橋的側面。靠右邊的路直走十多分鐘，來到一片空曠的沙地。這裏更清晰看到青馬大橋全景、青衣市中心、藍巴勒海峽和馬灣海峽。嫩綠的叢林和松樹襯托壯觀的大橋，景致媲美英國的克利夫頓吊橋，甚至帶點金門大橋的磅礴氣勢。拍照後往二號觀景亭方向踏上歸途，下山經過一號觀景亭，最終到達南面入口。沿左邊的行人路走直至青華苑巴士站，乘車離開青衣郊野。

9 離開寮肚山平台，往一號野餐區走，下樓梯後看到分岔路，右邊是賞橋的沙地。

10 山客在沙地旁自行開發小徑下山坡，循此路走務必小心注意安全。

11 最佳觀賞青馬大橋的位置不在觀景亭，而在下山的路段上，待大家發掘。

👍 **特別推薦路線**

長亨邨停車場 ➡ 青衣自然教育徑 ➡ 金竹角青衣自然教育徑 ➡ 青華苑巴士站

長度：全程 3.5 公里　需時約 1.5 小時

🚌 **詳細交通資訊**

去程：鑽石山或黃大仙乘 42C 號巴士到長亨邨下車

回程：青華苑乘坐巴士或小巴到青衣

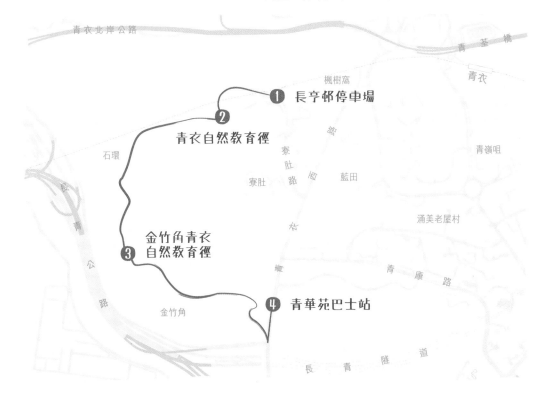

踏進七彩童話國度　香港仔水塘

香港島早年單靠薄扶林水塘和大潭水塘供水，港島西區面臨食水短缺。直至政府於 1920 年購入私人水塘，改建為香港仔公共水塘，並於十一年後在上游加建香港仔上水塘，食水供應問題才得以紓緩。香港的食水水塘共有十七個，其中不少水務設施被列為法定古蹟，令水塘郊遊成為連繫歷史的活動。這次旅程除了可以一睹宏偉水壩的風采，還有沿途充滿特色景點，讓你和閨密遊走花海與林木間，放空細賞明媚風光。

舊郵政局出發

路線的起點是位於灣仔峽道和皇后大道東交界的灣仔環境資源中心。這座曲尺形建築物建於 1913 年，前身是灣仔郵政局，於 1990 年被列作歷史建築，現為法定古蹟。除了人字瓦頂、山牆等建築特色外，中心內保留了「郵局三寶」，分別是一排排鮮紅色的郵政信箱、郵票售

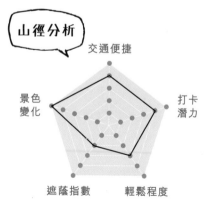

山徑分析

交通便捷

打卡潛力

景色變化

遮蔭指數

輕鬆程度

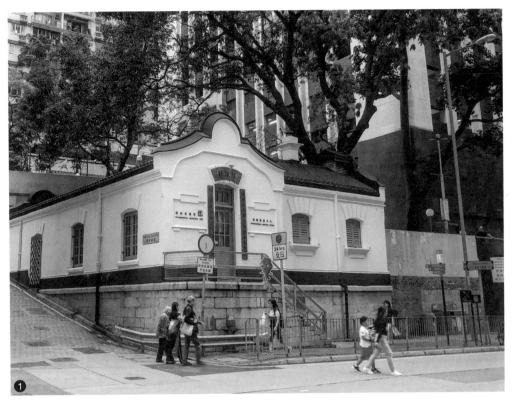

❶ 灣仔峽道舊郵政局為旅途的起點。

賣機和郵局櫃枱。自灣仔郵政局搬遷後，
這裏成為環境資源中心，展示環保資訊，
亦設有可再生能源發電裝置。

中心左邊的小路通往磚地斜路，這裏是灣
仔峽道，即路線的起點。這段路可謂旅程
最沉悶的部分，一直無止境地上斜，兩旁
沒有可觀的風景，只有樹蔭作伴。另外，
大家要留意斜坡的傾斜度約 20 度，只有少
量梯級，考驗腳骨力和忍耐力。步行 10 分
鐘後，便會到達堅尼地道，然後橫過馬路
到對面斜坡繼續路程。再往上走不久，便
到達寶雲道緩跑徑。這段路景觀較開揚，

歷史秘聞

相傳第二次世界大戰後，一對中
日情侶相愛，遭家人反對而私奔
到半山寶雲道。他們最後餓死，
化作石頭，守護天下間的情人。
每逢農曆初一和十五日，情侶紛
紛前來祈求美滿良緣。如果只想
拜訪姻緣石，從起點沿灣仔峽道
行走，全程需時約 40 分鐘。不
想走路，也可選擇乘專線小巴 9
號到寶雲道。

可從樹縫間眺望灣仔的高樓大廈。寶雲道公園設小橋流水，環境清幽，旁邊的公廁、涼亭、飲水機可作補給。在灣仔峽道與寶雲道的交匯處，向左走通往姻緣石，往前走則是警隊博物館。

走進童話國度

循警隊博物館的方向走，進入灣仔自然徑，繼續上坡路，直至到達大彎，右轉進入荷蘭徑。荷蘭徑的路牌上放置了設計精緻的小風車，滿載異國風情。再走不久，便到達金馬麟山道。這裏是童話世界灣仔峽公園的入口。甫進公園，數株掛滿粉紫色大花朵的二喬木蘭映入眼簾，是香港少見的景觀。前方更有木屋和小精靈擺設，有如童話小屋。兩排密集的松樹形成一條狹窄樹木步道，讓你躲在林蔭間放空靜思。小馬路的對面，就是「甘道兒童遊樂場」，那兒是另一個燦爛花海。休憩賞花後穿過遊樂場，便會通往警隊博物館。博物館原址是灣仔峽警署，門前保留了重炮彈火炮。博物館內展示於警隊歷史相關的文物，包括往昔的警隊制服、模擬三合會祭壇等，重溫流逝的歲月。

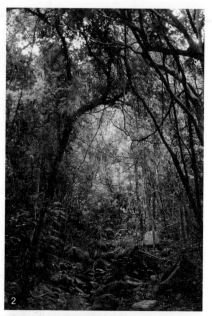

打卡秘訣

路程中的樹木研習徑可見多種本地原生植物，公園內也栽培了五彩繽紛的花卉。賞花的最佳時機為二至三月。

山水洗滌心靈

參觀博物館後，沿香港仔水塘道走到香港仔上水塘，途經金夫人徑和樹木研習徑。香港仔樹木研習徑內可見多種本地原生植物，紅花荷小吊鐘花散落一地。研習徑內樹木環抱，微弱的光線從枝椏間透入，給你靜謐的空間和自己對話、洗滌心靈。穿過山林，正式到達香港仔上水塘。這裏可一睹近百年歷史、意大利文藝復興建築風格的香港仔上水壩。水壩的牆身以三合土水泥製造，模仿花崗岩的紋理，滿載懷舊味道。水壩、石橋和水掣房現為法定古蹟。環繞水塘的樹林是麻鷹棲息，大鷹不時在空中盤據。香港仔上下水塘於不同年份建造，而且風景各有特

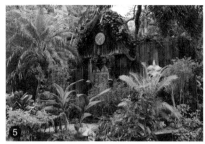

❷ 天然的石階溪澗。

❸ 公園門口有數株掛滿粉紫色大花朵的二喬木蘭。

❹ 花花世界讓人流連忘返。

❺ 木製小屋和精靈，走進童話國度。

❻ 狹窄的樹木步道也可成為打卡點。

❼ 警隊博物館外展示六十年代的交通指揮亭，交通警站在亭上以手勢示意，昔日置於皇后大道中、干諾道中。

❽ 沉悶的斜路也可找出創意的拍攝角度。

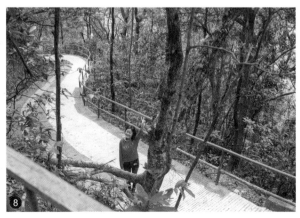

色。沿上水塘旁的石梯往下走大概 20 分鐘，便到達香港仔下水塘的範圍。下水塘面積和水量較小，清水呈淺綠色。站在下水塘邊可眺望聳立在香港仔的樓房，自然和城市融為一體。自然界的浩大和水壩的宏偉令人顯得自身渺小。穿梭山水之間，暫且放下都市的煩惱，與閨密盡訴心中情。

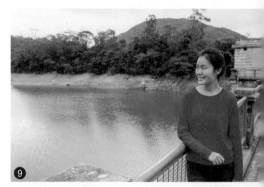

漁光一景

水壩回歸市郊，遊走兒童研習徑，內裏種滿蝴蝶喜愛的植物，巴黎翠鳳蝶和擬旖斑蝶在花叢間飛舞。離開蝴蝶樂園後，循車路離開，接漁光道下山往香港仔。香港仔以前是漁港，居民多以捕魚維生。漁光村顧名思義是為漁民而設，政府於七十年代興建廉價房屋安置上岸的水上居民。村落近年翻新，換上奪目繽紛的顏色。一旁種滿楊桃樹，果實掉在斜坡上，遠看像黃色樹葉。楊桃樹是原產於斯里蘭卡的常綠小喬木，一年開花和結果四次。楊桃有生津解渴的功效，但進食過量會傷腎，應適可而止。訪村後續下山到香港仔，結束色彩旅途。

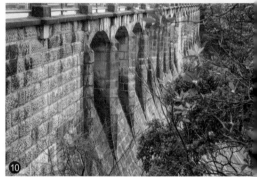

女生不能餓

行山過後需補充體力，漁光村附近有不少懷舊茶檔和茶餐廳，售賣菠蘿包、西多士、餐蛋麵等傳統港式小吃，價廉物美，值得一吃。

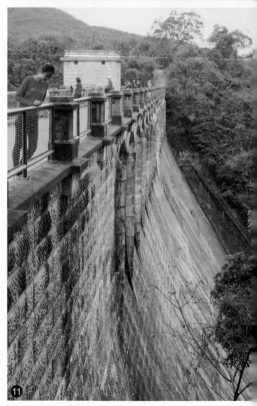

⑨ 香港仔水塘的翠綠潭水。
⑩ 宏偉的香港仔水壩為法定古蹟。
⑪ 俯瞰宏偉的水壩建設。
⑫ 兒童研習徑花開遍野。
⑬ 以往安置水上人的漁光村。

12

👍 **特別推薦路線**

舊灣仔郵政局 ➡ 寶雲道公園 ➡ 灣仔峽公園 ➡ 甘道
公園 ➡ 警隊博物館 ➡ 香港仔上水塘 ➡ 香港仔下水
塘 ➡ 漁光村

長度：全程約 6 公里　需時 2.5 小時

🚌 **詳細交通資訊**

去程：乘港鐵到灣仔港鐵站 A3 出口，步行至舊灣
　　　仔郵局（現為環保軒）旁邊的上路上山，即
　　　灣仔峽道

回程：沿着漁光道下山，到香港仔巴士總站乘坐巴
　　　士離開，也可以到小巴站乘坐 4M 號小巴去
　　　黃竹坑港鐵站

13

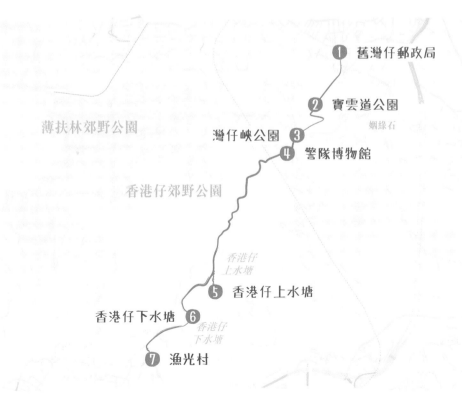

薄扶林郊野公園

① 舊灣仔郵政局

② 寶雲道公園

姻緣石

灣仔峽公園 ③

④ 警隊博物館

香港仔郊野公園

香港仔
上水塘

⑤ 香港仔上水塘

香港仔下水塘 ⑥

香港仔
下水塘

⑦ 漁光村

俯瞰鬧市繁華 山頂至西高山

乘車上山頂起步，走過著名的盧吉道棧道，並登上西高山俯瞰維港景色，在林蔭路上近距離欣賞港英時期的遺物，遠距離觀看現代的石屎森林，同時感受城市及山野的魅力。這路線難度不高，只有上西高山之路段為上樓梯，相信平時不太運動的朋友也可應付。

由中環交易廣場乘搭巴士，車程大約 1 小時，會經過許多彎曲的山路，會暈車浪的朋友要做好準備。於山頂廣場的巴士總站下車，走過熱門旅遊景點凌霄閣，來到盧吉道的起點。盧吉道是以第十四任港督命名的百年「棧道」，左右是富英國特色的古舊英式圍欄，以及像藝術品般的燈柱，棧道建成以來一直是香港最著名的觀光徑，即使平日亦有不少旅客和跑山人士經過。山頂有不少路段是以港督命名，包括接下來會經過的夏力道。這亦是一條樹木研習徑，沿路有牌子介紹山頂上不同的物種，如蝴蝶、植物、雀鳥及自然現象等。

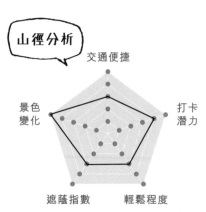

山徑分析

交通便捷
打卡潛力
輕鬆程度
遮蔭指數
景色變化

❶ 俯瞰香港繁華的一面。
❷ 盧吉道上欣賞維港兩岸景色。

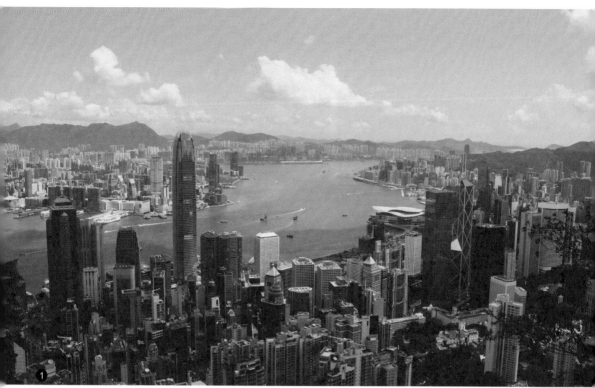

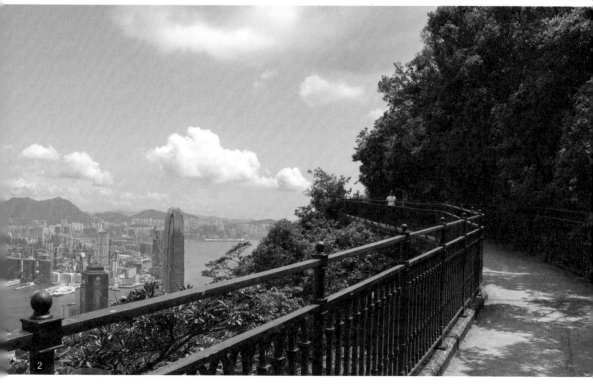

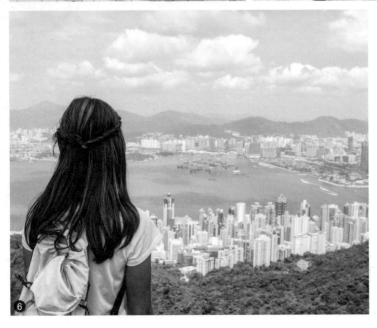

❸ 鬱鬱葱葱的花園，前面是西高山的起步點。

❹ 休憩公園中的維多利亞式涼亭。

❺ 沿途的指示牌非常清晰。

❻ 登上西高山山頂，維港景色盡收眼底。

❼ 被蒼翠挺拔的樹木環抱，讓思緒沉澱。

❽ 與閨密漫遊在城市和郊野間。

由起點走約 15 分鐘就會到達盧吉道觀景點，不少人在這裏停下來拍照，所以絕對不會錯過的。在此處，維港景色一覽無遺，不少人停留拍攝最有代表性的香港一面，也是在 google 搜索香港最常看見的畫面。行山當日天朗氣清，除了看到山下高樓林立，對面海的西九龍碼頭、環球貿易廣場（ICC）都十分清晰。再向前走多幾步更能遠眺葵涌貨櫃碼頭、青衣、大嶼山等。沿途都有樹蔭，走起來十分舒適。

走至盧吉道與夏力道交界，會見到休憩公園，可以在英式圓涼亭作小休，在此有飲水機及公廁。公園左前方角落有條小樓梯通往西高山。由小樓梯下接上一條林蔭小徑，沿長樓梯一直上行，30 分鐘左右便到西高山觀景台。在此遊客較少，能更休閒自在地享受維港景色。標距柱後有一個「路不通行」的牌子，安全起見就不要再前進。之後返回原路至休憩公園。

歷史秘聞

太平山曾被稱為扯旗山，據說以前未有電報，山頂瞭望站的人員目睹來港的輪船時，就會扯起旗號通知山下港口的領航人員，因而稱之扯旗山。

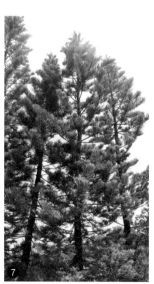

7

8

⑨

⑩

往克頓道向下行，見到龍虎山郊野公園的牌，代表已經離開了薄扶林郊野公園範圍。經個一段兩旁種有竹樹的路到來分叉路，根據指示牌向松林廢堡炮台的方向走，再經過長者運動設施便會到達燒烤場，繼續前往古堡松林廢堡。松林廢堡是由英軍建造，一直至日軍侵港後才荒廢，保留下來的有炮床、指揮台及多座的掩蔽體。返回克頓道，沿石屎路往下走，慢走於林蔭下十分舒適。途中會經過好幾個涼亭，臨近終點會發現港英政府於 1903 年豎立的維多利亞城界碑，用以標示維多利亞城的界線。一直走到馬路，橫過大學道便到香港大學。

⑨ 一遊松林廢堡遺址。
⑩ 盧吉道亦是一條樹木研習徑，可見多種本地原生植物。
⑪ 著名的盧吉飛瀑，流水從岩壁急墜而下。
⑫ 維多利亞城界碑見證時代變遷。
⑬ 密林間穿梭，體會山野的寧靜。

另一個選擇

同樣的起點，選擇夏力道的路程會較走盧吉道的短，並會途經著名的盧吉飛瀑。另外亦可選擇不登西高山，變成「只有落山沒有上山」的路線。

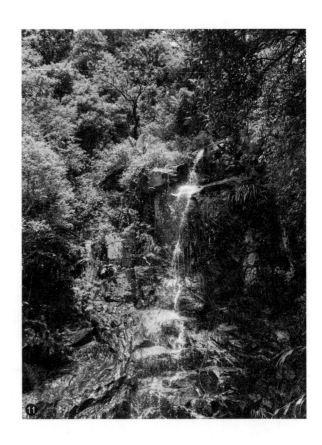
⑪

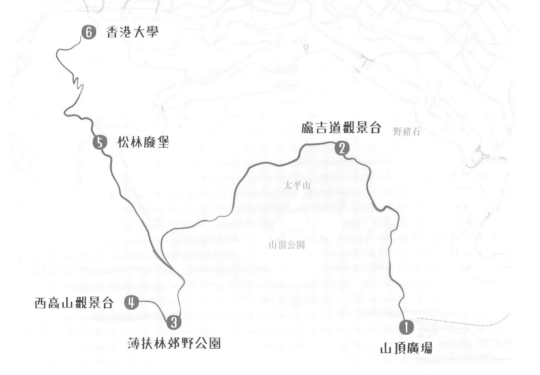

👍 **特別推薦路線**

山頂廣場 ➡ 盧吉道觀景台 ➡ 西高山觀景台 ➡ 松林廢堡 ➡ 香港大學

長度：全程約 6 公里　連休息需時 3 小時

🚌 **詳細交通資訊**

去程：從中環交易廣場巴士總站乘坐 15 號巴士或 1 號港島專線小巴至山頂廣場，
　　　　或由中環花園道乘山頂纜車至山頂總站

回程：步行至香港大學站轉乘其他交通公具至各區

觀群島美景 西貢太墩

大欖涌水塘有「港版千島湖」之稱，在西貢亦可看到千島湖般的景色，難度比前者高，大部分路段是崎嶇的泥路，有時或要手腳並用，初段需要一口氣爬上三百多米高的山峰，而且較少遮蔭，行山者必需有一定體力。但到達山頂後，風景絕對會令你爬山的辛苦一掃而空，比大欖涌水塘更壯觀。此並非官方路線，大家要衡量自己的能力及風險。

由隱密的小徑開始

北潭涌巴士站下車，走到北潭涌停車場盡處會看見稍為隱密的小徑隨 P 牌側一條茂密小山徑上走，通往太墩的山徑都有絲帶引路。沿小徑上走數步踏上水泥路，前走不久，即接上右方有絲帶的泥徑上行。山徑陡峭，需手腳並用。初段穿過林蔭，後段較開揚，中間有不少大石可作借力。走至半山，轉身俯視斬竹灣，海中星羅棋布的大小島嶼盡在眼前，亦會看到獨木舟及遊艇在島嶼間穿梭。

山徑分析

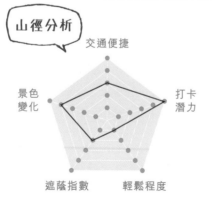

交通便捷
打卡潛力
景色變化
遮蔭指數
輕鬆程度

俯瞰千島美景

繼續向上走，雖然至山頂的路線只有一公里，但由於上山少有平路，體力消耗大。沿途草叢長至腰間，女生不要怕熱，建議穿長褲。慢走約 1 小時便可登頂，雖然太墩只有 317 米高，但山不在高，平原上的景觀十分開揚，千島湖美景盡映眼廉。由左至右可見到大頭洲、滘西洲、鹽田仔、橋咀島，以及無數叫不出名字的小島。明知在香港夏天行山是自找罪受，但還是抱着流汗一下身體好的想法計劃了這趟山

注意事項

近年郊野公園陸續設有水機，以鼓勵減少使用樽裝水產生的塑膠廢料。北潭涌小食亭是其中一個新增的加水站。

❶ 千島湖美景盡映眼廉。

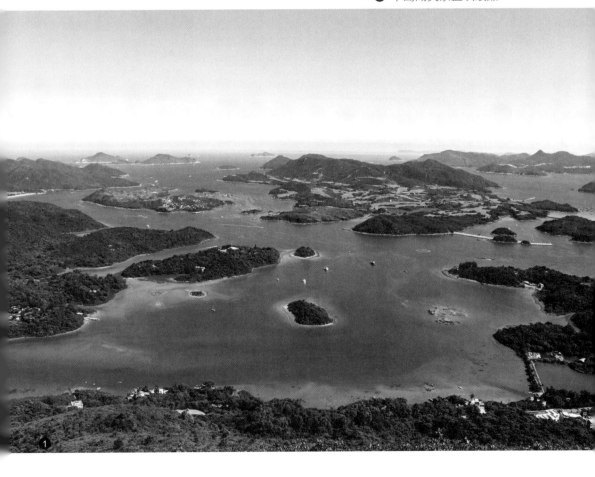

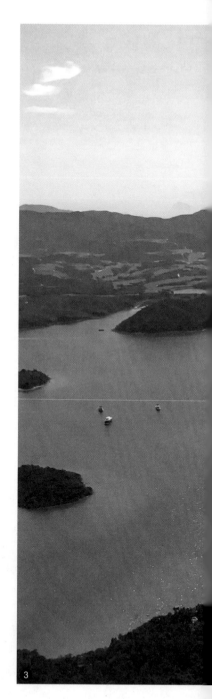

旅。行山推動你繼續向前走的可能是美景或終
點，但此刻絕對只是為了躲避熾熱的太陽，滯
悶的空氣令我一秒都不想停留，待着休息只會
更難受。

穿過密林下至長山

離開太墩，往西北方走不久會看到前方一個山
丘，此為太墩副峰，向左繼續沿山徑下行。下
山的路崎嶇且狹窄，有不少碎沙石，兩旁植物
生長茂密，需手腳並用。閨密之間互相照顧，
分享汗水見真情。建議不要在雨後行太墩，因
為大部分路段是崎嶇的泥路，容易滑倒。走過
了崎嶇的一段後就是平坦的路，依路牌往斬竹
灣的方向走，沿林蔭路徑前行。走出樹林後，
踏上長山的山脊，景觀逐漸開揚，可欣賞到西
貢內海、太墩以及大網仔的風景。最後到治石
級到達大網仔路，過對面的巴士站離開。

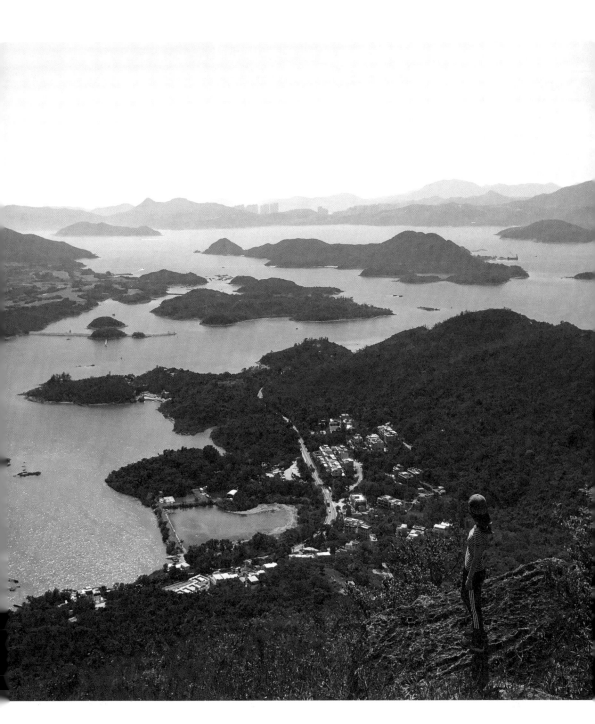

❷ 遠處為畫眉山。
❸ 前方為斬竹灣以及星羅棋布的大小島嶼。

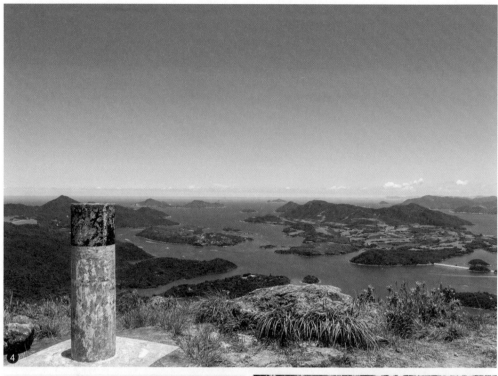

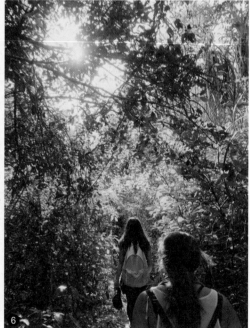

4 到達太墩山頂的標高柱。

5 下山的路有不少碎沙石。

6 在密林中進發，就是山系女生的日常。

回程看到花心坑村有路牌指示由小徑上黃牛山。如果大家喜歡在山脊遊走的空曠路線，可以從花心坑出發，經石芽背登黃牛山，再攀水牛山，依環形山脊登石芽山後回到花心坑結束。

如沒有信心走下降至長山一段，可以由長山出發北潭涌作結，或由北潭涌走至太墩山頂再原路折返，原路碎石較少。以北潭涌巴士站作結亦較易乘搭不同交通工具離開。

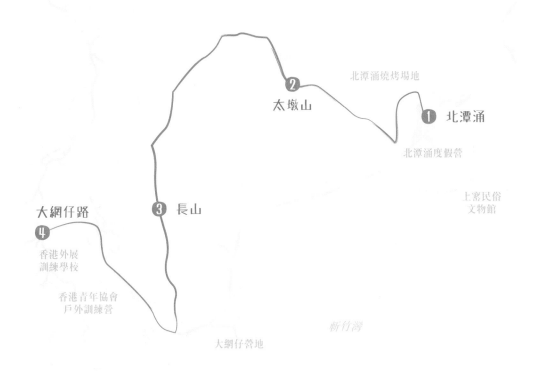

👍 **特別推薦路線**

北潭涌 ➡ 太墩 ➡ 長山 ➡ 大網仔路
長度：全程約 4.6 公里　連休息需時 3 小時

🚌 **詳細交通資訊**

去程：乘巴士 94 號或 96R 號（只限假日），於北潭涌站下車
回程：賽馬會西貢戶外訓練營站乘坐 94 號巴士往西貢市或 96R 號巴士（只限假日）往鑽石山

第4章 拖手浪漫遊

拍拖熱戀中的你，是否已厭倦城市裏重複的約會？初接觸郊野，才發現拍拖可以這樣多元化而不失浪漫。情侶行山，事前共同規劃準備、途中互相照顧、扶持、打氣，到最後到達山頂的一刻，當中的喜悅來得更珍貴。這種深刻的旅程，不用預約，不用花錢，卻是無法複製，使人難以忘懷。每對情侶都有各自對浪漫的詮釋，因此本章節的路線涵蓋寧靜村落、花海山嶺、驚險石陣、電影拍攝地，總會找到合心意的。

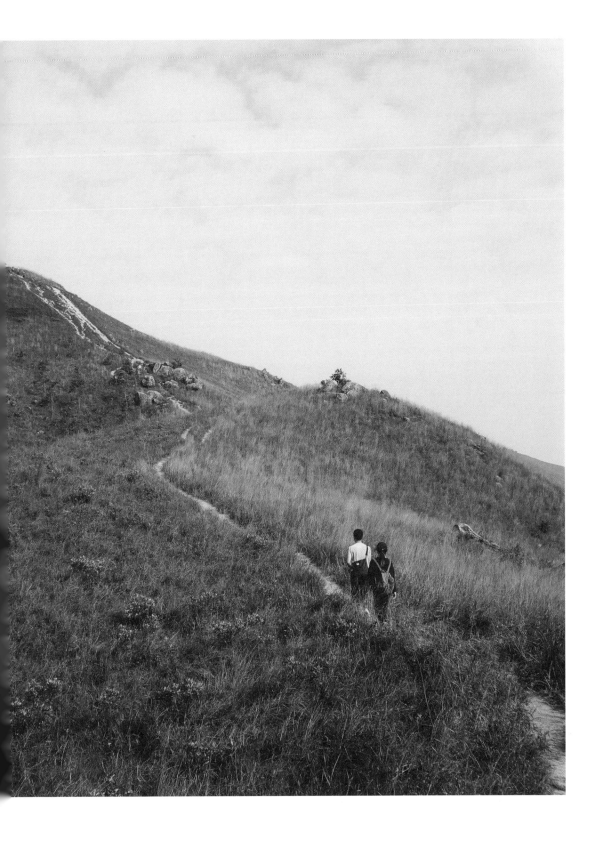

征服雞公嶺

元朗的雞公嶺跟西貢的雞公山同名但有不同景色，雞公嶺位於元朗和粉嶺之間，屬於林村郊野公園範圍內，由主峰羅天頂和副峰雞公山兩個山峰組成，分別為海拔585米及374米。雞公嶺的山貌極為突出，山脊向四方伸延，氣勢非凡。冬天到訪沿途都是金黃色的短草，夏天則變為綠油油的山頭，沿山脊毫無遮蔭可以俯瞰360度的村屋魚塘景色。留意此路段以沙地為主，佈滿浮沙碎石，而且山勢起伏大，有一定的難度，建議大家量力而為，並與有經驗者一起前往，以策安全。

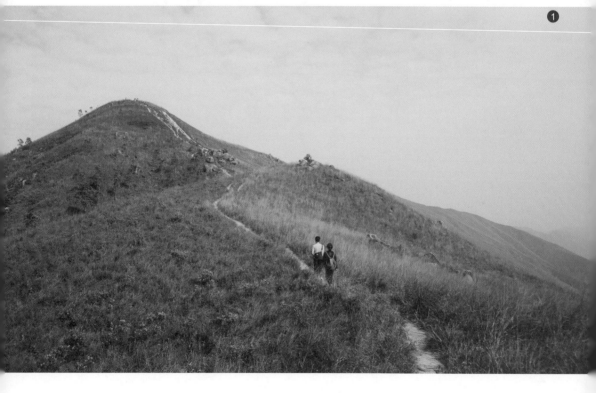

1

飽覽鄉郊魚塘風景

由元朗市中心出發，在鳳翔路乘搭603號小巴，於逢吉鄉籃球場下車後靠左前走一小段，在電線杆旁的小路就是登山的入口，沿木梯級緩緩上山。梯級以狹窄的木板排成，部分已被磨蝕，要小心行走，以免跌倒。上山不久，便能觀賞元朗、錦田一帶的村屋景色，亦可遠眺南生圍、大生圍的方格魚塘。向右望是錦綉花園及米埔自然保護區，後方的背景是后海灣及深圳。多走一小時會看到發射站，此處可飽覽更遠的落馬洲、古洞、深圳福田及羅湖區。

元朗除了魚塘及低密度的村屋，還有大小不一的倉庫、停車場等，這些土地就是最近經常受社會廣泛討論的棕土。棕土是指新界已被破壞和受污染的土地，包括物流倉庫、露天貯物、回收場等。新界棕土多為使用中的土地，具交通配套。相比起在綠化帶上興建房屋，利用棕土來發展對環境和社區影響較低。因此，民間多年來提倡「棕土優先」、「先棕後綠」的發展模式。

山徑分析

交通便捷
景色變化
打卡潛力
遮蔭指數
輕鬆程度

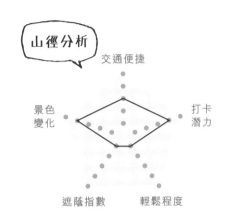

❶ 雞公嶺山勢起伏大，情侶之間要互相扶持，完成路程。
❷ 電線杆旁邊的登山入口。
❸ 元朗、錦田一帶的村屋景色。

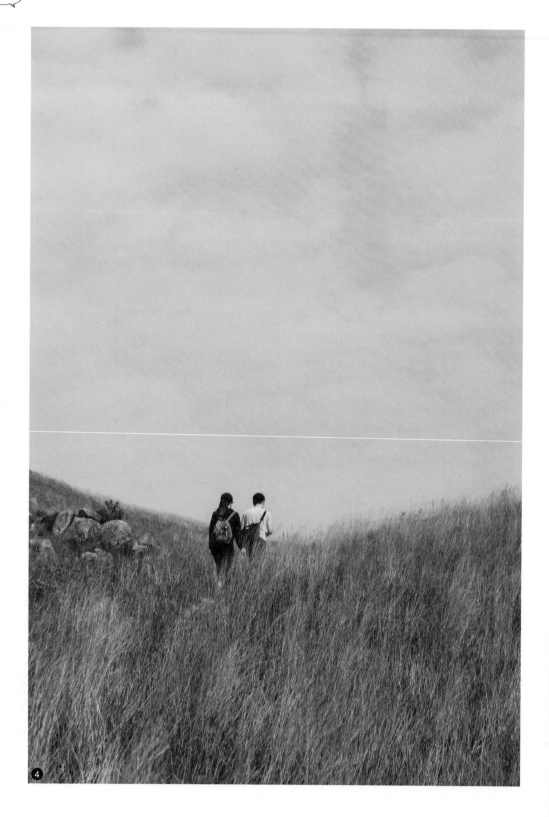

越野單車痕跡纍纍

走過發射站後接上山路，經過較陡峭山頭便到達雞公嶺。或許你已發現山徑剛好只是一人身位的闊度，這些一條條明顯山徑，為越野單車痕造成的。雖然此處為郊野公園範圍，禁止任何電單車和單車進入，但由於陡峭的雞公嶺上沒有樹木阻擋，成為越野單車的熱門地點。若需中途退出，可在雞公嶺附近走支路下山至錦田水尾村離開。

注意事項

沿途樹蔭不多，可趁天氣涼的日子就去！

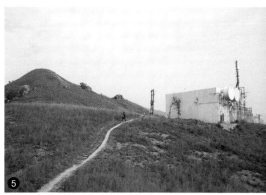

登上主峰羅天頂

向主峰的部分你會看到一個山丘有四、五條的路徑，大家要小心衡量難度，建議選擇較多人走過的路。一鼓作氣地翻過連綿不斷的山丘，終於到雞公嶺主峰的標柱，站於海拔 585 米的山頂，與東南方的大刀岃群雄並列。在此可欣賞到 360 度的美景，西至蛇口，東至沙頭角，整個八鄉、錦田及石崗皆捲入眼簾。延綿不絕的山脈壯觀得令人難以忘懷，辛苦都十分值得。走在短草山上一點也不沉悶，沿途有不少怪石巨石，在攻頂的同時不要忘記欣賞，亦可在安全的大石上休息拍照。

❹ 情侶走在金黃色的山頭。
❺ 山上的發射站。
❻ 沿途有不少怪石巨石。
❼ 漫長的山徑。

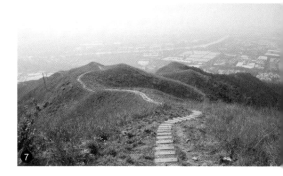

蕉徑至粉錦公路

最後一段為蕉徑村的路段，路段非常斜，有需要手腳並用。進入草叢部分時，注意路段多浮沙碎石，沿路都有絲帶幫助辨別方向，步入大馬路時聽到狗隻的吠叫聲，但只要冷靜快步走過就好了，最後走至粉錦公路完成旅程。

下山的一段路時其實已經累得沒精打采，這次比想像中的辛苦，沿途樹蔭甚少，上落次數多及幅度頗大，只要稍為停下來站着時，小腿都會在抖，可是為了在天黑前走完，都不敢輕易休息；因為擔心入黑後要一手拿電筒，下山時就難度倍增，所以只好硬着頭皮走下去。因為路程較崎嶇，姊妹們要量力以為，可以的話預多一點時間以及早點出發。

山系裝備

由於上落路段都十分陡斜，行山者必須穿著合適的行山鞋，行山鞋宜選擇鞋底坑紋較深的，有需要可攜帶行山杖。行山杖的原理是將腿部的衝擊力分散至手臂，減少腿部在長期步行時造成的負擔與傷害，行到疲累時可以使用，必要時亦可以充當自衛武器。

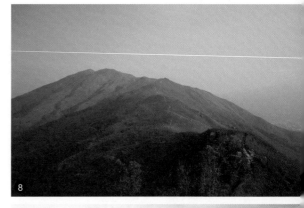

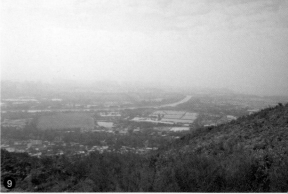

❽ 山巒交疊聳立。
❾ 俯瞰魚塘景致。

👍 特別推薦路線

逢吉鄉 ➡ 雞公嶺副峰（雞公山）➡
雞公嶺主峰（桂角山）➡ 粉錦公路
（蕉徑）

長度：全程約 7 公里 約 5 小時

🚌 詳細交通資訊

去程：於元朗鳳翔路乘 603 號小巴，
在逢吉鄉籃球場下車
回程：於粉錦公路乘 77K 號巴士往上
水或元朗，或紅色小巴往元朗
或上水

另一個選擇

如果想觀看日落，最佳路線是由粉錦公路
起步，登上面向西北的副峰雞公山，剛開
始的上山路段會較吃力，翻數個小山頭
後，到中段才可欣賞到開揚景色。副峰雞
公山面向西北，是觀賞日落的好地方，日
落映照魚塘，水面泛起片片金光，景色十
分浪漫。大家可以預算時間到達，並需準
備好頭燈和電筒，以備入黑時下山之用。

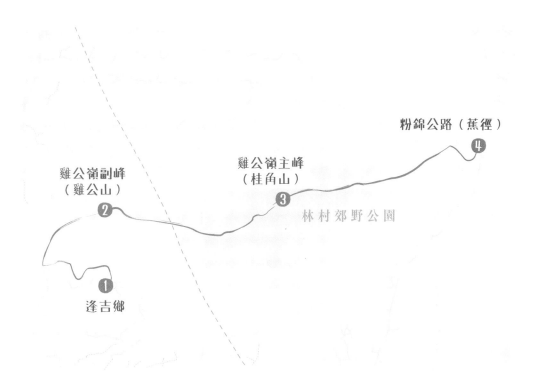

粉錦公路（蕉徑）
4

雞公嶺主峰
（桂角山）
3

雞公嶺副峰
（雞公山）
2

林村郊野公園

1
逢吉鄉

登上大東二東　逆走鳳凰徑

鳳凰徑上，芒草遍滿山頭、奇型怪狀的大石、神秘的爛頭營，處處都是讓你駐足良久的風景。上山方法有幾種，由伯公坳起逆走鳳凰徑第二段，或由南山沿鳳凰徑第二段上行，難度最高的是經黃龍坑郊遊徑上山。由伯公坳至南山的一段被視為相對簡單的路段，因起步點位於海拔三百多米，攀升幅度較少。可是新手不應輕視其體力要求，而且全段乏遮蔭。

爬千級石梯至金黃芒草海

由東涌港鐵站步行至昂坪纜車旁的巴士總站，乘大嶼山巴士 11 或 3M 號，於伯公坳下車。下車後，沿行人路繼續行，約行兩分鐘，留意左邊的山徑入口。看到指示牌後沿石級上至涼亭，跟隨往鳳凰徑的路牌方向走，拾級而上。

山徑分析

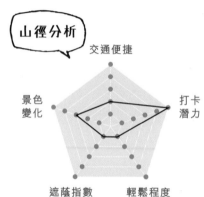

交通便捷
打卡潛力
景色變化
遮蔭指數
輕鬆程度

❶ 看到眼前美景，一切都值得。
❷ 鳳凰徑上，芒草遍滿山頭。

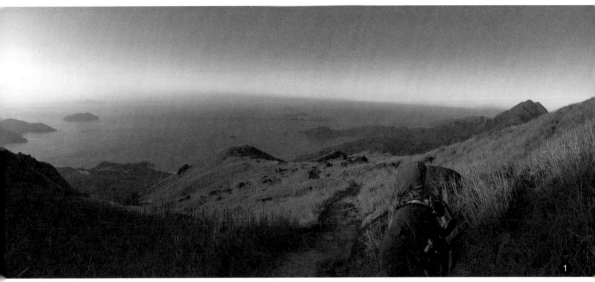

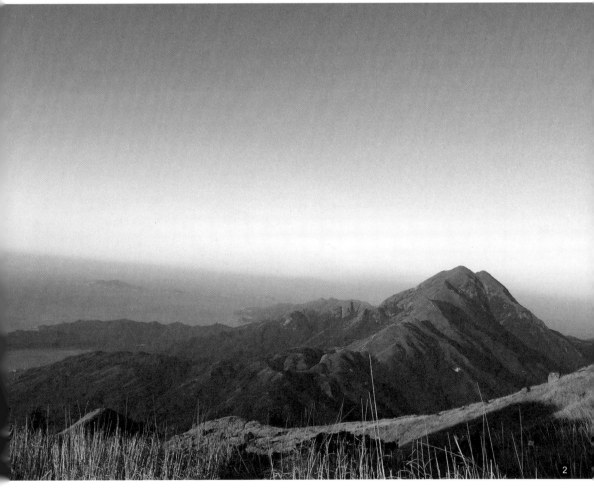

首一小時均為石級，石級很高，體力消耗大，可以不時在路旁的大石小休。

後段則為碎石路和泥路，風景漸變開揚，看到山巒起伏，十分壯麗。香港雖然沒有千米高的百岳，但連連山脈的畫面同樣令人十分難忘。深秋到訪，整個山頭芒草處處，一望無際，好不浪漫。因為芒草熱潮，拍到人海亦不要太驚訝。雖然人多，但光影搖曳的金黃色芒草海仍是百看不厭。找一塊大石坐下，望着蒼涼淒美的山巒，靜靜等待夕陽西下。

❸ 深秋到訪，光影搖曳的金黃色芒草海十分浪漫。
❹ 入秋後的大東山遊人駱驛不絕。
❺ 大片金黃芒草海。
❻ 在大石上等待夕陽西下。
❼ 在夕陽的襯托下，爛頭營上的石屋更顯神秘。

登頂神秘爛頭營

欣賞芒草後，經過段柱 L015 後，接上左方小
徑登上大東山頂，路徑明顯但頗為狹窄，約 15
分鐘便到達山頂的標柱。在高 9 米的山上，能
俯瞰東涌、機場、石鼓洲、喜靈洲等景。隨後
沿路返回鳳凰徑，來到爛頭營。「爛頭」的俗稱
是由英文「lantau camp」而來。據說是一班傳
教士於殖民時期來港築的臨時營舍，作渡假及
退修之用。浸信會在 1922 年時以一元跟香港
政府租地，並由東涌原居民用半年時間，慢慢
搬運建材上山興建給修士用的。浸信會早年曾

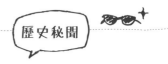

歷史秘聞

大東山舊名為大峒，有
人會誤稱大峒山，但峒
即是山的意思。

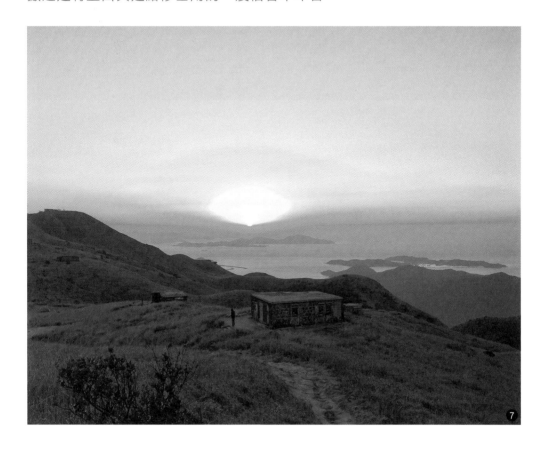

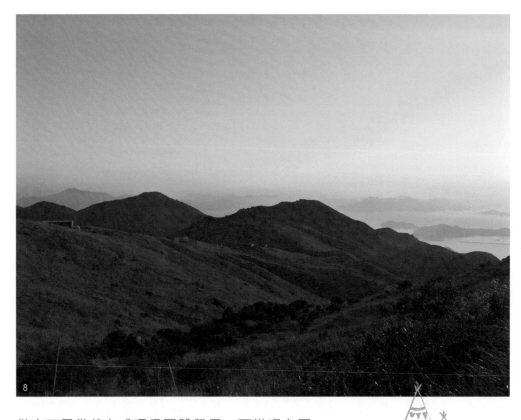

借出石屋供教友或環保團體租用，可惜現在因為業權問題而停止讓公眾借用。早年有報道指行山人士爬上石屋，或於屋頂上紮營，有機會破壞近百年歷史的遺跡。由於大東山及二東山範圍均不屬漁護署所指定的露營地點，在此露營是非法的。但大家可以考慮近山腳的南山營地，設備齊全，洗手間、浴室、燒烤爐、涼亭及晾衫架一應俱全，亦有山水供應。

前方有一個分岔口，右方為上二東山頂的路，左方為繞二東繼續走至南山的路。如果需要中途退出，除了原路返伯公坳，可以在爛頭營後依左邊的小徑接上黃龍坑郊遊徑，唯注意下

⑧ 連連山脈，風景壯麗。
⑨ 臨海的山徑。

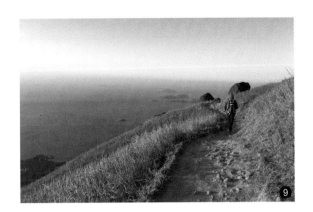

山的路十分陡峭，梯級較大，直落到黃龍坑郊遊場地，沿馬路行至東涌路。在二東山山頂上可以看到開揚景色，山巒交疊，十分壯麗。原路走回鳳凰徑，向東走大概一小時多就會到達南山燒烤區。

👍 **特別推薦路線**

伯公坳 ➡ 大東山 ➡ 爛頭營 ➡ 二東山 ➡ 南山

長度：全程約 7 公里　連休息需時 5 小時

🚌 **詳細交通資訊**

去程：於東涌坐巴士 3M 號或 11 號到伯公坳下車

回程：於南山營地站坐巴士 3M 號到東涌或梅窩

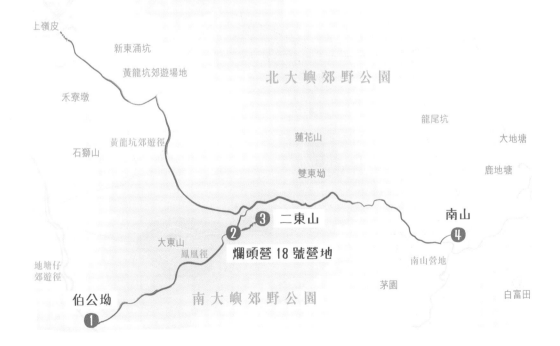

港版千島湖 大欖涌水塘

大欖涌水塘有港版千島湖之稱，位於大欖郊野公園之內，是第二次世界大戰後香港第一個興建的水塘。春夏天為到此的最佳時段，因為春夏雨量多，水塘溢滿。通往大欖涌水塘的路四通八達，無論你是哪種級數的行山人士，都能選擇到適合你的路線。這次選的路線可謂非常輕鬆，全程以石屎平路為主，後段有較多林蔭覆蓋的部分，而且只有少量石梯級，適合初行山者前往，3小時內可走完的路程。

穿過菜園至水塘

在大棠黃泥墩村下車後，沿僑興路往山方向走，經過菜園，橫過右方的小橋便到達楊家村，那裏可看到富客家風格的瓦頂石屋。再走10分鐘左右就會看到指向黃泥墩水塘方向的指示牌。進入大欖郊野公園範圍後，沿石級而

山徑分析

交通便捷

打卡潛力

輕鬆程度

遮蔭指數

景色變化

上，不用太久，回頭就可看到
開揚的元朗村屋景。再走半小
時就到達黃泥墩水塘。黃泥墩
水塘是用作灌溉之水塘，水塘
面積不大，被樹木包圍顯得分
外碧綠。一九六四年，政府為
了增加大欖涌水塘的供水量，
把附近河流截流，引水到大欖
涌水塘。這使元朗中游以下水
量大減，影響農民灌溉，於是
另開闢了四個灌溉水塘，黃泥
墩水塘便是加建的其中之一。

❶ 沿僑興路經過菜園。
❷ 元朗一帶的村屋。

轉彎見千島湖景

離開黃泥墩水壩後，路徑寬闊平坦，一直走到開揚轉彎位即可以看到千島湖的景色，有不少人會坐在石壆欣賞風景。可是這並不是最佳的觀景位置，彎位旁的樹叢中有一個小入口，是通往較佳的高位觀景點。此路為山友自己開闢的山路，一路都會看到前人留下的絲帶。小路旁的叢林頗高，較為斜而且路面為水土流失的劣地，有不少碎石，切記小心行走。到大岩石上可俯瞰更開揚的水塘景色。由於水塘選址在山谷之間，谷中一個個小山頭被水淹沒，星羅棋布於水塘中，形成千島湖的景象，以蔚藍的天空襯托千島湖之景，實在令人豁然開朗。

❸ 千島湖的景色。
❹ 開揚轉彎位。
❺ 水塘風景如畫。

山藝小錦囊

行山時不時會看到繫在樹上的絲帶，大家不應盲目跟隨。雖然是前人走過的路的記認，但有機會是大家能力難以應付路徑，或存危機，所以最安全還是先做足資料搜集，跟隨計劃好的行程和指南針。

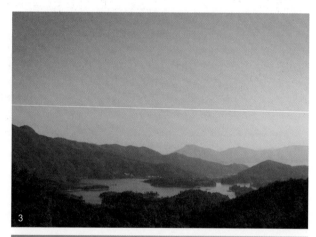

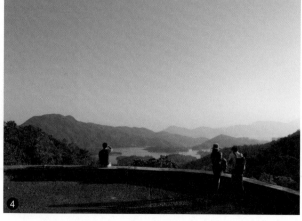

慢步林蔭大道

回到彎位處，轉回麥理浩徑第十段，繼續沿水泥路下山，沿途靠水塘邊有一個小入口，通往一個小平台可更近距離觀賞湖內的小島。整段路除了一小段可以看到大欖涌水塘全景外，大部分時間都是行走在樹蔭下，雖然中途景色沒有太多變化，但不怕女朋友抱怨會曬黑，亦是天氣酷熱下較舒適的選擇。而且與情人牽手慢慢走在林蔭大道，可以靜靜地享受二人世界。

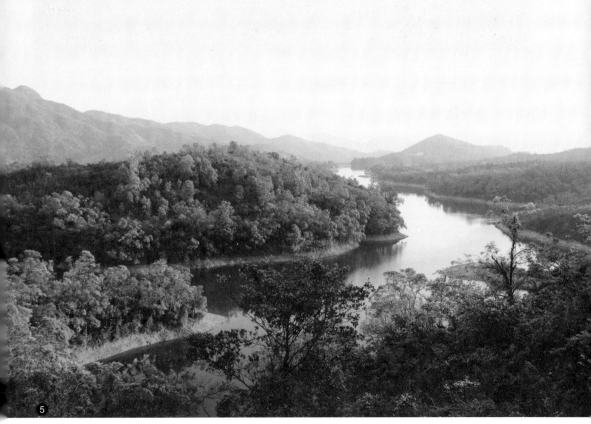

5

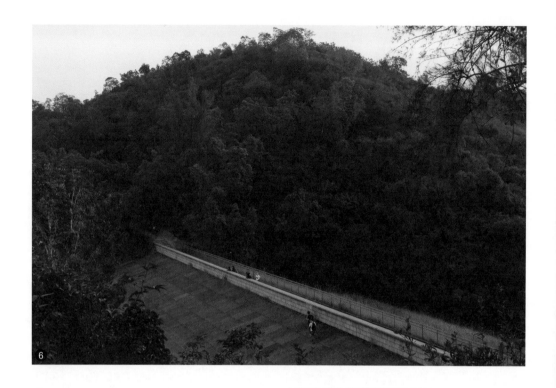

❻ 黃昏時的掃管笏村副壩。
❼ 水壩上等待日落。

歷史秘聞

昔日大欖郊野公園內幾乎寸草不
生，到處都是被雨水侵蝕以致光
禿禿的山頭及深溝。興建大欖涌
水塘後，為減少水土流失，植林
工作於 1952 年展開，初期主要
是種植生長速度快及適應力強的
外來樹種，後來為了提升生態價
值及維持生物多樣性，種植了更
多本地樹種。

以副壩作結束

最後走到掃管笏村副壩，近黃昏陽光下
水壩的一面成金黃色，你可在壩上與情
侶等待日落，一起享受浪漫美景。美中
不足的是太陽落山的位置正正在一個興
建中的地盤上，遠離市區的掃管笏近年
已有多個地盤動工，普遍發展成低密度
住宅，可是目前此區的交通仍是很不方
便。離開時走掃管笏村路，就只有專線
小巴 43 號可供乘搭，假日的黃昏時間
人龍會特別長，大家要注意。

7

若嫌此路線太短，而體力
足夠的話，可以由荃錦坳
起步，一併走麥理浩徑第
九段及第十段，終點為屯
門市中心。難度不高，需
時約 7.5 小時。

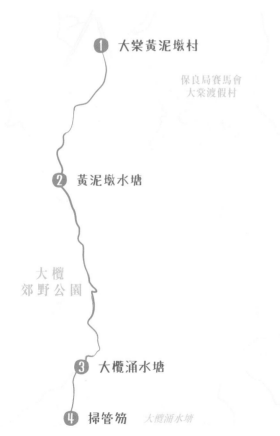

1 大棠黃泥墩村

保良局賽馬會
大棠渡假村

2 黃泥墩水塘

大欖
郊野公園

3 大欖涌水塘

4 掃管笏　大欖涌水塘

👍 **特別推薦路線**

大棠黃泥墩村 ➡ 黃泥墩水塘 ➡ 大
欖涌水塘 ➡ 掃管笏

長度：全程約 8 公里　需時 3 小時

🚌 **詳細交通資訊**

去程：由港鐵朗屏站步行至屏昌徑
　　　　巴士站乘搭港鐵巴士 K66
　　　　號，於終點站大棠黃泥墩村
　　　　下車

回程：於掃管笏站搭乘專線小巴
　　　　43 號，在屯門港鐵站下車

拍拖首選 孖住行崗山

紫羅蘭山及孖崗山位於香港島的大潭郊野公園，這兩座山多數會一併行，可是自認體力不夠，我們選擇先不上山頂，繞着山腰走紫羅蘭山徑，接着走「孖崗山」，顧名思義是要翻過兩個山頭，一連登上兩個山峰並不容易，而且上落坡幅大，可是富挑戰性的天梯級加上優美的風景，令四小時的行程絕對沒有悶場。今次的半天旅程可一次過飽覽水塘、淺水灣及赤柱對出的海景，更可以觀賞到只在農曆新年開花的吊鐘花。到達赤柱如還有精力可以繼續遊覽，完美結束一天的拍拖行程。

漫步紫羅蘭山徑

由黃泥涌水塘公園站下車後，於加油站橫過馬路，沿大潭水塘道上行，馬上會看見黃泥涌水塘。沿右方的堤壩走至末端的梯級下行，走一小段即進入紫羅蘭山徑。紫羅蘭山徑依引水道而建，兩旁是茂密的樹蔭，遮擋了熾熱的陽

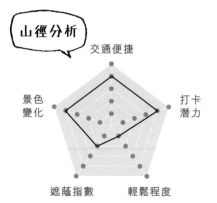

山徑分析

交通便捷
打卡潛力
輕鬆程度
遮蔭指數
景色變化

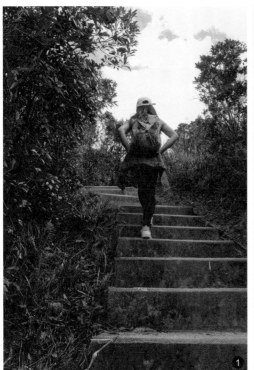

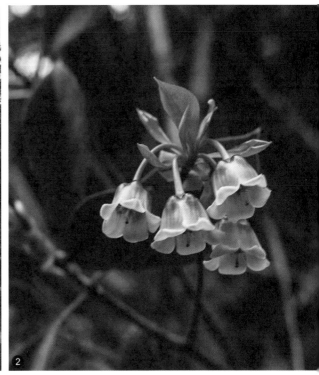

光，十分舒適。這段路只有大概一人的身位，路較窄，遇上迎面來的人就要互相禮讓一下。如果大家是農曆新年前後到訪，或會看到山徑旁晶瑩粉紅色的吊鐘花盛開，路旁滿佈吊鐘花好不浪漫，吊鐘花因形狀似倒掛的鐘而命名，花期短暫，只在約一月下旬至二月上旬時盛開。它相比起同樣在二月份左右盛開的年花、桃花等，少了一份人氣，多了一份神秘。行山時若能遇上燦爛盛放的吊鐘花，實在令人驚喜愉快。

注意事項

吊鐘花是受香港《林務規例》保護的植物，大家請不要採摘吊鐘花，亦不要撿拾掉落地上的花朵。除紫羅蘭山，西貢大枕蓋及鹿湖郊遊徑亦是吊鐘花的熱門觀賞地點。

❶ 緩緩上山，前路依然漫長。
❷ 若在農曆新年前後到訪，或會看到晶瑩粉紅色的吊鐘花，十分難得。

黃泥涌水塘於 1889 年建成，是香港現存第三個最古老的水務建築，沿大潭水務文物徑走，可以遊覽多個已列為法定古蹟的水務歷史建築，例如水掣房、水壩、石橋等。

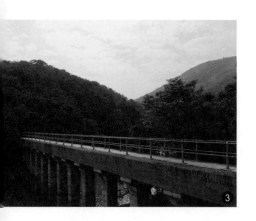

❸ 離開引水道，又是另一番景象。

❹ 石級一直通往山頂，並沒有供休息的平地和樹蔭。

淺水灣

離開引水道，前面的是狹窄沙石泥路段，部分設有欄杆，山路漸崎嶇不平，大家要留心路況慢慢走。在此段開始景觀變得開揚，怡人的淺水灣全景映入眼簾，彎月型的白沙灘與碧綠的大海，遠距離都感受到那裏愜意閒適的風情。淺水灣的最大特徵，莫過於那棟仿照百合花由下而上漸進式地向外展開的現代化建築物，現時為服務式住宅。至於它是否像一朵百合就見仁見智，雖然它屢獲建築獎項，但在水清沙幼的海灘後有一棟設計奇特的龐大建築，總覺得有點兒格格不入。繼續前進，再不久就會看到往大潭篤水塘的指示，拾級而下，很快就能到達紫崗橋。

紫崗橋到孖崗山

來到紫崗橋就要準備迎接孖崗山的兩個山崗，紫崗橋是以連接起「紫」羅蘭山和孖「崗」山而得名。隨「赤柱峽道」的路牌走，先爬 330 米高的副峰，再上約 386 米的主峰赤柱山。石級一直通往山頂，並沒有供休息的平地，我們未能一口氣攻頂，為免阻礙其他山友，只好中間盡量往梯邊站着小休一回。上山途中每次遇到其他山友時都會互相打氣加油，這在山野的溫馨不常在擠迫的城市內找到。沿途兩旁都是矮身的叢林，遮蔭不多，如果在烈日當空下走，緊記要做好防曬及定時補充水份。如果在 11 月至翌年 1 月到訪，可以看到山徑兩旁都開滿白色的大頭茶花。

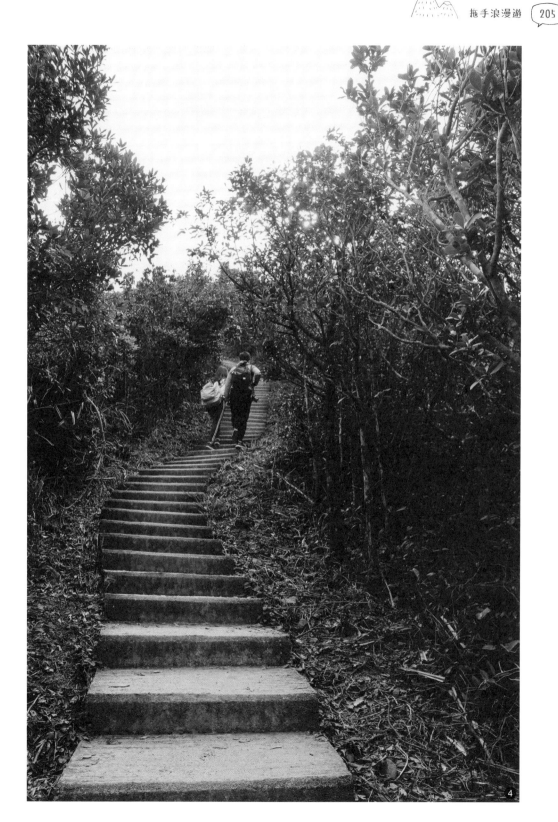

跨越了副峰後我們鬥志大增，走上主峰的路就輕鬆得多了。到孖崗山觀景台可以欣賞大潭灣、東頭灣、黃麻角及大潭頭一帶風光。繼續緩緩下梯級，聖士提反灣泳灘、赤柱半島、赤柱正灘以及其他建築物愈來愈接近。離開孖崗山的路段雖然是闊大的石級路，但頗為陡斜，千萬不要興奮急着下山，要小心路面情況，避開破碎的石級。路徑沿途沒有補給站，加上此段所需的體力甚多，要預備充足的乾糧及水。

另一個選擇

若想走輕鬆的短路線，同樣由黃泥涌水塘起步，可於分岔口選擇山腰的紫羅蘭山徑，不上山頂，經過紫崗橋後的分岔口，按着指示往大潭篤水塘方向走。經過水塘水壩，最後以大潭篤水塘作結。此山徑平坦，樹蔭充足，全程只需約 2.5 小時。

這條路徑觀賞度極高，景色變化多，由林蔭小徑到綿長海灘，以及赤柱半島的壯闊海景，是難得在市區的精彩山徑之一。初段輕鬆後段富挑戰，就好像愛情一樣，初期總是浪漫甜蜜，但過了熱戀期就需捱過一個又一個的難關，雖辛苦過卻是捱得過的。走到赤柱峽道離開，大家可以到赤柱大街吃個下午茶，或直接乘巴士回市區。

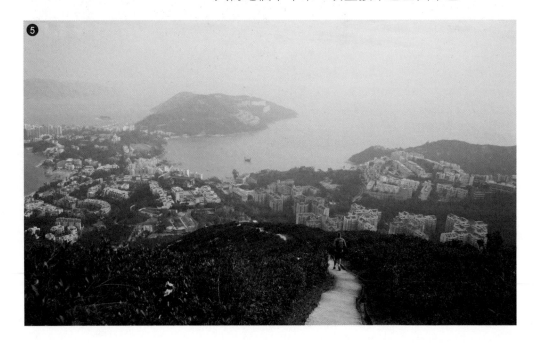

❺

❺ 俯瞰赤柱一帶景色。
❻ 急不及待走出這個密林梯級。

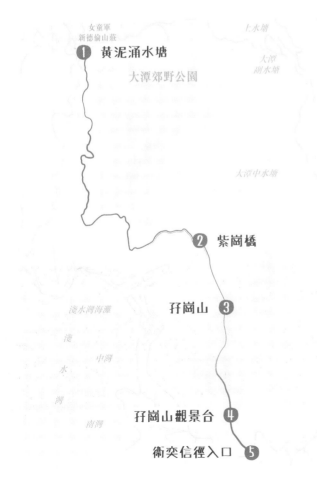

👍 **特別推薦路線**

黃泥涌水塘 ➡ 紫羅蘭徑 ➡ 紫崗橋 ➡ 孖崗山 ➡ 孖崗山觀景台 ➡ 赤柱

長度：全程約 5 公里 需時 3 小時

🚌 **詳細交通資訊**

去程：到中環交易廣場巴士站乘 6 號巴士，於黃泥涌水塘公園站下車

回程：到赤柱村總站乘坐 6、6A 或 260 號巴士前往灣仔、金鐘或中環，或乘 973 號巴士往尖沙咀

似是陽光空氣　流水響水塘

流水響被稱為香港的天空之鏡，位於香港新界東北，八仙嶺郊野公園之內，遠離市區。漫步於落羽松、白千層之間，風景怡人，令人煩惱一掃而空。流水響郊遊徑是一條環迴步道，樹蔭充足，炎夏繞水塘走亦十分舒適。總括而言路徑輕鬆易走，觀賞度高。

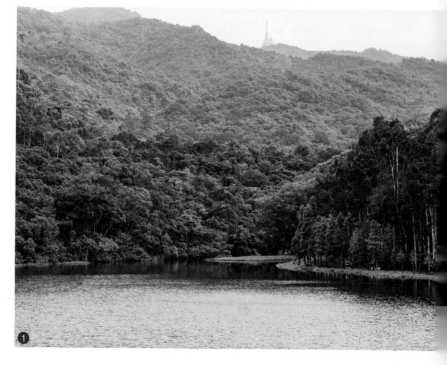

①

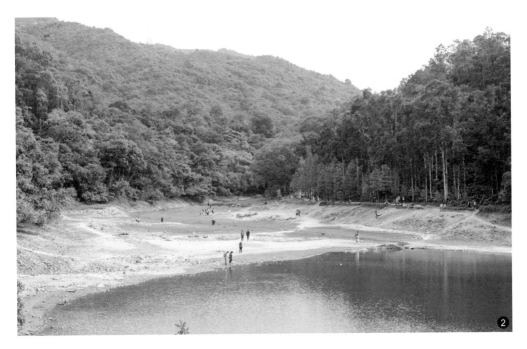

流水響水塘之景致

於流水響道與鶴藪道交匯處下車後郊野公園的路牌清楚指示方向，向右面沿流水響道步行至車閘口，從閘口側進入，直走十分鐘左右會看見公廁，往右下行落斜，經過燒烤場及涼亭後，就會到流水響水塘。水塘為水務署管理的灌溉水塘，為附近農地提供水源灌溉。2018年初夏有人發現水塘乾涸，塘底出現龜裂情況。由於過去的冬天雨量少造成，灌溉水塘乾涸影響附近農地的收成，情況令人關注。

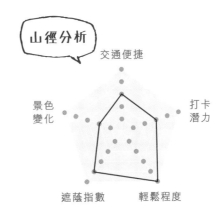

❶ 流水響被稱為「香港天空之鏡」。

❷ 四日至五月是香港的季節性「春旱」，水塘量呈半滿，塘底一旁搖身變成小孩的遊樂場。

❸ 車路的盡頭是公廁，一旁也有山景可賞。

山徑分析

交通便捷

打卡潛力

景色變化

遮蔭指數　輕鬆程度

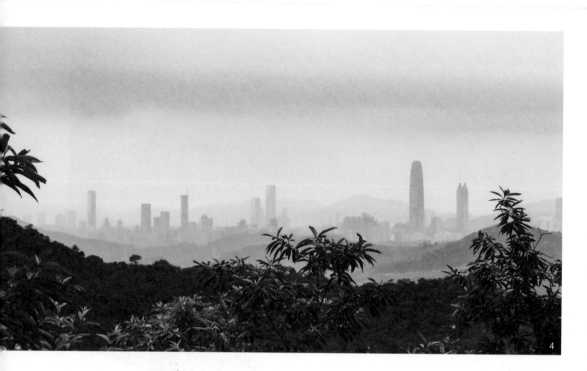

山藝小錦囊

官方郊遊徑屬於需時較短和難度較低的路線，郊遊徑上的標距柱序號是由 C 和四位數字組成，C 代表 Country Trail，即郊遊徑。

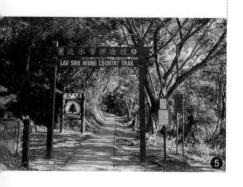

塘邊種滿樹木，前面一排是落羽松，後面一排白千層，綠意盎然。若在秋天來，塘畔的落羽松會染成紅色，影相顏色更豐富。水塘水面波平如鏡，彷彿置身在世外桃源中，獲得天空之鏡的美譽。水塘環境清幽恬靜，不少人在塘畔草地上野餐、寫生和拍照。偶見有人在釣魚，水塘於每年的魚類非繁殖季節開放予公眾釣魚，即九月至翌年三月，但必須先申請牌照。欲在此釣魚人士要留意水務署的釣魚守則，例如釣獲指定大小以下的魚類須放生。若沿右邊小徑走，可以從另一個角度欣賞水塘，盡頭為水務設施，原路返回流水響郊遊徑牌。

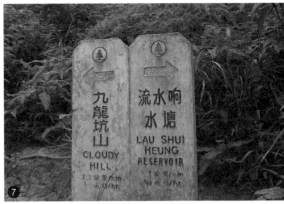

❹ 隱約可以看到深圳的高樓大廈。
❺ 流水響郊遊徑的入口。
❻ 綠意盎然的林蔭山徑。
❼ 於桔仔山坳依石牌返回水塘。
❽ 扭紋的樹幹。

漫步林蔭山徑

選以平路開始的入口，經過流水橋及燒烤場，繼續走經過流水響營地。由入口至桔仔山坳大約需時半小時，沿路是泥路或以大石鋪成的路。桔仔山坳是因以前曾種滿四季桔而得名。在此有石牌指示返回水塘的方向。接着落一段梯級後，走入林蔭山徑。之後以平路為主，到涼亭分岔口向北走，再遇分岔口轉左，返回流水響郊遊徑。

難得偷得半天閒，穿越山林之間，沉醉於二人世界。被翠綠包圍令心境都靜下來，從容自在的，十分寫意。與對的人，走在同樣的路上，看着相同的風景，即使是普通的綠蔭平路，仍感到平凡是福。

女生不能餓

沿途沒有補給點，出發前要自備乾糧和飲用水，可在涼亭或魚塘邊草地野餐。

👍 特別推薦路線

流水響道與鶴藪道交匯處 ➡ 流水響水塘 ➡ 桔仔山坳 ➡ 流水響水塘 ➡ 流水響道與鶴藪道交匯處

長度：全程約 5 公里 需時約 2 小時

🚌 詳細交通資訊

去程：於粉嶺港鐵站乘專線小巴 52B 號，於流水響道與鶴藪道交匯處下車

回程：流水響道乘小巴 52B 號到粉嶺

⑩

⑨ 塘邊翠綠的落羽松生氣勃勃，家庭、情侶樹蔭下享受溫馨時光。11 月至 1 月來訪，落羽松還會轉紅，又是另一番美景。

⑩ 郊遊徑初段原來是打卡位，讓層層深淺各異的綠充斥你的視野。

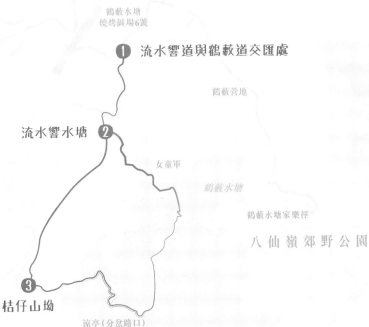

鶴藪水塘
燒烤區場6號

➊ **流水響道與鶴藪道交匯處**

鶴藪營地

流水響水塘 ➋

女童軍

鶴藪水塘

鶴藪水塘家樂徑

八仙嶺郊野公園

➌
桔仔山坳

涼亭(分岔路口)

約會在連島沙洲 玉桂山與鴨脷排

玉桂山位於香港南區鴨脷洲東部。初次走玉桂山時還未成名，未至於要排隊上山下山，港鐵港島南線的落成後更方便前往，加上社交媒體及傳媒的熱捧，以致到訪人數倍增。玉桂山連島沙洲的景色獨特，加上遼闊的海景，可一睹港島南的風景。這路程不長，但上落起伏多，特別玉桂山下鴨脷排的路頗為陡峭，而且碎石多，勞工手套及防滑行山鞋不能少！

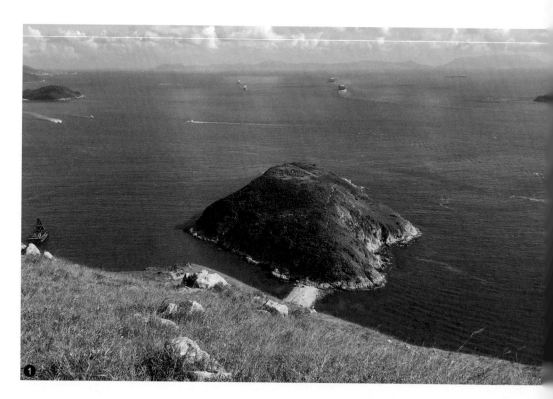

❶

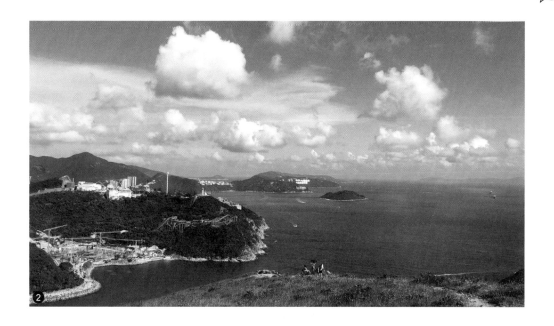

❷

出發前的人生分岔口

由利東邨巴士總站走至鴨脷洲配水庫,登山入口就在鐵絲圍網的左方。在玉桂山起點先有個分岔口,有行山者自製的指示牌,畫上是舒服(左)、有繩(中)、驚險(右)三條路線。三條均是滿佈碎石的沙路,建議小心衡量自己的能力以選擇路段,一旦出發了,就迫着要承受那未知的結果。由易走的路開始永遠無壞,所以筆者選了左邊難度較低的。手扶在石上慢慢攀上,一口氣上完 196 米到達山頂標柱後,四面開揚的景色,可以飽覽南朗山、海洋公園、淺水灣、春坎角及赤柱半島。在遠處也能聽到遊客的喧嘩叫聲。

❶ 情侶約會選擇在玉桂山,也是不錯的選擇。
❷ 遠望海洋公園的機動遊戲。

山徑分析

交通便捷

打卡潛力

輕鬆程度

遮蔭指數

景色變化

注意事項

不論走哪條路線都建議先戴手套,有需要手腳並用。

走過標高柱，就會見到連島沙洲及鴨脷排。下山為難度最高之路段，陡峭而且碎石多，設有繩索可扶着下山，粗繩看似穩固，但經過了多年的日曬雨淋及使用，已見耗損，有機會鬆脫，建議可以扶大石半蹲半走，或坐着下山，重心低更安全。數年前有區議員申請地區小型工程撥款以改善行山徑，修葺部分太崎嶇陡峭的路段，當時關注組擔心郊遊徑石屎化，曾發起聯署抗議，至今未有落實的方案。

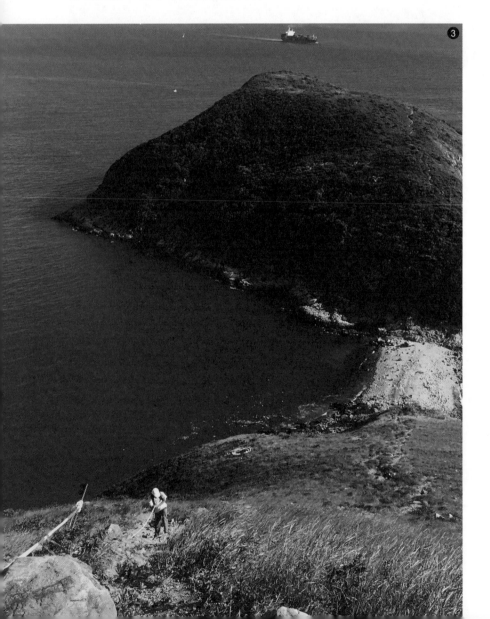

發現連島垃圾洲

到達連島沙洲，連島沙洲的形成通常是在狹窄的海峽，海浪受島嶼的形狀以及季候風的方向影響，形成兩股季節性相反的沿岸漂移，有機會形成兩組相反方向的沙咀。兩組沙咀隨時間不斷延長，最終連接起來，形成一道連接兩島的沙洲。

在沙洲上看海蔚藍清澈見底，但轉另一面卻看到很多垃圾在石罅之間，不少為塑膠垃圾。本來想像可以在浪漫的石灘上漫步，現實是一個垃圾灣。根據香港環境保護署統計，約八成的海洋垃圾來自陸上，多數透過是岸邊活動進入海洋，而當中七成是塑膠。縱然近年已有不少大型的海灘清潔運動，香港人的塑膠使用量及公民意識仍有待改善。

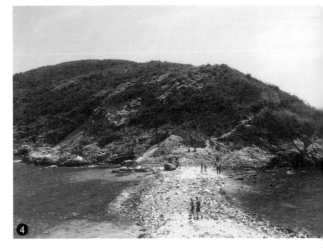
❹

❺

❸ 在山頂上俯瞰連島沙洲及鴨脷排。
❹ 連接玉桂山與鴨脷排的沙洲。
❺ 石灘的垃圾以膠樽、食物包裝為主。

生態知識

香港還有其他連島沙洲，包括長洲、石澳大頭洲、馬屎洲及西貢橋咀洲。

6

島盡的鴨脷排燈塔

鴨脷排較玉桂山矮，橫過石灘，攀
上一段石崖，沿山徑往上行，再向
下走，大概 25 分鐘到盡頭便會到燈
塔，在此排隊拍照的人不少。吹着海
風望着無盡的海，十分寫意。海上有
不少船穿梭，亦能遠眺南丫島。休息
過後，又要原路重新爬上又爬落，回
程由於體力盡耗，更依賴對方的鼓勵
堅持走畢全程。約 2 小時走回起點結
束旅程。有個爬山的伴真好，我倆純
粹地為可以一起看到眼前的天空海洋
山野而快樂，並在漫漫長路的山徑上
一起成長。

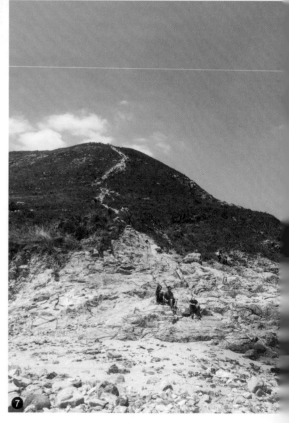

7

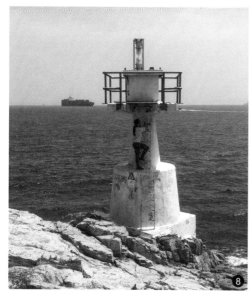

⑧

⑨

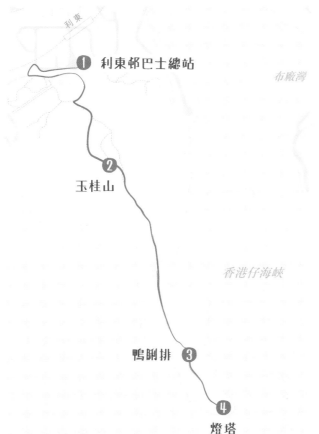

利東

① 利東邨巴士總站

布廠灣

②

玉桂山

香港仔海峽

鴨脷排 **③**

④

燈塔

❻ 遊人扶着粗繩下山。
❼ 往鴨脷排的路看起來亦不容易。
❽ 島盡的白色小燈塔。
❾ 趁天未黑前趕快回程。

👍 **特別推薦路線**

利東邨巴士總站 ➡ 玉桂山山頂 ➡
連島沙洲 ➡ 鴨脷排 ➡ 燈塔 ➡ 利東
邨巴士總站

長度：全程約 5 公里
連休息需時約 4 小時

🚌 **詳細交通資訊**

去程：乘各巴士至利東邨巴士站或
由利東港鐵站步行至利東邨
巴士總站
回程：利東邨巴士總站乘巴士離開
或步行至利東港鐵站

不一樣的約會 東心淇心動旅程

東心淇位於西貢東北平靜的大灘內海，是高塘與赤徑口間的小半島。循着東心淇的動心路線，漫步於平靜的燈塔碼頭，山野間享受浪漫安寧的時光，尋找純樸簡約的浪漫。

東心淇動人時光

北潭凹四通八達，是人所共知的「行山要塞」。北潭凹下車後，走過對面馬路啟程。在公廁和加水站充滿電後，往赤徑青年旅社的方向前行。經過平坦的石屎路，右方梯級通往北潭凹營地。此營地輕鬆易達，適合初次露營者到訪。地形呈梯田狀，四方林蔭環抱，雀鳥清脆的鳴叫聲此起彼落。續往前走，路況漸開揚，沒有天然樹蔭保護，記得做好防曬準備。沿途海灣小島風景作伴，眺望塔門和高流灣，以及帶千島湖的壯觀。山丘上俯視點點風帆在海上漂浮，水波緩緩流動如時光。前行至路牌，沿黃石碼頭路旁隱蔽的樹蔭沙路通上東心淇山。

山徑分析

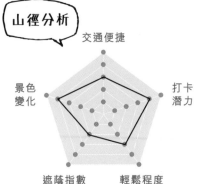

交通便捷
打卡潛力
景色變化
遮蔭指數
輕鬆程度

❶ 環抱猶如千島湖的美景。
❷ 西貢的海灣小島。

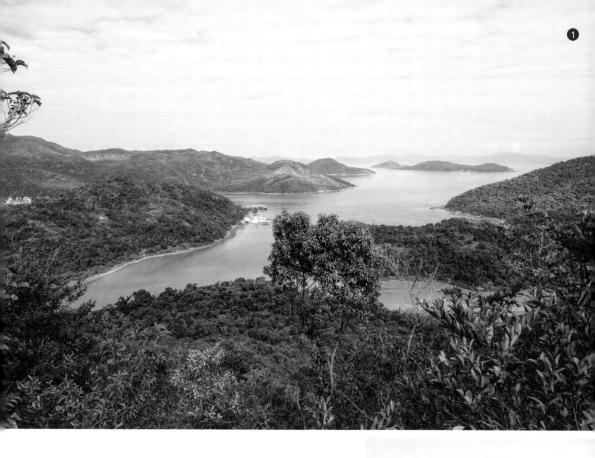

路程高低起伏，雜草叢生，蕨類植物鋪滿地。途中點黃點白的野花環繞，把握機會打卡。偶有不明顯的路口，全靠山客綁的絲帶引路。不久到達轉角口，一棵彎曲的大樹屹立在山崖邊，海灣碧波蕩漾在枝椏間，景致動人。

在樹下小休一會，繼續上山的路途，邁向東心淇山的最高點。期間看到宏偉的尖峰，那是「香港神山」蚺蛇尖，遠看已感受到攀上那近乎垂直山峰的難度。隨後在矮叢間下降至東心淇碼頭，這段沙石路容易滑倒，需步步為營。先見荒廢石屋。石屋只剩四面牆壁，攀藤植物和雜草佔據了房子的內部。岸邊有幾所新修建的村屋，其中東心淇活動中心的典雅建築風格及橙藍色的油漆特別搶眼。中心不時舉辦水上活動予公眾參加，但並非恆常開放，需預先報名。

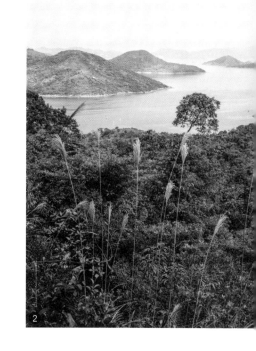

2

另一個選擇

有意觀賞赤徑全段和蚺蛇山脈全景，可以選擇在北潭凹先往牛湖墩走，到標高柱欣賞連綿山脊。繼而下山接上麥理浩徑第二段，前往東心淇繼續原定的路程。

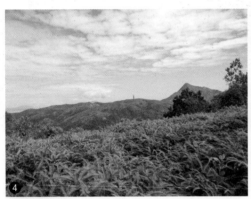

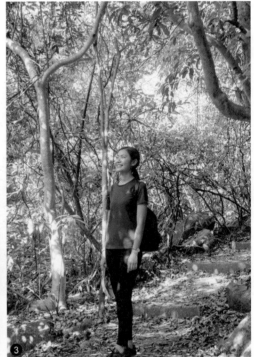

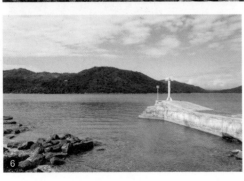

❸ 起首路段雜草叢生，隨便站也能拍出層次分明的森林照。

❹ 叢林間眺望「香港神山」蚺蛇尖的高峰。

❺ 橙藍色的東心淇活動中心，舉辦各種水上活動。

❻ 東心淇碼頭與燈塔。

❼ 通往土瓜坪的紅樹林小徑。

❽ 儘管人去樓空，房屋的規模和擺佈仍可展現土瓜坪村昔日的繁華。

❾ 探尋村落樓房，觀察舊式的門戶和窗框。

❿ 山巒環抱的土瓜坪村曾經坐擁豐盛的天然資源，可惜水庫建設斷絕水源，難逃荒廢的命運。

紅樹林隱世村落

碼頭逗留後繼續征途，循村屋旁的石屎路上山，翻過小山丘後過橋，通往另一片天地。眼前盡是茂密的紅樹林，木欖和秋茄最常見。矮小的紅樹環抱海灣山脈，沉醉在清幽翠綠的環境中。退潮時看到泥灘上的招潮蟹和彈塗魚。筆者遊覽當天有人在內灣划獨木舟，悠然自得。續走沙石小徑回歸林蔭中，不久到達位於高塘口的隱世村落——土瓜坪村。

土瓜坪村始建於十八世紀，擁有豐富的人文歷史。五十年代的土瓜坪村煙火鼎盛，有百多人居住，村民以務農維生，種植稻米、甘蔗、番薯等作物。據村民所述，土瓜坪村的稻米種得比鄰近的村落好，為村民帶來大部分收入。村民也用牛拉動的石磨把甘蔗榨出蔗汁，製作成蔗糖到市集售賣。昔日村內資源有限，小孩用竹製作風箏，簡樸而快樂。六十年代末政府興建萬宜水庫，在村邊的河溪引水到集水區，導致農田失去水源，村民被逼到城市謀生。現在土瓜坪村基本上荒廢。瓦頂老屋排列得工整，內部日久失修，但仍然保留儲水土陶罐。房子旁還有些坍塌的牛舍和盛載牛尿的石池。這些建設在城市難以看到，見證古鄉村生活。

❶ 土瓜坪碼頭一望無際的大灘海景

開花情報

路上開滿紫色碎花，伴着粗鋸齒的葉，是從巴西引入的假馬鞭。此植物生命力強，在鄉郊常見。花期為五至十一月，近乎全年開花，因此吸引很多蝴蝶採蜜。

沿村路來到長着疏落紅樹的小沙灘，中央為土瓜坪碼頭。碼頭的設計與東心淇相近，同樣是石造長堤伴白色燈塔。不同之處是土瓜坪碼頭周遭沒有建設，大灘海景無邊無際，療癒城市人的煩躁。伴侶並肩坐在燈塔下靜觀山海，瞬間心靈互通。踏上石路繼續旅程，走十多分鐘到達分岔路口。若體力充足，可沿下路走半小時至黃石碼頭，乘巴士到西貢市中心。輕鬆的選擇是沿主徑前行往屋頭，15 分鐘後到達屋頭巴士站乘車離開，結束動心旅程。

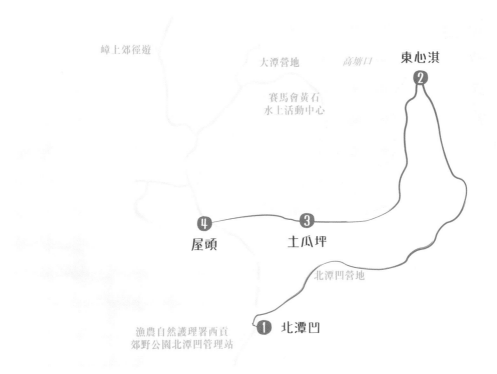

👍 **特別推薦路線**
北潭凹 ➡ 東心淇 ➡ 土瓜坪 ➡ 屋頭
長度：5.5 公里 約 4 小時

🚌 **詳細交通資訊**
去程：西貢巴士總站乘 94 號巴士在「北潭凹」站下車
回程：屋頭巴士站乘坐小巴離開

昂然勇闖犀牛石

赤柱位於港島南區，瀰漫悠閒的異國風情，是香港熱門的旅遊景點。週末市集和赤柱大街常常吸引大批遊客到訪。不想每次出門都是逛街吃飯，不想和遊客擠擁？從市中心僅僅半小時的路程，避走赤柱的喧鬧，勇闖奇石陣挑戰體能。從黃麻角道出發，緩緩上山登犀牛石，回程可步行至赤柱市集，順道走訪沿途的泳灘。

百年水壩到封閉軍營

前往赤柱炮台的 14 號巴士途經大潭篤水壩，在車廂內從另一個角度欣賞宏偉的百年水壩。摩天大廈轉眼已是樹林和水壩，人生的風景往往追不上巴士的風景。在赤柱炮台下車，沿着黃麻角道走，盡頭是赤柱軍營。1937 年抗日戰爭爆發，港英政府在黃麻角建軍營和炮台，加強海上防衛。赤柱軍營在回歸前由駐港英軍管理，主權移交後交由中國人民解放軍接管，實施封閉式管理，禁止公眾進入，切記不要在大門拍照和喧嘩。軍營正門旁邊的石級通往斜炮頂，走上百多級樓梯，接上彎曲的樹蔭路。路段花開遍野，一旁有小片竹林。白花尤其繁盛，有些長得特別高，營造花

山徑分析

交通便捷
打卡潛力
輕鬆程度
遮蔭指數
景色變化

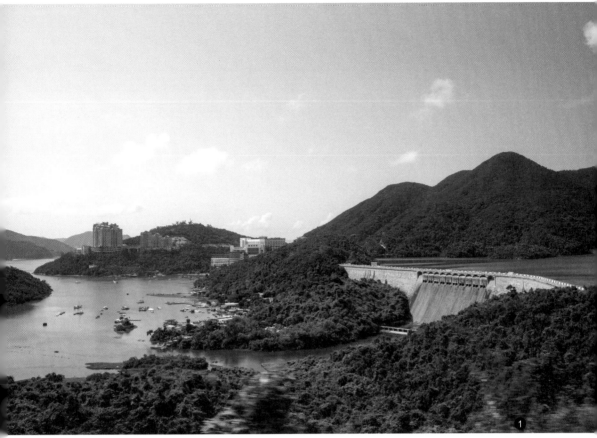

❶ 巴士經過大潭篤水壩，從另一角度欣賞宏偉建築。
❷ 往斜炮頂的路徑花開遍野，營造浪漫美景。

鄉郊常見的小白花名字為白花鬼針草，非本地原生植物。白花鬼針草的花蜜清甜，受蜜蜂喜愛。下次在村落看到小白花可以直呼其真正名字了！

另一個選擇

如果想挑戰自己，可以從近富豪海灣的崎嶇山徑攀爬至斜炮頂。整體時間和軍營小徑上山差不遠。

徑步道的浪漫氛圍。續走 10 分鐘便到達標高柱和小型發射站，標示着高 177 米的斜炮頂山頂。標高柱右方的叢林小徑是通往犀牛石的路段，展開耐力挑戰。此路較隱秘，看到山客綁上絲帶就可以確認是正確的方向了。

挽手走過巨石陣

斜炮頂峰下降至犀牛石的路段由崎嶇的沙石路和巨石陣組成，全程在山崖邊步行，而且路徑狹窄，一不留神便有機會滑落。各位務必注意安全，應結伴同行，互相照應。起首的地勢尚算平坦清晰，落斜小段後右轉。看到「玩球的海豹」，即大石疊着圓形小石，就從小圓球的右方窄路前進。不久進入林中窄路，兩旁有矮樹叢遮擋，靠右前行到達小平台。平台遇上分岔口，是迷路的黑點。正確的方向是跟隨右邊掛有絲帶的路口續走林中小路，千萬不要沿前方沙路直走。穿梭窄徑石堆，主要為向右橫移和向下落斜。偶有龐然巨石，需要手腳並用攀爬，同行伴侶互相攙扶，製造增進感情的機會。遇上狹窄的石壁要敏捷

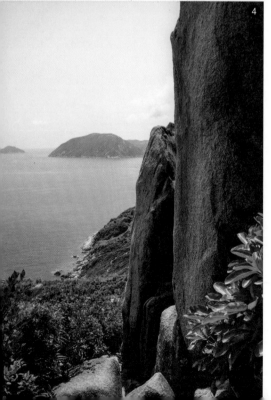

❸ 大石疊着圓形小石，酷似「玩球的海豹」，在小石的右方窄路前進。

❹ 距離犀牛石只有數分鐘路程，小心翼翼靠着岩壁的窄路走下坡。

❺ 沿路毫無遮擋地看碧海藍天，東望龍脊和大潭灣，北望赤柱北島。

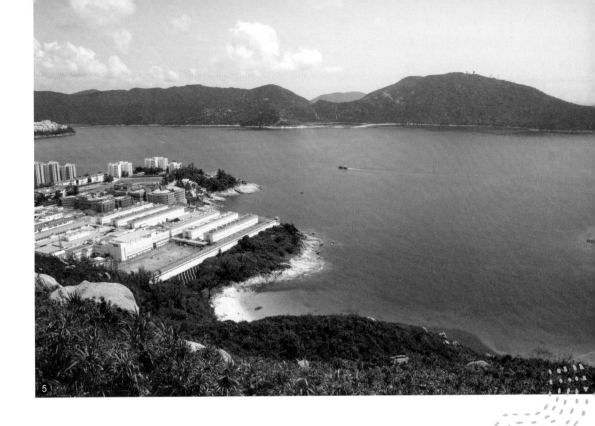
5

地側身穿過，步步為營。全程樹蔭稀少，烈日當空惟有以大石的影子遮蔭。行山期間聽到赤柱監獄的廣播，鳥瞰對岸軍營內軍人列隊步操。監獄和軍營都屬神秘禁地，在此路徑竟能同時體會兩處的特色。

翻山越嶺見犀牛

翻山越嶺終於到達海拔 100 米的犀牛石。經風化作用，大自然雕刻出牛頭、牛角、眼睛等，犀牛形態確實栩栩如生。欣賞犀牛石之餘，不要忘記在崖邊的平台打卡留影。平台有突出山坡的犀牛石作天然遮蔭，是絕佳的觀景台，飽覽蔚藍的大潭灣和翠綠的小島羅洲。回程時沿路折返，可在炮台站乘巴士離開。但巴士班次疏落，建議經黃麻角道步行半小時到赤柱市集。每次走路都有意外驚喜，例如這次途經聖

山藝小錦囊

往犀牛石的路非正式的山徑，路線崎嶇及斜度高，沿路滿佈不同形狀的石頭。各位應確保完整的行山裝備，包括防滑行山鞋和手套以供攀爬之用。路程的消耗體力大，全程樹蔭欠奉，謹記帶備足夠食水和妥善防曬。避免炎夏及正午前往，以免中暑。

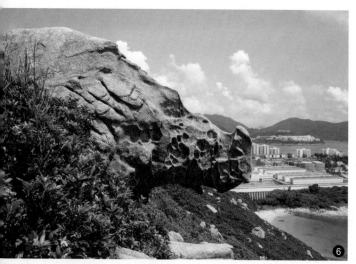

士提反泳灘。相比赤柱正灘，這兒人流稀少，清幽恬靜，容許伴侶躺在幼細的白沙上享受浪漫時光。泳灘有廁所和飲用水機，可充當補給及休憩點。稍稍休息後繼續路程，依循行人路直走，不久便到達赤柱廣場，終於可以逛街吃飯，慰勞身邊與你探險的山友。

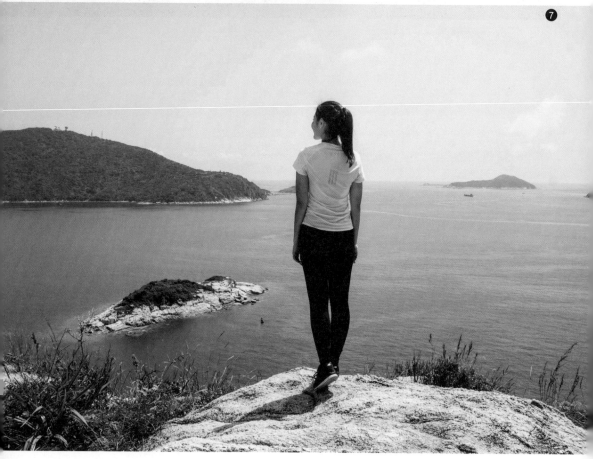

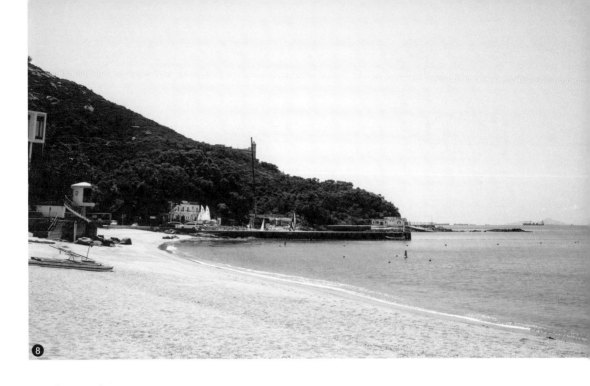

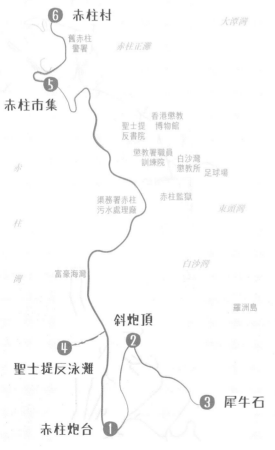

6 赤柱村

大潭灣

舊赤柱
警署

赤柱正灘

5 赤柱市集

香港懲教
聖士提 博物館
反書院

懲教署職員 白沙灣
訓練院 懲教所

足球場

渠務署赤柱
污水處理廠

赤柱監獄

東頭灣

赤 白沙灣

柱 富豪海鮮

灣 羅洲島

斜炮頂

2

4 聖士提反泳灘

3 犀牛石

赤柱炮台 **1**

6 栩栩如生的犀牛石，被譽為
香港最神似的風化石。

7 站於犀牛石旁的平台，海景
一覽無遺，近岸的小島為羅
洲，對岸為鶴咀半島。

8 清幽恬靜的聖士提反泳灘。

👍 **特別推薦路線**

赤柱炮台站 ➡ 斜炮頂 ➡ 犀牛石 ➡
斜炮頂 ➡ 黃麻角道 ➡ 聖士提反泳
灘 ➡ 赤柱市集

長度：全程 1.5 公里 需時 2 小時

🚌 **詳細交通資訊**

去程：西灣河站乘 14 號巴士，在
赤柱炮台下車

回程：赤柱廣場乘 40 號或 40X
號小巴到銅鑼灣

浪漫醉人日落
良田坳至下白泥

屯門良田坳位於屯門良景邨和山景邨之間，可稱為屯門人的後山，這條路線景色特別，除了終點的下白泥是著名的日落勝地，途中會經過人稱屯門大峽谷般地貌，景色特別且變化多，是秋冬的拍拖路線。這條路線沒有太多上落，難度不高，兩小時半輕鬆走完。惟注意這條路線因為不是官方郊遊路線，而且是鄰近青山靶場軍事用地，切勿在練習射擊的日子進入這裏，應先在政府網頁查詢青山靶場的實彈射擊練習日子。

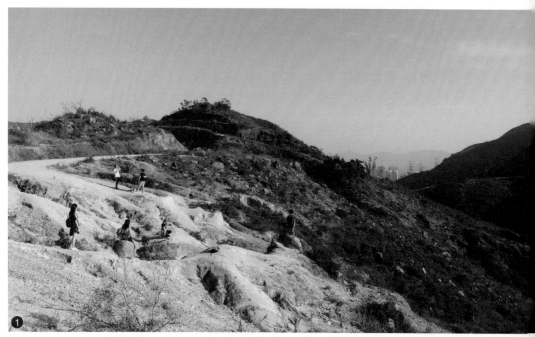

①

屯門人的社區客廳

於良景廣場下車後，穿過屋邨沿車路往基良學校方向行，見到鐵絲網圍住的草地就是後山入口，內裏鳥語花香。沿石屎斜坡上走，經過涼亭大約 20 分鐘走到良田坳。走到良田坳的三岔路口，旁邊有個由街坊搭建的休憩點，擺放着各式各樣的傢具，亦有用木板水桶簡單搭成的長櫈，把後山佈置得像家一樣。可見此為不少晨運客的聚腳點。

山徑分析

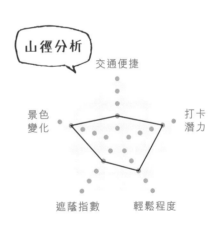

交通便捷

景色變化　　打卡潛力

遮蔭指數　　輕鬆程度

❶ 光禿禿的山頭贏得「屯門大峽谷」的美稱。
❷ 一班小孩你追我趕地跑上山。
❸ 良田坳平地的三岔口。
❹ 沿車路緩緩上山。

港版「大峽谷」

繼續沿車路上行接上碎路，就會到峽谷前的 S 形彎路，配上海天一色的背景，令人興奮好一陣。拐好幾個彎，搭上幾句無聊話。細心留意路兩旁的植被疏落，據新聞報道，2018 年良田坳、菠蘿山一帶發生了一場嚴重的山火，焚燒逾 19 小時，造成了周邊大片光禿禿山頭的現貌。對於年輕人而言，一場失戀或要幾個月至幾年就能走出陰霾，不過是指縫間的事；但對於大自然，一場山火五年十年後也難以完全復原。

注意事項

土質非常鬆散，影相不宜走到太邊緣。

❺ 前方為峽谷前的 S 形彎路。
❻ 峽谷斷崖就在警告牌路牌後。
❼ 大峽谷吸引了很多山友在此拍照。

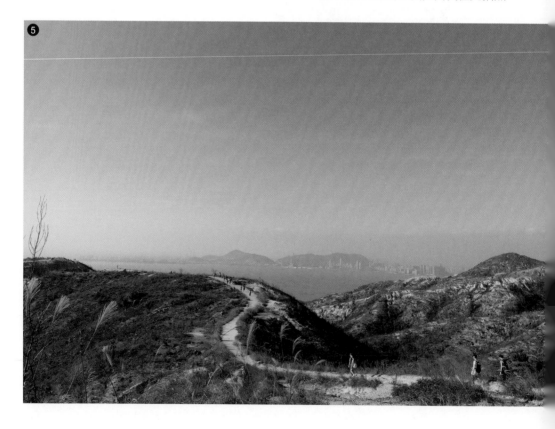

❺

不久就會看到「大峽谷」,「大峽谷」地貌是由自然風化作用所致,山火導致的疏落的植物覆蓋亦加速了風化和侵蝕,形成氣勢磅礡的荒漠地貌。這裏以花崗岩為主,花崗岩含不同礦物質。部分礦物質經侵蝕風化後能呈現出紅色、黃色、白色等色彩。呈紅色的地面就是花崗岩中的鐵質經風化後氧化的結果。即使崖邊已經加上鐵網、水泥作加固結構,遊人仍須注意安全為己及人,特別警告牌路牌後的位置為侵蝕極嚴重的窄路,比較危險。

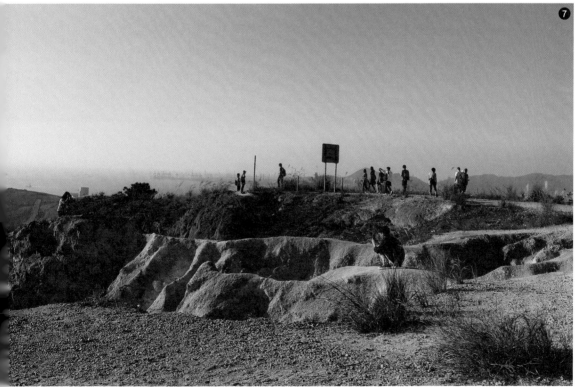

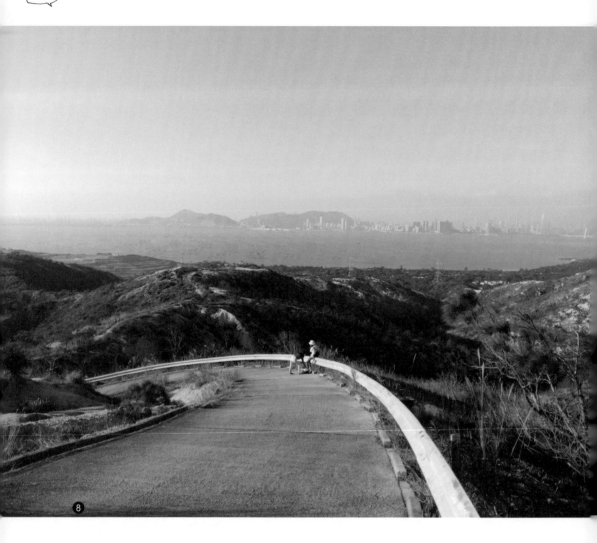

⑧

下白泥的鄉村之美

下山全為石屎路，接上稔灣路再轉左向海方向走。沿途可眺望后海灣，還有不少農場和魚塘，充滿鄉村風味。日落時分，總是浪漫醉人。到了下白泥，望着寂靜的海，期待着當天最後的一抹陽光。離開方法只有到下白泥村公所前搭村巴，往元朗或天水圍西鐵站。日落過後等車的人會較多，要等好一段時間。雖然交通不便捷，但好處是會較少人前往，近年香港郊野的生態承載力是一大問題，遊人太多不但破壞生態，更會令附近的居民生活大受影響，而交通是間接限制到訪郊野人流的手段。交通不便，也許對永續環境有益。

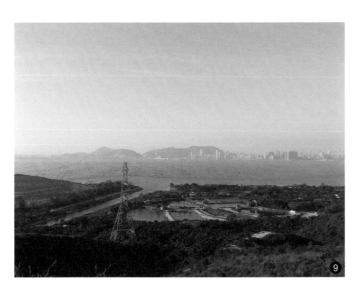

👍 **特別推薦路線** ⎯⎯⎯⎯⎯

良景邨基良小學後門 ➡ 良田坳
➡ 大峽谷 ➡ 下白泥

長度： 全程約 6.5 公里
　　　　連休息需時約 2.5 小時

🚌 **詳細交通資訊** ⎯⎯⎯⎯⎯

去程： 西鐵兆康站轉乘輕鐵在
　　　　良景站下車

回程： 於下白泥村公所前乘
　　　　33 號小巴到天水圍或
　　　　元朗

⑧ 下山沿途可眺望后海灣一帶景色。
⑨ 左為堆田區，右為魚塘。

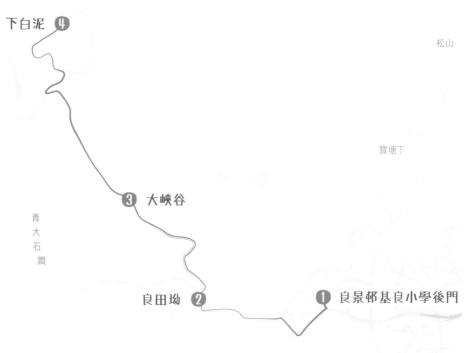

山野漫遊

女生行山指南

著者
鍾芯豫　楊樂陶

責任編輯
李穎宜

裝幀設計
鍾啟善

排版
何秋雲　劉葉青

地圖繪製
萬里地圖製作中心

出版者
萬里機構出版有限公司
香港北角英皇道 499 號北角工業大廈 20 樓
電話：2564 7511　　傳真：2565 5539
電郵：info@wanlibk.com
網址：http://www.wanlibk.com
　　　http://www.facebook.com/wanlibk

發行者
香港聯合書刊物流有限公司
香港荃灣德士古道 220-248 號荃灣工業中心 16 樓
電話：2150 2100　　傳真：2407 3062
電郵：info@suplogistics.com.hk

承印者
寶華數碼印刷有限公司
香港柴灣吉勝街 45 號勝景工業大廈 4 樓 A 室

規格
特 16 開（240mm×170mm）

出版日期
二〇二〇年六月第一次印刷
二〇二二年十一月第二次印刷